與浮世繪大師一同
尋訪今日東京的昔日名勝

# 廣重

TOKYO

HIROSHIGE'S
One Hundred
Famous Views of Edo

名所江戶百景

Koike Makiko　　　Ikeda Fumi

小池滿紀子　池田芙美 ·著

黃友玫 · 訳

広重TOKYO名所江戶百景

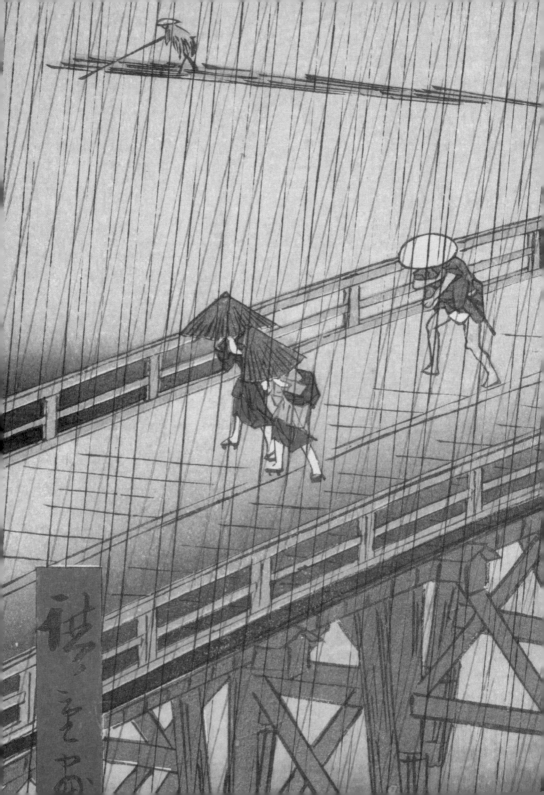

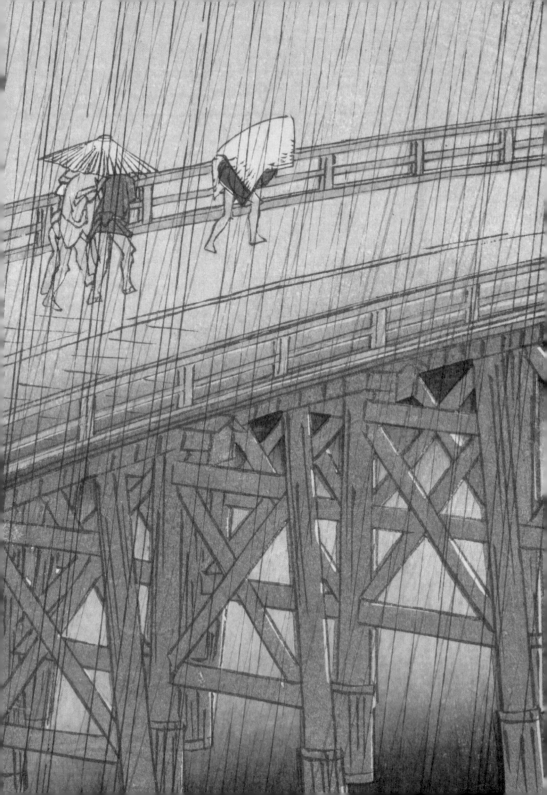

# 《名所江戶百景》──廣重生活的江戶

　　若側耳傾聽，可聽到雨聲中的木屐聲；陽光閃耀，微風輕拂臉頰。柳枝搖曳，鯉魚旗飄揚，七夕裝飾躍然紙上；梅花香氣、馬糞臭味、甚至船夫的體臭都能感覺得到。從前以為名勝畫只是描繪風景，不僅止於此而讓人感受到更多，正是廣重《名所江戶百景》的魅力。

　　當初企劃本系列的是位於下谷新黑門町一間活躍的發行出版商魚屋榮吉，通稱「魚榮」。本書中所看到的《名所江戶百景》，全都是初摺（譯注：第一批印刷的版本）的木刻版畫作品，且保存狀態極佳。木版的雕刻師（雕版師）包括有「彫千」、「彫竹」等人，印刷手法則隨處可看到多樣的暈色技法及雲母摺、空摺等。卓越的雕版印刷技術，增進了遠近感、空氣感和質感，可以細膩地感受到季節與時間的變遷。

　　作品的印製發行始於安政3（1856）年2月，這一年共發行了37張圖，到了翌年（1857）11月已製作超過100張，時至年底共製作了108張圖。所謂人世間有108種煩惱，不知這一系列是否為了比擬這數字？之後在安政5年（1858）4月又發行1張，7月則推出〈芝神明增上寺〉、〈鐵炮洲築地門跡〉，並將此系列改題為《江戶百景餘興》。儘管超過百張，該系列仍博得好評，或許也因而繼續出版。不過就在開始發行的五個月前，亦即安政2年（1855）10月2日，江戶遭逢巨大的震災，市區火災四起、住宅倒塌，導致許多人命喪黃泉。對於曾經描繪100多處江戶名勝的廣重來說，看到此時的江戶不知作何感受？在發行《名所江戶百景》的同時，廣重剃髮出家。這一套作品中有好幾張出現了戴著斗笠、沒有畫出臉孔的人；有的則是畫面中沒有人物，只感受得到氣息。這些作品彷彿是在緬懷重要之人的身影，包含了鎮魂之意。此外108這個數字也綜合了一年的十二個月、二十四節氣以及七十二候；初摺精緻的表現方式尤其

傳達出季節變遷之美。因此我們也可以理解梅素亭玄魚所編的目錄，為何要按照春夏秋冬的順序了。總結安政 5 年的出版狀況，4 到 8 月之間發行了 7 張圖，只有兩張圖改題，之後便又改回《名所江戶百景》並持續發行。但就在安政 5 年 9 月 6 日，廣重結束了他 62 年的生涯。在其歿後發行了〈比丘尼橋雪中〉、〈上野山下〉、〈市之谷八幡〉3 圖，並由玄魚製作了目錄；安政 6 年（1859）4 月，二代歌川廣重的〈赤坂桐畑雨中夕景〉付梓，該系列至此告一段落。總歸來說，《名所江戶百景》包含 118 張初代落款，及 1 張第二代落款，再加上玄魚的目錄，為共有 120 張的龐大系列作。

　　本書的旨趣在於希望能毫無保留地呈現其中每一張圖的魅力。一面欣賞廣重的構圖和色彩，同時仔細觀察細節，思考廣重為何描繪了這個場景。為了讓讀者也能實際前往這些想必廣重也曾經造訪的場所，書中將作品按照不同地區分類，以便能按圖索驥地探訪殘留在某一帶的江戶遺址。在尋訪凝聚於《名所江戶百景》中的美學意識時，瞭解當時文化具有極深的意義；廣重生活的江戶並非一直都是風光明媚，不但夏季燠熱、冬季寒冷，強風還會捲起平原的沙塵，生活上仍多有辛苦。然而廣重筆下的江戶卻是如此美麗，不但沒有讓人感受到逆境，觀察風景中的人物反而帶來些許的娛樂和喜悅，成為作品的魅力所在。如此充滿抒情的作品感動了許多人，從而誕生出更多新的藝術作品與著作。願讀者貼近生活在江戶之人的感覺，同時發揮自身的想像，優游於廣重的美學意識之中。

# 目 次

【凡例】

●各部分的解說負責人如下：

小池滿紀子 P.4-5、P.262-263、作品 No.1-12、14-22、31、37、50-59、61-65、74、76-86、88-96、100

池田美美 P.260-261、作品 No.13、23-30、32-36、38-49、60、66-73、75、87、97-99、101-120

●地圖上以紅字標示的江戶時代宅邸或街道位置，乃參考《復元·江戶情報地圖》（朝日新聞社）。

●本書中的照片感謝各方人士協助提供。也有實際上無法拍攝之場所，請多包涵。

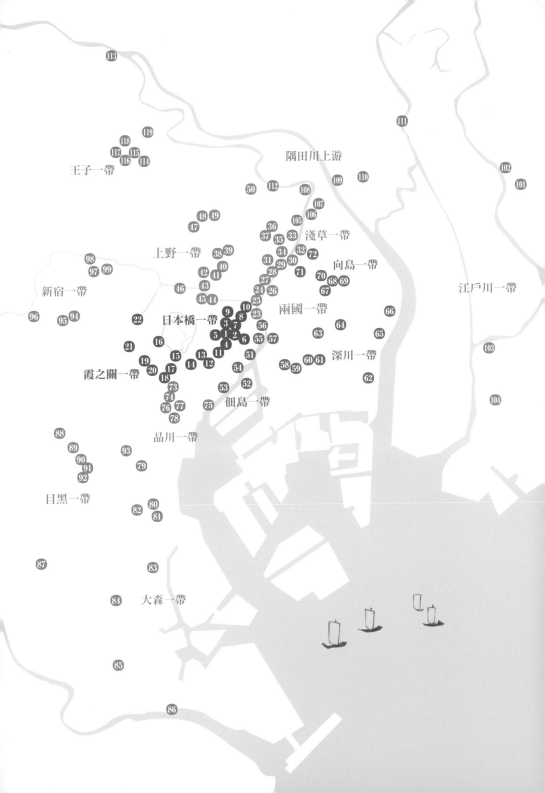

# 如何使用本書

## 所畫之物與技法

解釋作品中畫了什麼，以及哪個部分使用了雲母摺或空摺之類在圖版上看不出來的技法。（※ 技法的詳細解說請參照 P.260-261）

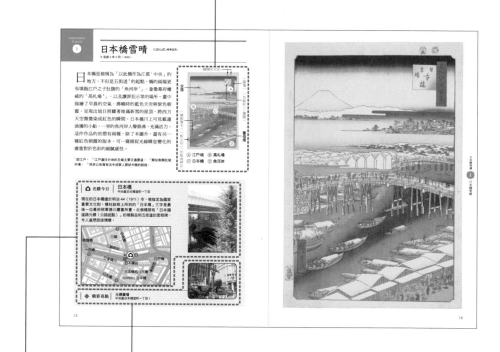

## ◆精彩亮點

透過照片介紹作品所描寫的場所附近「值得一看」之處。

## 名勝今日

透過現在的照片解說作品所描繪的場所。地圖上的相機符號（）代表右邊照片的拍攝地點，箭號則是拍攝的方向。儘管書中已盡力找出與作品相同的場所、從相同角度進行拍攝，但有些地方受限於建築物等妨礙而無法拍攝，在這種情況下則會拍攝附近的場所。

## 地圖

地圖上的①②③……表示對應該號碼的作品所描繪的地方。有些地圖上會以紅字標示江戶時代的宅邸或街道的位置。
此外，因地圖的比例尺不盡相同，實際前往當地時請留意與車站之間的距離。

HIROSHIGE
TOKYO

日本橋
霞之關
周邊

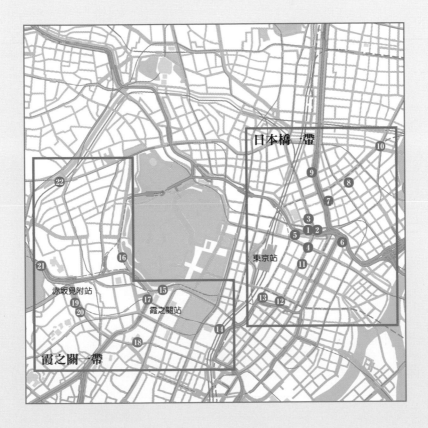

日本橋一帶

東京站

霞之關站

赤坂見附站

霞之關一帶

# 日本橋雪晴　にほんばしゆきばれ

▶ 安政 3 年 5 月（1856）

日本橋是被稱為「以此橋作為江都[1]中央」的地方，不但是五街道[2]的起點，橋的兩端更有填飽江戶之子肚腹的「魚河岸[3]」、象徵幕府權威的「高札場[4]」，以及讓罪犯示眾的場所。畫中描繪了早晨的空氣、拂曉時的藍色天空與紫色朝霞，呈現出旭日照耀著堆滿新雪的屋頂，將西方天空微微染成紅色的瞬間。日本橋川上可見載運漁獲的小船，一旁的魚河岸人聲鼎沸，充滿活力。這件作品的初摺有兩種，除了本圖外，還有另一種紅色朝霞的版本，可一窺捕捉光線瞬息變化的廣重對於色彩的細膩感性。

[1] 即江戶。　[2] 江戶通往外地的五條主要交通要道。　[3] 類似魚類批發市場。　[4] 用來公告寫有法令或罪人罪狀木簡的設施。

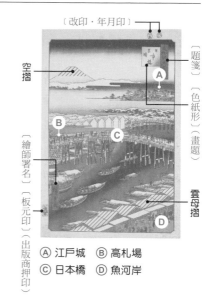

〔改印・年月印〕

空摺

〔繪師署名〕　〔板元印〕（出版商押印）

〔題箋〕

〔色紙形〕（畫題）

雲母摺

Ⓐ 江戶城　Ⓑ 高札場
Ⓒ 日本橋　Ⓓ 魚河岸

---

📷 名勝今日 ｜ 日本橋
中央區日本橋室町一丁目

現在的日本橋建於明治 44 年（1911），被指定為國家重要文化財。橋柱銘板上所刻的「日本橋」三字是最後一位幕府將軍德川慶喜所書。北側橋頭有「日本國道路元標（公路起點）」的複製品和五街道的里程碑，令人遙想往日旅途情懷。

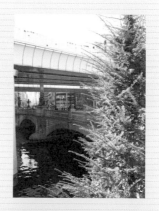

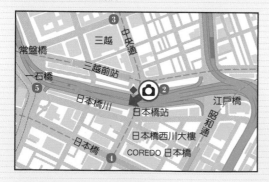

◆ 精彩亮點 ｜ 元標廣場
中央區日本橋室町一丁目 1

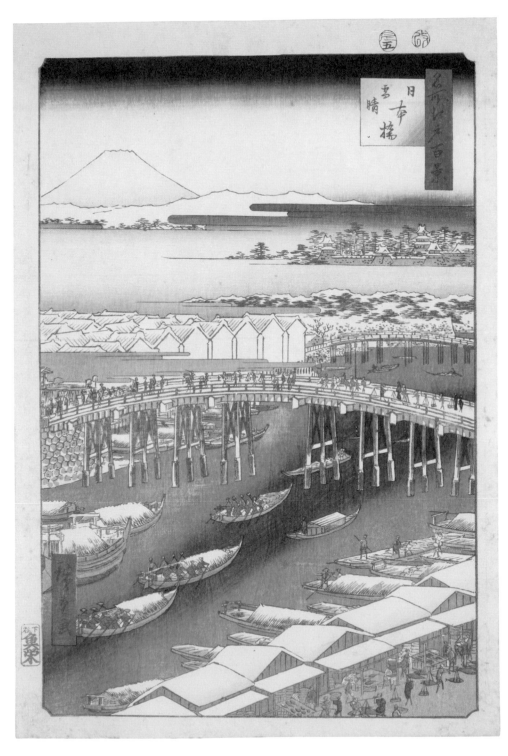

# 日本橋江戸橋 にほんばしえどばし

▶ 安政 4 年 12 月（1857）

這是個初夏清涼的黎明，由日本橋向東望，便可看見朝陽從江戶橋後方伴隨著紅色的暈色露出臉來。盛魚的木桶中，裝著魚鱗閃亮、這一季最早上市的鰹魚（初鰹）。俗話說「拿老婆去典當也要買初鰹」，這種鰹魚即使昂貴仍受到歡迎，據說為了保持鮮度會連夜運到江戶。圖中並未畫出忙著運送鰹魚給顧客的「棒手振[1]」身姿，而是只靠描繪部分扁擔和裝魚的木桶來營造其存在感，是件相當出色的作品。初摺以正面摺賦予欄杆上的「擬寶珠[2]」金屬般的光澤，醞釀出彷彿日本橋上的擬寶珠就近在眼前的臨場感。

[1] 棒手振即挑著扁擔做生意的小販。　[2] 擬寶珠為裝飾在橋的欄杆等柱子頂部的寶珠形裝飾，形狀類似蔥的花苞。

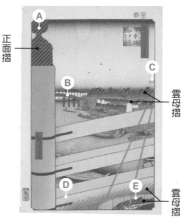

正面摺

雲母摺

雲母摺

Ⓐ 擬寶珠　Ⓑ 江戶橋
Ⓒ 扁擔　Ⓓ 日本橋的欄杆
Ⓔ 裝有初鰹的木桶

---

## 📷 名勝今日　由日本橋眺望江戶橋
中央區日本橋室町一丁目

由日本橋的北側橋頭往日本橋川下游望去，可從高速公路的橋墩之間看見江戶橋。日本橋上有擬寶珠裝飾的欄杆，旁邊還豎立著日本橋魚市場發祥地之碑。江戶名店加上魚類批發市場，可以想見這一帶昔日的繁榮風光。

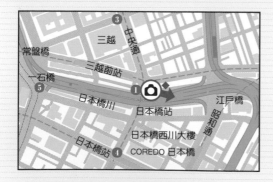

---

◆ **精彩亮點**　日本橋魚市場發祥地之碑
中央區日本橋室町一丁目 8

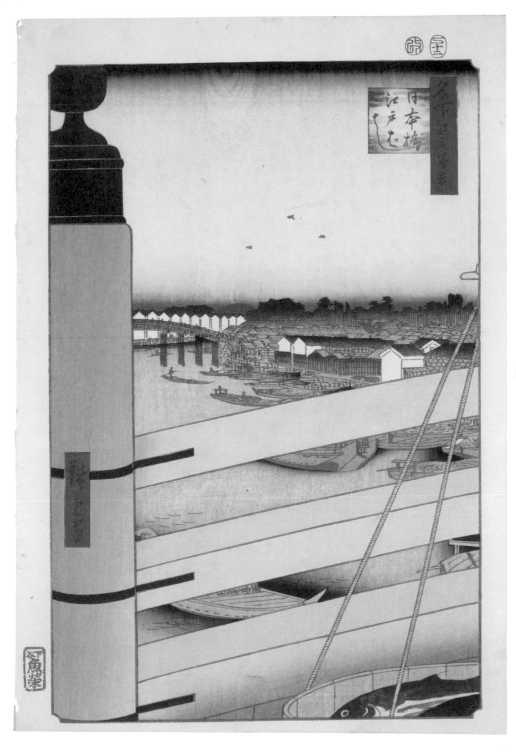

# 駿河町 するがちょう

▶ 安政 3 年 9 月（1856）

從駿河町望見的富士山英姿，是江戶首屈一指的絕景景點。畫中以富士山為背景的店家，正是吳服商[1]三井越後屋。它推出新的生意手法「現金無謊價」，從以往先賒帳後付款的方式，改為當日付現可提供相對便宜的價格來進行買賣。在駿河町可以看到掛著染有越後屋商標的布簾，道路兩旁立著「各種吳服」、「各種太物」的看板。在店頭依照商品種類分別陳列銷售絹織品、棉織品這種讓客人更方便購物的擺放方式也抓住了江戶人的心。越後屋受歡迎的程度甚至超越了富士山，人潮來往熱鬧非常。

[1] 販賣和服的商店。

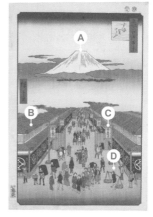

Ⓐ 富士山　Ⓑ 三井越後屋
Ⓒ 看板　Ⓓ 棒手振（魚販）

📷 名勝今日 | **日本橋室町**
中央區日本橋室町二丁目

如今日本橋三越本店和三井本館之間的道路，正是此圖中描寫的駿河町。現在這一帶仍有許多創業於江戶時代的老店，附近還有二代將軍德川秀忠奉祀弁財天的福德神社，因舉辦幕府公認的富籤抽獎而廣受歡迎。

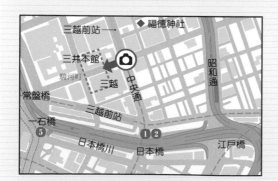

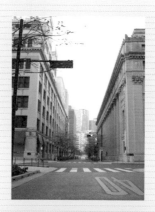

◆ 精彩亮點 | 福德神社（芽吹稻荷）
中央區日本橋室町二丁目 4-14

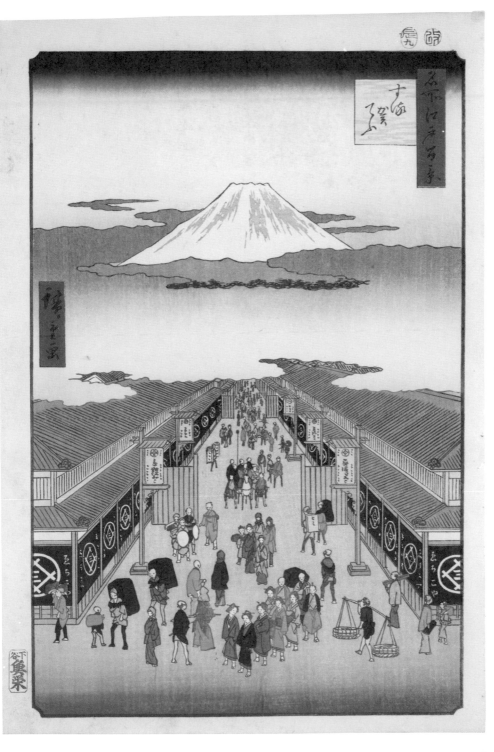

# 日本橋通一丁目略圖

にほんばしとおりいっちょうめりゃくず

▶安政 5 年 8 月（1858）

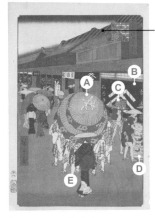

雲母摺

由駿河町橫渡日本橋之後，便是通一丁目。
這一帶有許多販售近江特產蚊帳和木棉的
店鋪，如白木屋、西川等近江商家。在規模可比
越後屋的大商店白木屋前，有一群撑著飾有御幣[1]
的長柄傘的住吉踊舞者，以及抱著三味線的女太
夫[2]。「住吉踊」原本是住吉大社舉行御田植神事
時的獻祭舞蹈，後來演變成大道藝[3]而為人所知，
也是趣味舞蹈「活惚舞（Kappore）」的原型。在
路邊的小攤，有客人正大口咬下真桑瓜[4]，一旁還
有蕎麥麵店的外送員走過。白木屋隔壁正是蕎麥
麵店東橋庵（東喬庵），可以看到店前有一群撑
著陽傘的女性，傳達出這一帶的熱鬧。

Ⓐ 住吉踊　Ⓑ 白木屋
Ⓒ 蕎麥麵店的外送員
Ⓓ 真桑瓜小販　　Ⓔ 女太夫

---

📷 **名勝今日** | **中央通**
中央區日本橋一丁目

昔日白木屋所在的日本橋通一丁目，大概是現今面向
中央通的 COREDO 日本橋附近，隔壁則是日本橋西
川大樓。白木屋內曾有第二代當家大村彥太郎所挖掘
的水井，是一處知名的湧泉。

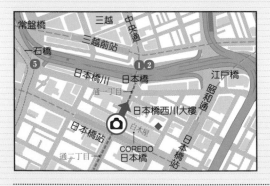

◆ **精彩亮點** | 名水白木屋之井
中央區日本橋一丁目 6-7

---

[1] 御幣即幣束，將白色或金銀色等五彩色紙裁成細長條狀，夾在木製或竹子做的幣串上。是獻給神明的供品，或
作為神明附體之物。　[2] 四處流浪的女藝人。　[3] 即街頭表演。　[4] 類似哈密瓜，又稱為甜瓜。以產自美濃國真桑村
（今岐阜縣本巢市）之物最為有名。

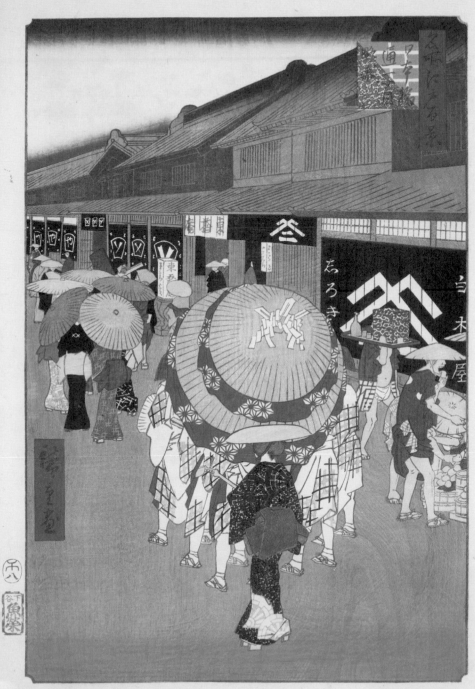

# 八見橋　やつみのはし

▶安政 3 年 8 月（1856）

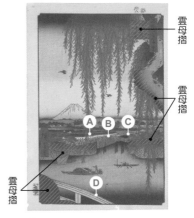

石橋的欄杆只出現小部分在畫面左下方。站在此處，東邊是橫跨日本橋川的日本橋和江戶橋，西邊是橫跨道三堀的錢瓶橋和道三橋，南邊的外堀則有鍛冶橋和吳服橋，北邊為常盤橋，再加上這座一石橋總共可看到八座橋，因而得稱「八見橋」。柳枝增添了鮮明的綠意，更加襯托出富士山，但這幅畫的另一精彩之處在於畫面左下角的草編斗笠。在初摺中這裡使用了雲母摺技法，散發出宛如尚未乾透的雨滴被從雲隙間透出的陽光映照一般的光彩。本作品描寫了下雨過後剎那間的閃耀，讓人彷彿感受到陣陣清風徐來。

雲母摺
雲母摺
雲母摺

Ⓐ 上野館林藩秋元家上屋敷 [1]
Ⓑ 錢瓶橋　Ⓒ 道三橋
Ⓓ 一石橋的欄杆

[1] 各地諸侯大名在江戶的本邸。另一方面，下屋敷則是指設在江戶郊外的別墅。

---

📷 名勝今日 ｜ 一石橋
中央區日本橋本石町一丁目

一石橋這個名稱源自橋的兩端都住著後藤家，而日文中後藤音同五斗，因此五斗加五斗便是一石。此外以前這附近由於人潮熙來攘往，常有許多人走失，所以在南側橋頭如今還留有用來尋人，寫有「迷子路標」的石碑遺址。

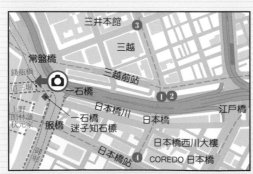

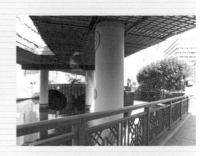

◆ 精彩亮點 ｜ 一石橋迷子知石標
中央區八重洲一丁目 11 前

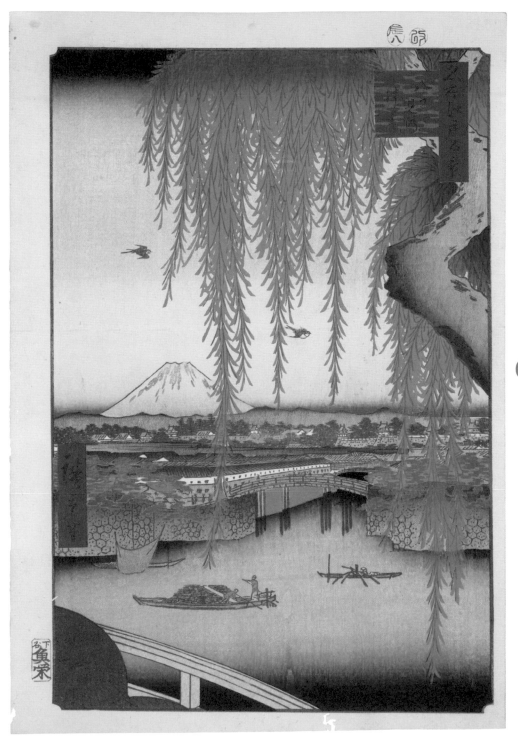

# 鎧之渡口小網町 よろいのわたしこあみちょう

▶安政 4 年 10 月（1857）

鎧之渡口連結了建有一整排白壁土藏¹的小網町與茅場町，巡迴各藩國的「迴船」所運來的物資會在品川、佃島一帶換船，經由隅田川運往日本橋川。這幅畫之所以描繪出這些往來於江戶市內河川或渠道的各種舟船，如五大力船、高瀨舟、豬牙舟與茶舟等等，正是因為這裡是物流集散的樞紐。撐著陽傘走向渡口的女性身穿藤花花紋的和服搭配絞染腰帶，打扮得相當摩登。從小網町沿著渠道往北行，就會來到大傳馬町的木棉問屋²街。這般光景一直維持到關東大地震之前，永井荷風的隨筆集《日和下駄》也曾描寫這裡是「東京市內水路中景色最為宏偉壯觀之處」。

凸出紋理

雲母摺

Ⓐ 渡船　Ⓑ 豬牙舟
Ⓒ「正宗」的酒桶
Ⓓ 日本橋川

¹ 即土造倉庫。　² 問屋類似今日的批發商。

---

📷 **名勝今日** | **由兜町眺望小網町**
中央區日本橋兜町

據說源義家前往奧州時曾遭逢暴風雨，他將鎧甲丟到水裡許願並順利平息風雨，因此這一帶被稱為「鎧之淵」。此外，兜神社裡的兜岩相傳是源義家將頭盔掛於岩石上祈求戰勝之處，後來也成為兜町地名的由來。

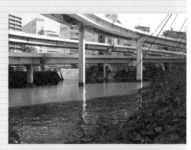

◆ **精彩亮點** | 兜神社
中央區日本橋兜町一丁目 12

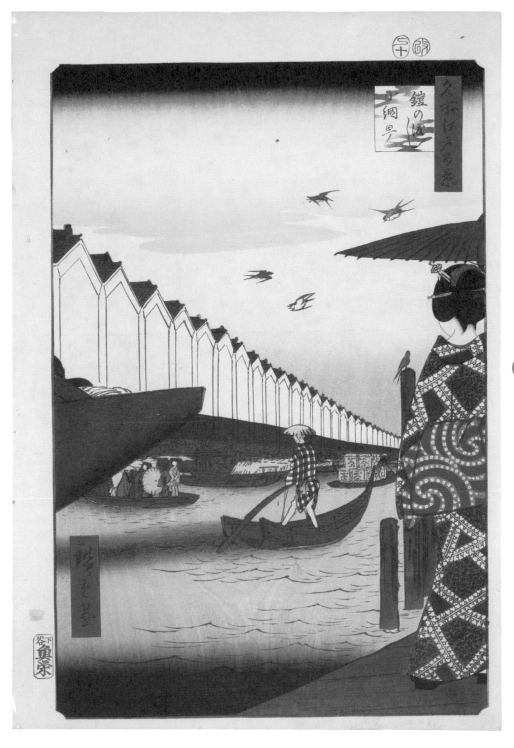

# 大傳馬町木棉店　おおでんまちょうもめんだな

▶安政 5 年 4 月（1858）

大傳馬町地名的由來，源自這裡曾是負責提供傳馬[1]的馬込勘解由宅邸所在地。馬込氏出身三河，隨著其手下開始從事三河木棉的生意，使得大傳馬町發展成木棉批發市場。畫面中由前往後分別是田端屋、升屋、嶋屋的布簾，長屋建築的街景特徵在於屋頂上設置了天水桶[2]圍柵，以及白色的防火牆壁。透過採取極端的透視法，呈現出建築物整齊相連的問屋街景象。從些微敞開的田端屋店門口可以看出已是打烊時分，而在商店前面有走向宴席會場的藝伎們，身後跟著婢女，讓人一瞥黃昏時的問屋街情景。

[1] 即公用驛馬。　[2] 天水桶是貯存雨水作為防火用的木桶，通常放在屋頂上或屋簷前端。　[3] 供將軍通行、整備良好的道路。

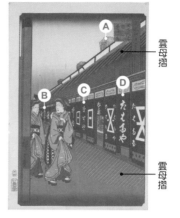

雲母摺

雲母摺

Ⓐ 天水桶圍柵　Ⓑ 嶋屋
Ⓒ 升屋　Ⓓ 田端屋

---

📷 **名勝今日**　**大傳馬本町通**
中央區日本橋本町三丁目

照片是從日本橋本町三丁目的小津和紙所在的轉角，望向大傳馬本町通。這條路是舊日光街道的主要幹道，也是將軍的御成道[3]。寶田惠比壽神社祭祀著德川家康下賜勘解由的惠比壽神，每年十月在這裡舉辦的「醃蘿蔔乾市集（Bettaraichi）」也相當知名。

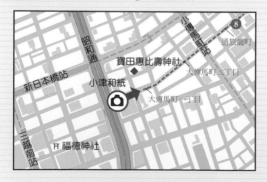

◆ **精彩亮點**　**寶田惠比壽神社**
中央區日本橋本町三丁目 10-11

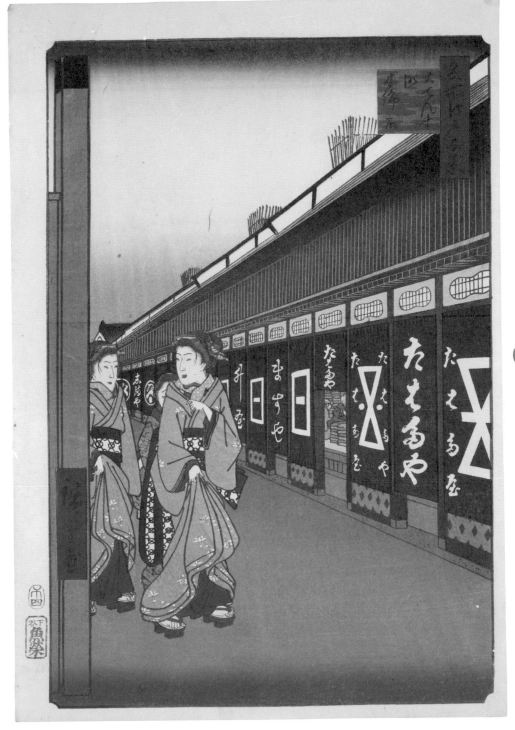

# 大傳馬町吳服店

おおでんまちょうごふくだな

▶ 安政 5 年 7 月（1858）

在大傳馬町三丁目（通旅籠町），有家下村正右衛門所經營的吳服店「大丸屋」。看板上寫著「吳服太物類　現金無謊價　下村大丸屋」，這裡和越後屋、白木屋並列為江戶三大吳服商，生意十分興隆。意氣風發地走過店門前的是剛完成上棟式[1]的一群木工，最前方可見扛著幣串的工頭，幣串上的御幣纏著五色布條，身後則跟著手持破魔矢的木工們。江戶於安政 2 年（1855）10 月 2 日的大地震中遭逢巨大災害，而這件作品就好像在自豪地描寫江戶市中心逐漸復興的景象。技法上，可看到地面和天空施以板目摺，為作品增添一番風情。

[1] 上棟式即木造建築的上樑儀式，由工頭主持祭祀神明。

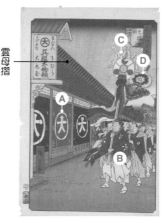

雲母摺

Ⓐ 下村大丸屋　Ⓑ 棟樑
Ⓒ 幣串　Ⓓ 破魔矢

---

📷 名勝今日 | **大傳馬本町通**
中央區日本橋大傳馬町

昔日大丸屋的店面就在這附近。《名所江戶百景》的作品描繪了江戶的吳服商，像是〈駿河町〉❸的越後屋、〈日本橋通一丁目略圖〉❹的白木屋，以及〈下谷廣小路〉㊶中的松坂屋，據推斷可能在發行該系列版畫時有提供贊助。

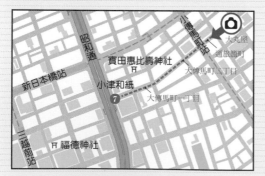

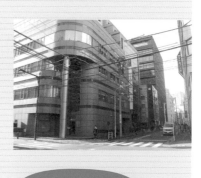

所謂吳服是指織線較細的絹織品，太物則是線較粗的木棉或麻織品。

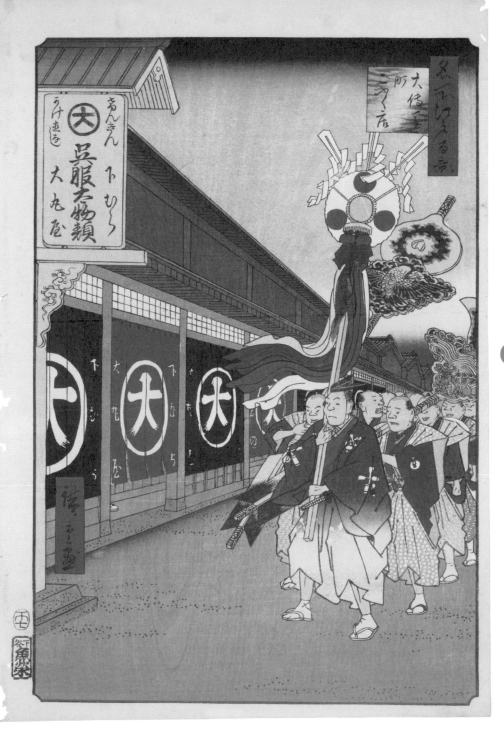

# 神田紺屋町 <span>かんだこんやちょう</span>

▶安政 4 年 11 月（1857）

紺屋原是指從事藍染的工匠，到了江戶時代變成泛指染坊。此地曾是取得幕府許可買賣染料的紺屋工頭土屋五郎右衛門管理的街區，由於住著許多染匠而被稱為紺屋町。町內有條藍染川，人們會在此洗滌染布，再拿到晾曬場曬乾。作為浴衣和手拭巾的一大產地，這裡生產各種獨具特色又時髦的染織品，甚至只要是產自紺屋町以外的染布都會被人們視為非正統並敬而遠之。晾曬場上當時廣受歡迎的紋樣在空中飄揚，其中最吸睛的便是有著「魚」和「ヒロ」圖案的染布。「魚」代表了發行此系列版畫的板元[1]魚屋榮吉，「ヒロ」則是取廣重的片假名字母作成菱形的設計。雖然兼具宣傳作品的意圖，卻也讓人感受到走在時代尖端的板元和繪師的氣魄。

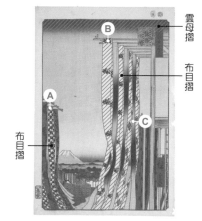

雲母摺
布目摺
布目摺

Ⓐ 市松紋樣[2]
Ⓑ 「魚」（板元魚屋榮吉）的紋樣
Ⓒ 「ヒロ」（歌川廣重）的紋樣

---

📷 名勝今日 | **神田紺屋町**
千代田區神田紺屋町

照片是從紺屋町與昭和通相接的十字路口，望向神田車站的方向。透過古地圖，可以發現紺屋町分為南北兩個區塊，中間隔著元乘物町替代土地。這是為了防止火災延燒，轉移密集的家屋後作為防火地之故。現在的神田紺屋町也從南北向橫跨了神田北乘物町。

作為 2020 年東京奧運標誌，歌舞伎役者佐野川市松所喜愛的市松紋樣在江戶也很受歡迎。

---

[1] 板元（版元）是統籌繪師、雕版師與摺師製作作品並販售的出版商。　[2] 兩種不同顏色相間的方格花紋。

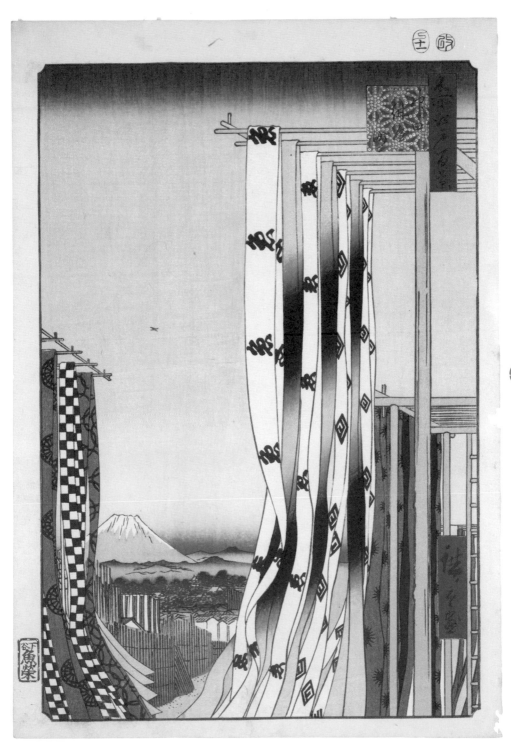

# 馬喰町初音馬場

ばくろちょうはつねのばば

▶安政 4 年 9 月（1857）

這一片廣闊的森林可聞黃鶯鳴啼，在過去有「初音[1]之里」的稱呼。這裡有一處神社「初音稻荷」，設於社殿前的馬場便被稱為「初音馬場」。此馬場歷史悠久，關原之戰時曾舉行閱馬式，據傳德川家康的愛馬「三日月」飲用了神社內的井水後出陣並大獲全勝，因此將該水井命名為三日月之井。此外「馬喰町」的名稱源自這一帶乃由仲介買賣牛馬的「博勞頭[2]」所管理。《繪本江戶土產》記載這裡「經常舉行馬術練習」，作品中的馬場在兩旁種有柳樹，描繪出場上小狗戲耍、高掛染布的悠閒情景。這些染布是附近紺屋町的製品，傳達出周邊織品工業的興盛。畫中的染布使用了布目摺，呈現出真實的質感。

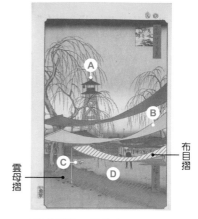

布目摺

雲母摺

Ⓐ 火見櫓　Ⓑ 染布
Ⓒ 狗　Ⓓ 初音馬場

---

📷 **名勝今日** | **眺望日本橋馬喰町一丁目**
中央區東日本橋二丁目

如今織品批發商林立的一帶便是昔日的初音馬場。作品中吊著半鐘[3]的火見櫓[4]是江戶特有的型式，據說位於舊馬喰町。由於這裡設有幕府直轄領的郡代屋敷[5]，因此也有許多讓前來辦理民事訴訟之人投宿的「公事宿」。

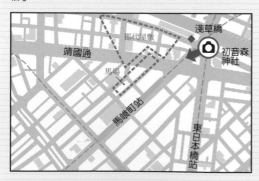

◆ **精彩亮點** | **郡代屋敷舊址附近**
中央區日本橋馬喰町二丁目

---

[1] 指初春首次鶯啼。　[2] 博勞又可寫作馬喰。　[3] 火災等緊急事件時用的警鐘。　[4] 戒備火災的望樓。
　[5] 地方行政官的宅邸。

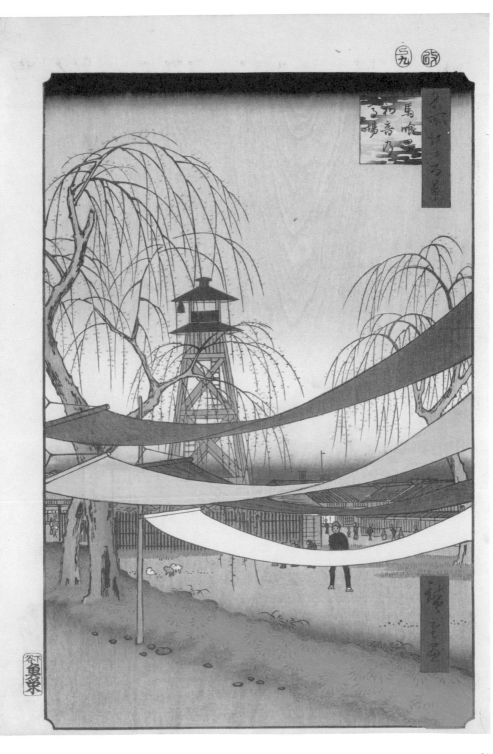

**10**

馬喰町初音馬場

# 市中繁榮七夕祭　しちゅうはんえいたなばたまつり

▶ 安政 4 年 7 月（1857）

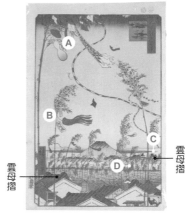

(A) 酒杯、葫蘆
(B) 算盤、大福帳、飄帶
(C) 江戶城　(D) 火見櫓

雲母摺　雲母摺

在五節句[1]之一的七夕，將寫下心願的長條紙片和飄帶綁在笹竹上，是至今依然不變的風景。畫中可望見富士山的這個場所據說正是位在廣重晚年所居住的大鋸町。左前方的笹竹上掛著酒杯和葫蘆，令人不禁聯想是愛喝酒的廣重所立；白壁土藏建築則是南傳馬町附近的商家，笹竹上掛著大福帳和模擬千兩箱[2]的裝飾，含有祈求生意興隆的心願。畫面右邊遠處為江戶城，其前方高聳的火見櫓應是屬於廣重出生的八代洲河岸的定火消屋敷[3]。最前方的瓦片屋頂使用了雲母摺，散發著宛如雨過天晴般的光輝，令人感受到陣陣涼風。或許這幅作品也同樣表達了自安政大地震後復興的喜悅。

---

📷 名勝今日　│　**由日本橋望向丸之內**
中央區日本橋二丁目

若從日本橋高島屋的屋頂看向東京車站，可看到一整片的商業大樓和辦公大樓。廣重度過晚年的地方位於靠京橋一側的舊大鋸町，即現今中央區京橋一丁目 9 番地一帶，隔壁為御用繪師狩野家族的住家。而廣重出生的八代洲河岸的定火消屋敷，則是現在的千代田區丸之內二丁目 1 番地，即昔日江戶城的馬場先門附近。

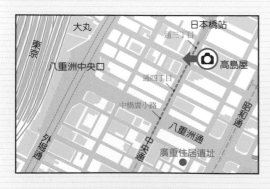

酒杯和葫蘆，
應該是廣重的七夕裝飾吧！
真是個酒鬼呢。

---

[1] 節句即節日。　[2] 大福帳是記載買賣紀錄的台帳，為求福氣，會在封面寫上大福帳字樣。千兩箱則是江戶時代用來裝大量金幣的箱子。　[3] 定火消屋敷是負責江戶市區防火和警備的官吏所居住的宅邸。

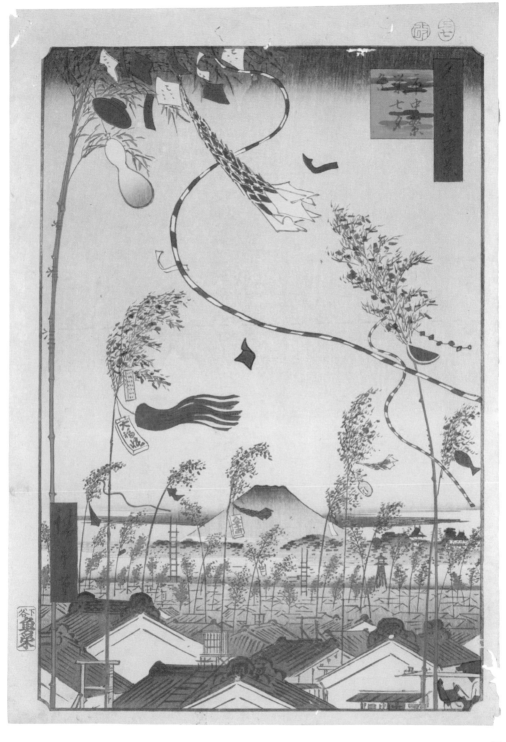

# 京橋竹河岸 きょうばしたけがし

▶ 安政 4 年 12 月（1857）

這是一幅月光照耀下的江戶市街。附近有許多竹子批發商，堆放在竹筏上的竹材會經由隅田川運往八丁堀。沿著河岸排列整齊的竹子，呈現出一種幾何學的美感。京橋的另一頭是三年橋、再過去是白魚橋，然後一路通往八丁堀。沿著滿月輪廓施加的藍色暈色，以及加上雲母摺的天暈，都表現了璀璨明亮的夜晚光芒。在月光引導下走在橋上的一行人稱為「山歸」，即剛結束大山詣[1]歸來的講中[2]。渡過了京橋，在中橋廣小路設有講中的待合茶屋[3]，讓人獲得回到江戶的實感。

[1] 大山詣即參拜相模國（神奈川縣）的大山石尊大權現。號稱雨降山大山寺，奉祀石尊大權現，即現在的大山阿夫利神社。一般會組織「講」進行。 [2] 講中指的是組織「講」前往參拜神佛或參加祭典的信眾團體。 [3] 等候、會合用的茶屋。

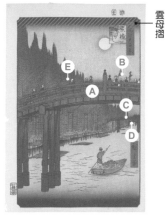

雲母摺

Ⓐ 京橋　Ⓑ 大山詣的講中
Ⓒ 三年橋　Ⓓ 白魚橋
Ⓔ 寫著「彫竹」（雕刻師橫川竹治郎）的提燈

---

📷 名勝今日 │ 京橋
中央區京橋三丁目

京橋川已被填平，京橋的遺址只留下一根主柱。此外附近還有猿若（中村）勘三郎於寬永元年（1624）在中橋南地（現今中央區日本橋三丁目附近）創設的歌舞伎劇場「猿若座」，並立有紀念碑。

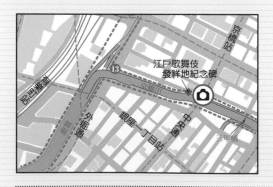

◆ 精彩亮點　江戶歌舞伎發祥地之碑
中央區京橋三丁目 3-8

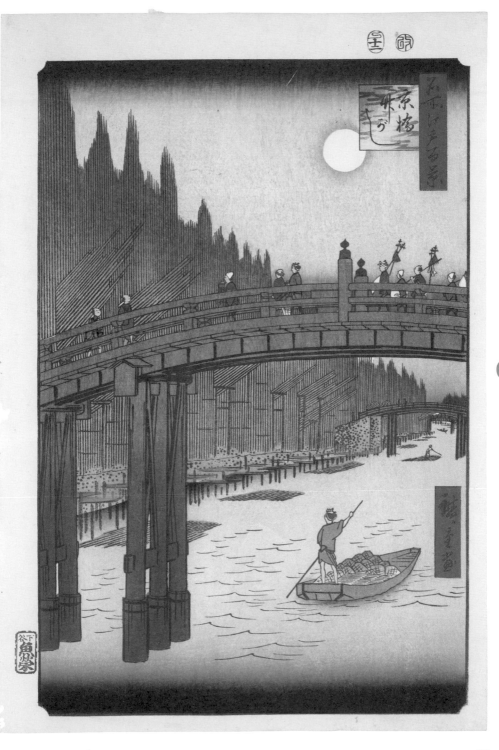

# 比丘尼橋雪中　びくにばしせっちゅう

▶安政 5 年 10 月（1858）

畫面左邊的大看板寫著「山鯨」，是指山豬肉等野獸的肉，會煮成火鍋料理供人享用。由於日本自古忌食獸肉，始終稱之為鯨肉來當作藉口的確很有江戶人的作風。畫面右邊的「○やき」、「十三里」是一間賣整顆烤地瓜的店舖。這是因為「比栗子（日文音同九里）還要好吃（四里）」，所以九里加四里等於十三里，為一種俏皮話。受到地瓜香味引誘，門口貌似還聚集了一些狗。雪的部分皆施以雲母摺，散發柔和的光芒；同時透過凸出紋理表現地面上積雪的豐盈，可見連細節也十分講究。由於畫上有廣重過世隔月的改印[2]，因此也有人認為這是二代廣重之作。

[1] 音同丸燒，指整個去烤的東西。　[2] 改印指的是印在浮世繪上檢閱完畢的印記，有的記載了年月，可成為製作年份的線索。

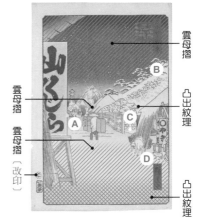

雲母摺

雲母摺　雲母摺〔改印〕　凸出紋理

凸出紋理

Ⓐ 比丘尼橋
Ⓑ 阿波德島藩松平家上屋敷
Ⓒ 京橋川　Ⓓ 狗

---

📷 名勝今日 │ **比丘尼橋遺址**
中央區八重洲二丁目

比丘尼橋附近在昔日曾是扮成比丘尼的私娼聚集之處。比丘尼橋原本位於京橋川與外堀的交接處，昭和30 年代河川被填平之後，橋也就拆除了。以前橋的所在位置，大約位於現今外堀通的高速道路高架之下。

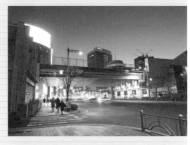

> 在廣重的畫中，狗總是比貓還常出現。說不定是位愛狗人士……？

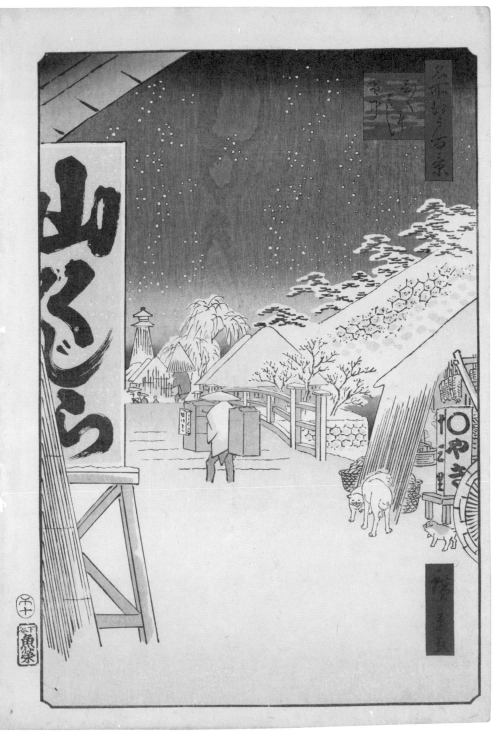

# 山下町日比谷外櫻田

やましたちょうひびやそとさくらだ

▶安政 4 年 12 月 (1857)

這是由山下町望向建有上屋敷的外櫻田，為正月時的風景。町人[1] 所住的山下町也裝飾著門松，令人感受到新年的熱鬧。從門松的縫隙間可看到畫著竹子圖案的羽子板，畫面右邊則是飾有歌舞伎女形[2] 的押繪羽子板。半空中有個羽根[3] 被打至高空，或許是孩子們在玩板羽球；此外亦可見風箏飄揚於空中，遠方還有兩個風箏的線纏繞在一起。正中央的肥前佐賀藩鍋島家的赤門裝飾著巨大的門松和注連繩，像這樣塗成朱紅色的門正是迎娶了將軍家女兒的象徵。在初摺中，沿著護城河邊緣施有雲母摺，表現出閃閃發光的水岸之美。

[1] 指住在江戶的商人與工匠階層。　[2] 即旦角。　[3] 板羽球用的球，形似毽子。

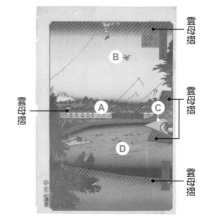

雲母摺

雲母摺

雲母摺

雲母摺

Ⓐ 肥前佐賀藩鍋島家上屋敷
Ⓑ 羽根　Ⓒ 羽子板
Ⓓ 御堀

---

📷 **名勝今日** | **從有樂町望向日比谷公園**
千代田區有樂町一丁目

左手邊是帝國大飯店，正面遠處可看到日比谷公園。山下町為現在位於銀座五丁目的泰名小學周邊的舊地名，而鍋島家腹地如今是日比谷公園的一部分，公園內除了日比谷見附遺址的石牆，從前的外堀也有部分作為心字池保留下來。

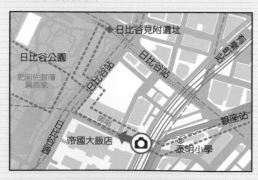

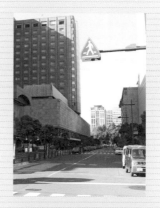

◆ **精彩亮點** | **日比谷見附遺址**
千代田區日比谷公園 1-2

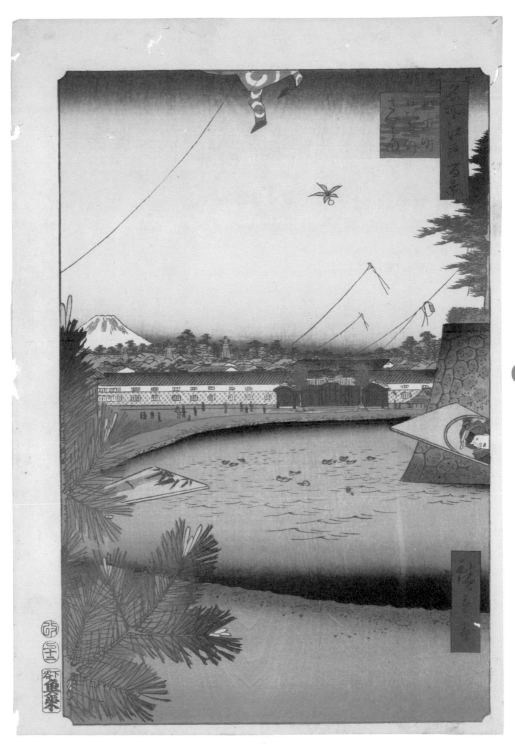

# 外櫻田弁慶堀糀町

そとさくらだべんけいぼりこうじまち

▶安政 3 年 5 月（1856）

這張圖描寫了由外櫻田眺望御堀的情景。這一帶雖然被稱為櫻田堀，但由於當初是由木工工頭弁慶小左衛門挖掘建造，因此也稱作弁慶堀。大門塗成朱紅色的宅邸是近江彥根藩井伊家的上屋敷，門前有辻番所[1]，以及掛著三個水桶的大水井「櫻之井」，另外在御堀沿岸的柳樹附近還有一個「柳之井」。撐著陽傘遮擋夏日陽光的人們以及御堀盈滿水源的美麗藍色都帶來一股清涼。此外，在櫻田堀靠近江戶城的一側，建有在土壘上方設置石垣的鉢卷土居。畫面中雖沒有畫出其上半部，不過現在櫻田堀仍可看到鉢卷土居和緩的曲線和一整排綠色老松的美景。遠處的火見櫓所在地附近便是三河田原藩三宅家的上屋敷，再過去就是半藏門。

雲母摺

雲母摺

Ⓐ 近江彥根藩井伊家上屋敷
Ⓑ 辻番所　Ⓒ 櫻之井
Ⓓ 柳之井

---

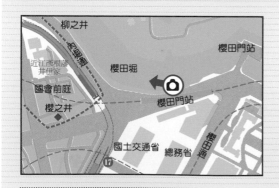

📷 名勝今日 │ **櫻田堀**
千代田區霞之關二丁目

這是映照著皇居綠意、都會中的水畔。位於近江彥根藩井伊家前的櫻之井，現在仍保留在國會內庭。奪去大老井伊直弼性命的「櫻田門外之變」也正是發生在這一帶。此外從御堀的堤防上也能看到柳之井。

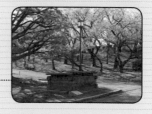

◆ **精彩亮點** │ **櫻之井**
千代田區永田町一丁目 1

---

[1] 辻番所是設於江戶市區大街或十字路口的監視場所，乃大名或旗本為了自衛而設。

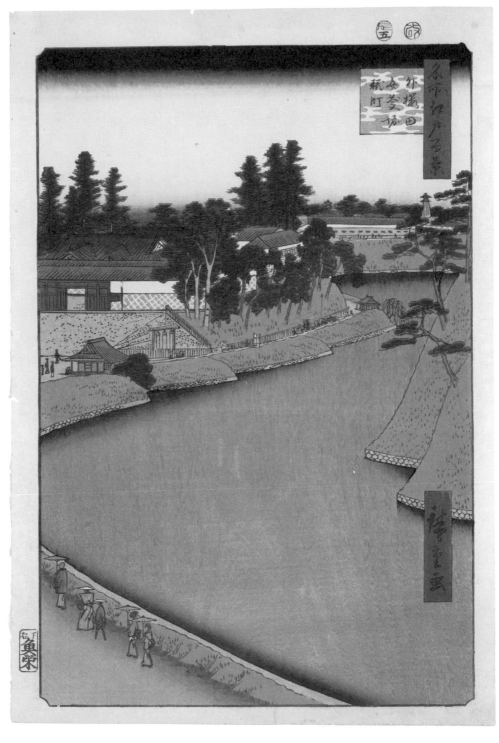

# 糀町一丁目山王祭遊行

こうじまちいっちょうめさんのうまつりねりこみ

▶ 安政 3 年 7 月（1856）

麴町[1]是在從江戶城向西延伸的甲州街道沿路形成的町人地區，其中以一丁目最靠近半藏門。山王祭時，山車會從這裡經過半藏門進入江戶城供上位者觀賞。山王祭乃日吉山王大權現社的祭典，與神田明神的神田祭輪流在陰曆 6 月 15 日舉行。從太鼓上雞的尾羽可以知道這是大傳馬町的諫鼓鳥山車，遠處則是南傳馬町的幣猿山車，載著頭戴烏紗帽、身穿狩衣[2]、肩扛御幣的猿猴。兩者均裝飾在吹貫型[3]山車上，後面跟著許多頭戴花笠的當地信徒。山王大權現是德川家的產土神[4]，神田明神則被視為江戶的總鎮守，兩地的祭典均稱作天下祭。畫面上的色彩變化極為美麗，像是櫻田堀和布之間相異的藍，以及綠色堤防的拭版暈色；天空中還有兩道隨意暈色。

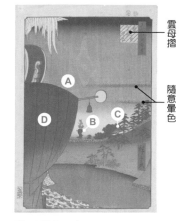

雲母摺

隨意暈色

Ⓐ 諫鼓鳥山車（大傳馬町）
Ⓑ 幣猿山車（南傳馬町）
Ⓒ 半藏御門　Ⓓ 吹貫

---

📷 **名勝今日** ｜ **眺望麴町一丁目**
千代田區永田町一丁目

精彩亮點的照片是從國立劇場前拍下在山王祭中領頭的諫鼓鳥山車，右側遠處便是半藏門。一大早由日枝神社（從前的日吉山王大權現社）出發的祭典隊伍會行經國立劇場巡迴日本橋一帶，傍晚再回到神社，隊伍整體非常華麗。

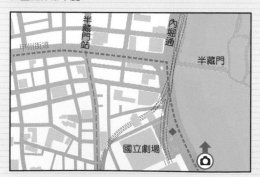

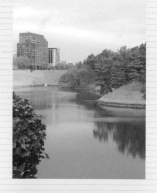

◆ **精彩亮點** ｜ **山王祭**
千代田區隼町四丁目附近

---

[1] 麴町音同糀町。　[2] 原為武家禮服，現在是神職服裝。　[3] 將竹竿彎成弓形後，綁上如旗子般的布條製成。
[4] 類似土地神。

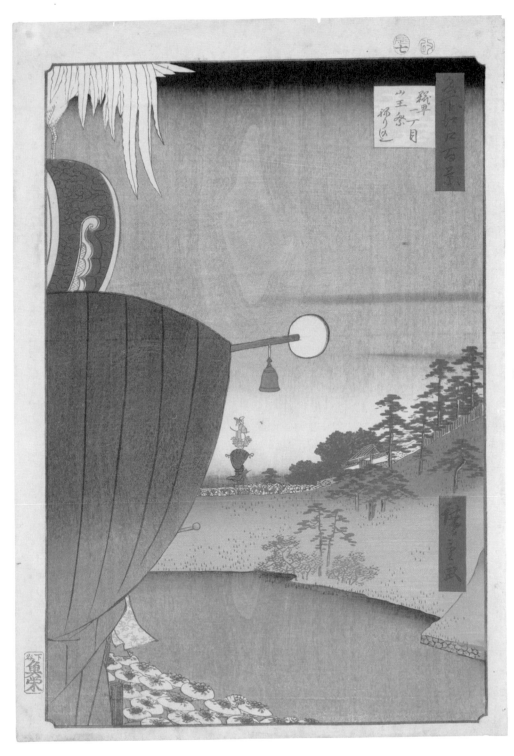

# 霞之關 かすみがせき

▶ 安政 4 年正月（1857）

這是從霞之關的山坡上眺望江戶市區與江戶灣的絕景。上屋敷林立的大道上可以看到許多正月才有的商販，更加添增了新年的熱鬧氣氛。畫面右側的払扇箱小販會回收新年時作為禮物分送的裝在桐箱裡的扇子，再拿來當作隔年的新年贈禮重新販賣；中央可以看到會在新年說吉祥話與搞笑的傳統相聲表演「萬歲」的太夫與才藏，以及太神樂[1]一行人。左邊剛爬上山坡的壽司小販則單手扛著層層堆疊的壽司盒，一邊叫賣著「買壽司——來買鰶魚壽司——」。飛翔於高空中寫著「魚」字的風箏代表了發行商的魚屋榮吉。樹木的深綠色部分使用了雲母摺技法，就好像受陽光照耀而散發出光輝。此外在寫著「霞之關」的色紙採用布目摺，是初摺才有的特徵。

布目摺

雲母摺

雲母摺

Ⓐ 壽司小販
Ⓑ 萬歲的太夫、才藏
Ⓒ 太神樂　Ⓓ 払扇箱小販（收購）

---

📷 名勝今日 | 霞之關
千代田區霞之關二丁目

從外務省上方的斑馬線望向日比谷公園，右側的外務省在廣重的時代是筑前福岡藩黑田家的上屋敷，左為安藝廣島藩淺野家的上屋敷。中世時此地設有關卡，也是一處風景名勝，因此稱為霞之關。從霞之關的大樓也可以眺望東京灣。

櫻田門站

安芸廣島藩
淺野家

國會前庭

國土交通省

總務省

筑前福岡藩
黑田家

外務省

櫻田通

霞之關站

日比谷公園

◆ 精彩亮點 | 由霞之關眺望東京灣（參照 P.46 地圖）
千代田區霞之關三丁目 2-5

[1] 以獅子舞為主的歌舞表演。

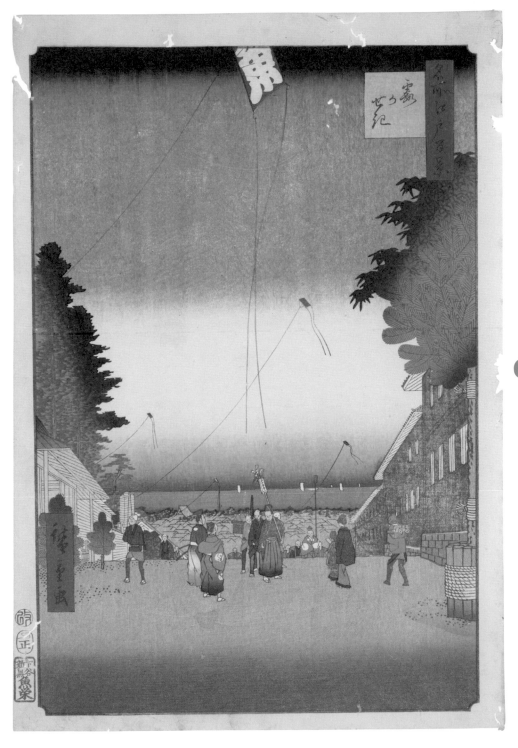

# 虎之門外葵坂 とらのもんがいあおいざか

▶安政 4 年 11 月（1857）

　　旁順著從溜池堰堤而下的水流延伸的便是
葵坂。微微壟罩著上弦月的層雲與閃爍的群
星，都令人感受到冬季的凜冽。包括雲層在內，
初摺上纖細的暈色和板目摺巧妙地傳達了冬天的
空氣感。在寒空下，提著「金毘羅大權現」提燈
的少年以及一邊搖鈴、手提「日參」提燈的男子，
顯然剛去過位於虎之門的金毘羅大權現進行「寒
參」。所謂「寒參」是工匠學徒在嚴冬時期連續
三十天，每天進行「水垢離[1]」以祈求技術精進，
又稱為「裸參」。路邊可見「大平卓袱[2]」和「二八
蕎麥麵」的攤販，且這類夜晚的蕎麥麵攤都會掛
著風鈴，好似和日參的鈴聲一起從畫面中傳出。

[1] 水垢離即以冷水澆淋全身以除去汙穢、清淨身心。　[2] 此處的卓袱
（しっぽく）是將烏龍麵或蕎麥麵加入青菜、菇類、魚板煮成的料理。

隨意暈色

雲母摺

雲母摺

Ⓐ 溜池　Ⓑ 葵坂　Ⓒ 寒參
Ⓓ「二八蕎麥麵」攤販
Ⓔ「大平卓袱」攤販

---

📷 名勝今日 | 虎之門
千代田區霞之關三丁目

金毘羅大權現位於讚岐丸龜藩京極家的宅邸內，現在
稱為金刀比羅宮，境內仍留有文政 4 年（1821）向信
眾募款而建成的銅鳥居。描繪於葵坂盡頭的是稱作榎
的樹木，現今美國大使館前的榎坂正是其曾經存在的
痕跡。

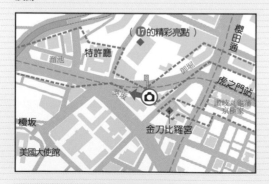

◆ 精彩亮點 | 虎之門金刀比羅宮
港區虎之門一丁目 2-7

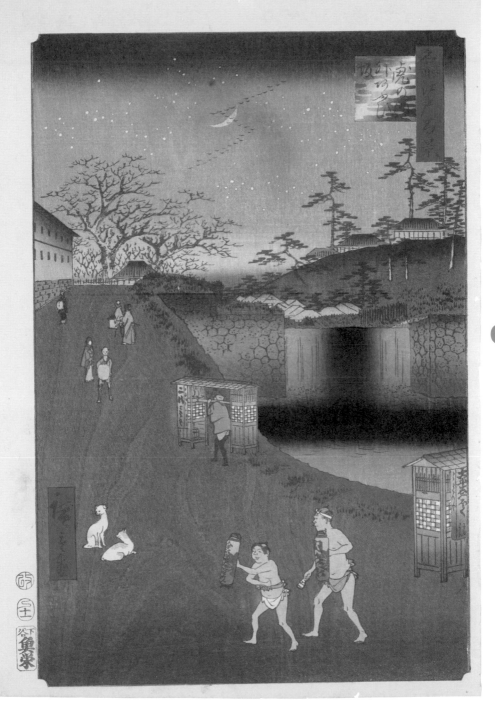

# 赤坂桐畑雨中夕景

あかさかきりばたけうちゅうゆうけい

▶ 安政 6 年 4 月（1859）

這是該系列唯一一幅署名「二世廣重畫」的作品，畫中描寫了每下一場雨便綠意漸濃的桐畑（桐樹園）煙雨濛濛的情景。廣重歿後，其徒弟同時也是養女女婿的重宣繼承二代廣重之名，而這應該是他最早期的作品。畫面前方可以看到桐樹園，越過溜池北端則可以看見通往赤坂御門的坡道。坡道上撐傘前行的人們以及背景的樹木透過墨色濃淡以剪影呈現，和前景的豐富色彩描寫形成對比，為畫面營造出景深。細緻雕刻的雨絲與板目摺的木紋也更明確地表現了持續降下的雨勢。此外，施加在小餐館屋頂和樹木上部的雲母摺光輝彷若雨滴，巧妙地反映出日本濕潤的風土氣候，繼承了初代的畫風。

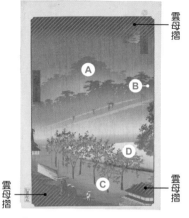

雲母摺

雲母摺

雲母摺

(A) 紀伊和歌山藩德川家上屋敷
(B) 赤坂御門　(C) 桐樹園
(D) 溜池（北端）

---

📷 名勝今日 | **赤坂見附**
港區赤坂三丁目

溜池曾是江戶的飲用水來源，為了補強護岸而種植桐樹，但如今已被填平為外堀通。而赤坂見附遺跡則是赤坂御門所在地，現在仍留存有一部分石牆。

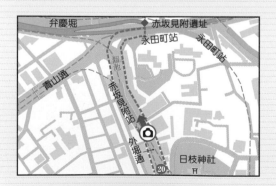

弁慶堀　赤坂見附遺址

永田町站　永田町站

青山通　溜池　赤坂見附站

外堀通

20

日枝神社

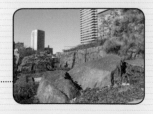

◆ **精彩亮點** | 江戶城外堀遺址　赤坂御門（赤坂見附遺址）
千代田區紀尾井町 1

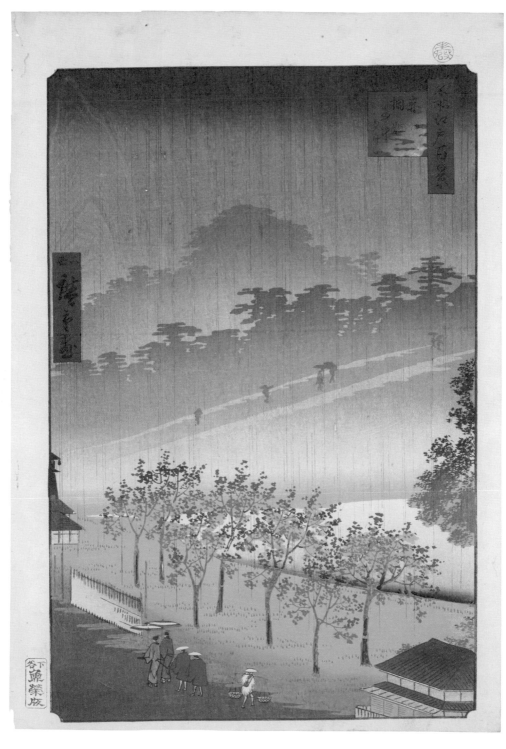

**19**

赤坂桐畑雨中夕景

# 赤坂桐畑

あかさかきりばたけ

▶安政 3 年 4 月（1856）

相對於二代廣重的〈赤坂桐畑雨中夕景〉⑲是從桐樹園望向赤坂御門所在的北側，初代的作品則描寫了有日吉山王大權現坐鎮的山王台方向。畫面中央的桐樹樹幹不僅保留了木紋，同時透過不斷反覆印刷產生漸層色彩，並使用了雲母摺。這幅初摺在表現經過雨打後的樹木上令人驚艷，每一片桐葉都使用雲母摺呈現出綠色優美的深淺變化。葉片彷彿還殘留著雨滴般閃閃發光，讓人聯想到桐花綻放的初夏之雨。將畫面一分為二的大膽構圖，藉由初摺才有的技法使視覺效果更為提升。

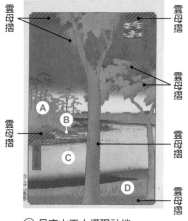

雲母摺　雲母摺

雲母摺

雲母摺

雲母摺　雲母摺

雲母摺

Ⓐ 日吉山王大權現社地
Ⓑ 小餐館　Ⓒ 溜池
Ⓓ 桐樹園

---

📷 名勝今日 ｜ **眺望日枝神社**
港區赤坂三丁目

照片是從赤坂眺望山王台。日吉山王大權現現在稱為日枝神社，在江戶城築城之際，由太田道灌請來神佛分靈，由德川家康祀奉為江戶鎮守。明曆年間的大火後遷至相當於江戶城裏鬼門的現址。照片中鳥居的樣式被稱為山王鳥居。

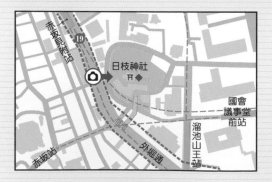

赤坂見附站

⑲

日枝神社 ⛩

國會議事堂前站

溜池山王站

赤坂站　外堀通

◆ 精彩亮點 ｜ 日枝神社
千代田區永田町二丁目 10-5

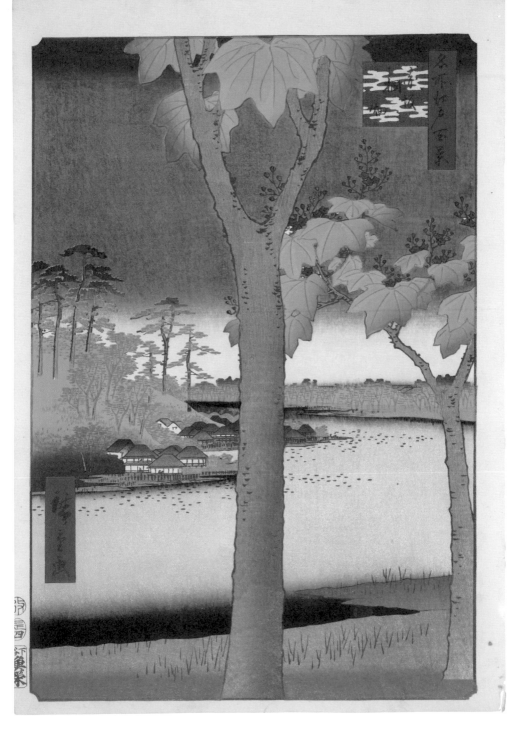

# 紀伊國坂赤坂溜池遠景

きのくにざかあかさかためいけえんけい　▶ 安政 4 年 9 月（1857）

作品中描繪了走在紀伊國坂上的大名行列[1]。畫面左邊的水道是由弁慶小左衛門築造而得名的弁慶堀，在如今有許多外堀都已填平的情況下仍得以保留其身姿。畫面右側因為有紀伊和歌山藩德川家的宅邸，而成為紀伊國坂一名的由來。廣重從轉角的土堤側往赤坂御門方向取景，行列背後可見消防員領頭米津小太夫宅邸的火見櫓顯示其存在感。弁慶堀後方的一片綠意為日吉山王大權現的社地，在樹木及水岸使用雲母摺是初摺才有的技法。此外，作品中也透過大名行列的前後排列表現出坡道起伏，原本有兩列的大名行列更只畫出一列，形成有趣的構圖。

[1] 諸侯因公外出時率領隨從形成的隊伍。

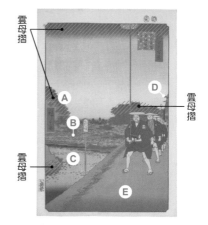

雲母摺

雲母摺

雲母摺

Ⓐ 日吉山王大權現社地
Ⓑ 赤坂　Ⓒ 弁慶堀
Ⓓ 火見櫓　Ⓔ 紀伊國坂

---

📷 **名勝今日** ｜ **從紀伊國坂遠眺赤坂**
千代田區紀尾井町五丁目

這是由紀之國坂的紅綠燈附近被稱為喰違土手的一帶望向弁慶堀的景色。赤坂御用地過去是紀伊和歌山藩德川家的宅邸，此外這一帶因為有「紀」伊與「尾」張名古屋藩德川家，以及近江彥根藩「井」伊家的宅邸，而得稱「紀尾井町」。

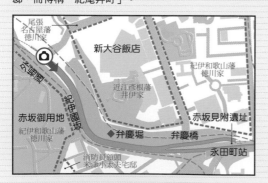

尾張名古屋藩德川家
新大谷飯店
紀伊和歌山藩德川家
外堀通
近江彥根藩井伊家
紀伊國坂
赤坂御用地
紀伊和歌山藩德川家
赤坂見附遺址
弁慶堀　弁慶橋
永田町站
消防員領頭米津小太夫宅邸

◆ **精彩亮點** ｜ **弁慶堀**
千代田區紀尾井町周邊

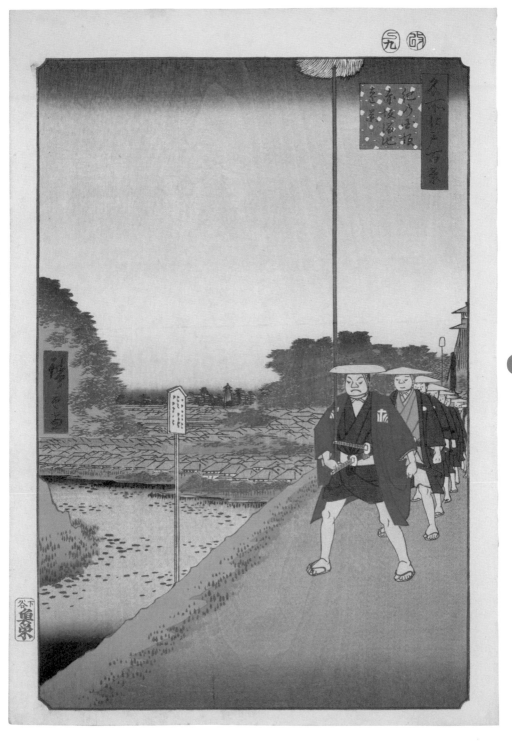

# 市谷八幡 いちがやはちまん

▶ 安政 5 年 10 月（1858）

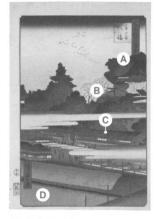

　由市谷御門隔著御堀眺望，映入眼簾的便是滿開的櫻花及市谷八幡宮莊嚴的社殿。市谷八幡宮是太田道灌從鎌倉鶴岡八幡宮勸請[1]而來，作為鎮守江戶城西方的守護神。相對於鎌倉的「鶴」取名為「龜岡八幡宮」，受到三代將軍家光及桂昌院的護持而廣受愛戴。鳥居旁的鐘樓設有幕府公認的時之鐘，會在固定的時刻向市區報時。神社境內搭起了劇場且茶屋林立，門前（指社寺前方或周邊地區）作為繁華鬧市受到江戶人的喜愛，據說來往於四之谷和赤坂大道上的人潮川流不息。儘管廣重在安政 5 年（1858）9 月 6 日過世，這幅作品上卻有隔月的改印，因此也有一說是二代廣重之作。

Ⓐ 市谷八幡宮
Ⓑ 茶之木稻荷神社
Ⓒ 門前町　Ⓓ 御堀

[1] 勸請是指將神佛分身、分靈移往他地祭祀。

---

📷 **名勝今日** | **望向市谷龜岡八幡宮**
千代田區五番町

由 JR 市之谷站望向市谷龜岡八幡宮方向，在走上參道的樓梯途中會經過茶之木稻荷神社的社殿。這裡受到日本橋和大傳馬町商家的虔誠信仰，境內還留有建於文化元年（1804）的銅鳥居。

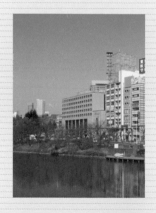

◆ **精彩亮點** | **市谷龜岡八幡宮**
新宿區市谷八幡町 15

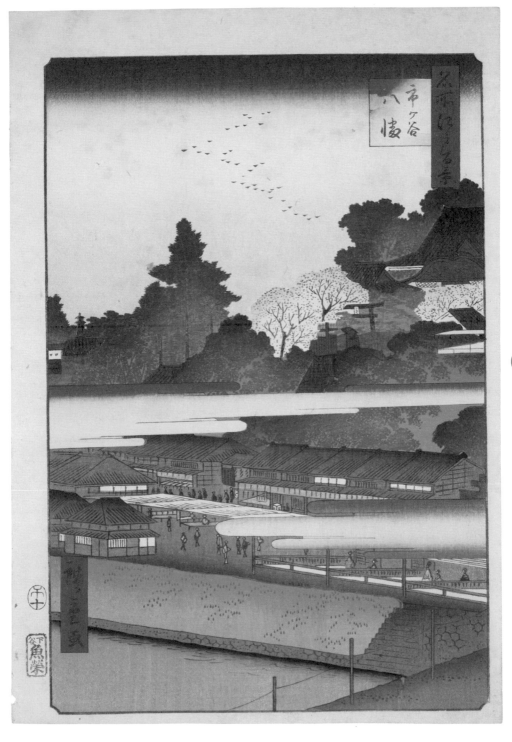

兩國
淺草
上野
周邊

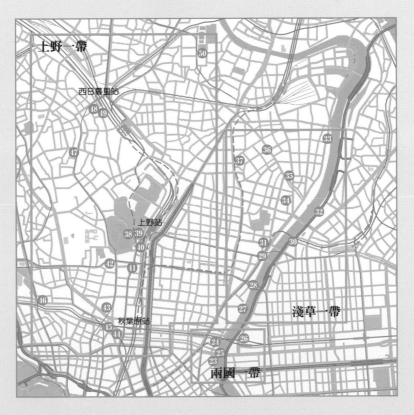

上野一帶

西日暮里站

50

48
19

47

36

37

33

35

34

32

上野站

38 39
40
12
11
31
29
30

28

16

13

27

淺草一帶

秋葉原站

15
14

21
25
26

23

兩國一帶

# 兩國橋大川端 <span>りょうごくばしおおかわばた</span>

▶ 安政 3 年 8 月（1856）

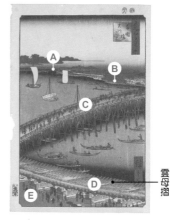

兩國橋橫跨於隅田川之上，起初喚作大橋，但由於連接了下總國和武藏國而被人們通稱為兩國橋，最後成為正式名稱。隅田川在不同地區都各有別名，其下游部分也被稱作大川，本圖正是描繪了從位於兩國橋西岸的兩國廣小路望向東岸的情景。作為緊急時刻防火空地的廣小路有各種茶屋、餐飲小販與見世物小屋[1]櫛比鱗次，成為江戶屈指可數的鬧市。本圖中也可看到一整排葦簀張[2]的店面，人潮往來川流不息。水面的藍色暈色和以紅色暈染的雲彩相當出色，不過走在橋左側的行人所戴的竹笠和前面數來第二艘船上乘客的竹笠似乎是刻錯了色版，變成和水面一樣的顏色，卻也別有一番可愛之處。

雲母摺

Ⓐ 御藏橋　　Ⓑ 百本杭[3]
Ⓒ 兩國橋　　Ⓓ 掛茶屋
Ⓔ 兩國廣小路

---

📷 名勝今日 │ **兩國橋周邊**
中央區東日本橋二丁目

明曆 3 年（1657）江戶發生了一場大火，當時因為隅田川上沒有築橋導致許多人無法逃生而傷亡慘重。出於此教訓搭建的正是兩國橋，連接了現今的中央區東日本橋二丁目和墨田區兩國一丁目。

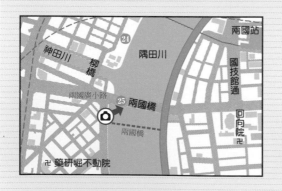

神田川　柳橋　隅田川　兩國站
兩國廣小路　㉕ 兩國橋　國技館通
兩國橋　回向院卍
卍 藥研堀不動院

廣重作品中的藍色相當漂亮！這種色彩被稱為「廣重藍（Hiroshige blue）」，曾在歐洲也備受推崇。

---

[1] 以珍稀奇特之物為賣點的娛樂場所。　[2] 用蘆葦莖編成的簀（簾子）圍起搭建。　[3] 為防止河岸受水流侵蝕，而在水裡打入大量的杭（木樁），因其數量之多而得名。

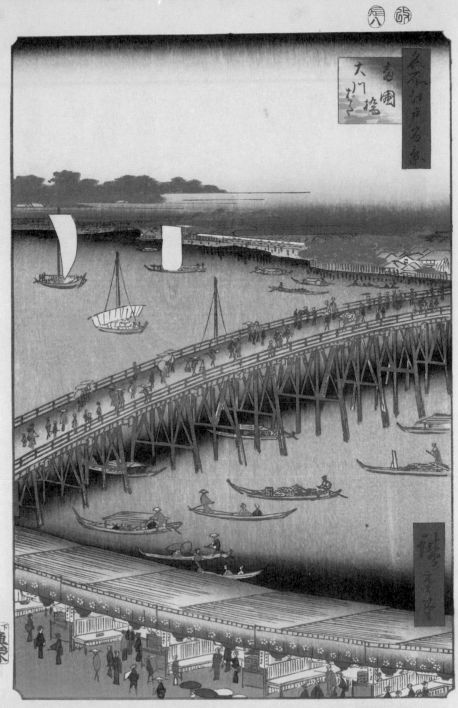

# 兩國花火 りょうごくはなび

▶ 安政 5 年 8 月（1858）

發射到高空的煙火畫出抛物線逐漸落下。在畫面右上角綻放的煙火，如星辰般閃耀照亮了夜空。這幅以兩國煙火為主題的作品在此系列中相當受歡迎，但目錄⑩中卻把這項夏季盛事歸類於秋季；考慮到施放煙火的日子是在陰曆 5 月 28 日的川開[1]、7 月 10 日以及 8 月 28 日的川仕舞[2]，應該是認定了這是川仕舞時期的景色。兩國橋上遊客如織，彷彿可以聽見高喊「玉屋」、「鍵屋」[3]的吆喝聲。夜空明顯的木紋痕跡讓單純的黑色也不顯單調，並為畫面製造出景深。河岸上使用了雲母摺，效果非常好。有些後來再刷的版本（稱為後摺）則會將右上角的留白處也塗黑。

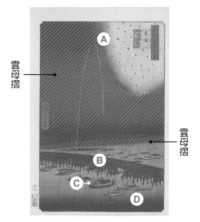

雲母摺

雲母摺

Ⓐ 煙火（鍵屋）　Ⓑ 兩國橋
Ⓒ 屋形船　Ⓓ 隅田川

[1] 初夏在水邊舉行的納涼祭。　[2] 在川邊納涼時期的結束。　[3] 為江戶兩大煙火商，當時舉行煙火競賽時人們會高喊其名為他們加油。

---

📷 **名勝今日** | **眺望兩國橋**
台東區柳橋一丁目

負責在兩國橋上游施放煙火的是玉屋，下游則是鍵屋，所以本圖中越過兩國橋朝左岸眺望所看見的應是由鍵屋施放的煙火。現在的兩國橋往上游移動了約 50 公尺，兩國花火在今日也以「隅田川花火大會」被保留下來。

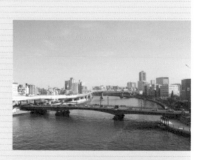

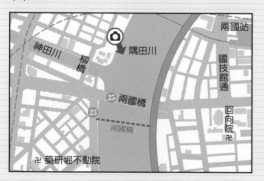

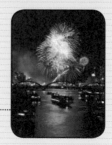

◆ **精彩亮點** | **隅田川花火大會**
墨田區、台東區

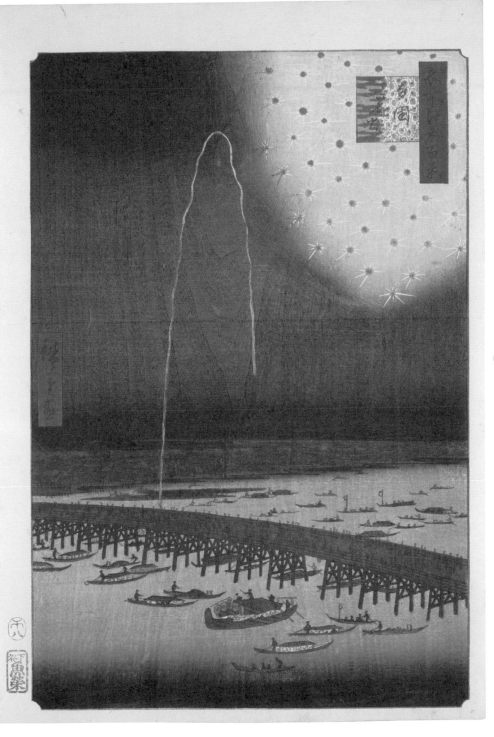

# 淺草川大川端宮戶川

あさくさがわおおかわばたみやどがわ

▶ 安政 4 年 7 月（1857）

淺草川、大川、宮戶川都是指隅田川，只是依地區不同而有不一樣的別稱。本圖描寫了大山詣的情景；當時在江戶市民之間，曾十分盛行參拜位於現今神奈川縣伊勢原市的大山。人們會在兩國橋的東邊橋頭灑水淨身後，拿著梵天[1] 與木太刀前往參拜。圖中左側也能看到描繪了插著御幣的梵天。據說參加者大多是工匠、鳶職[2] 或者魚市場的商人，手持梵天、綁著頭巾的男性們看起來就是一副活力旺盛的樣子，船上還有吹著法螺貝的嚮導。梵天前端的長條狀和紙透過凸出紋理的技法，表現出立體感。

[1] 梵天是將白布和五色紙剪成細條狀，黏在木棍前端做成。被視為神靈附體之物。　[2] 建設業中在高空作業的工匠。

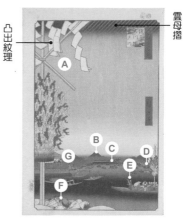

凸出紋理

雲母摺

(A) 梵天　(B) 筑波山　(C) 吾妻橋
(D) 百本杭　(E) 嚮導
(F) 大山詣的講中
(G) 餐館「萬八樓」

---

📷 名勝今日　**由兩國橋望向柳橋附近**
中央區東日本橋二丁目

本圖畫面左邊可見餐館萬八樓，由此可推測是柳橋附近的景色。柳橋橫跨神田川，位於神田川與隅田川匯流的河口處。柳橋一帶在江戶時代是繁盛的花柳巷，如今在橋上還裝飾著刻有髮簪的浮雕。

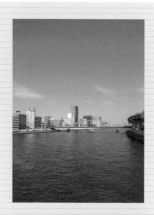

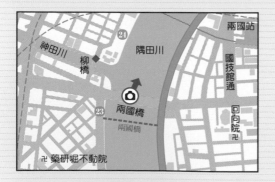

◆ 精彩亮點　柳橋
台東區柳橋一丁目

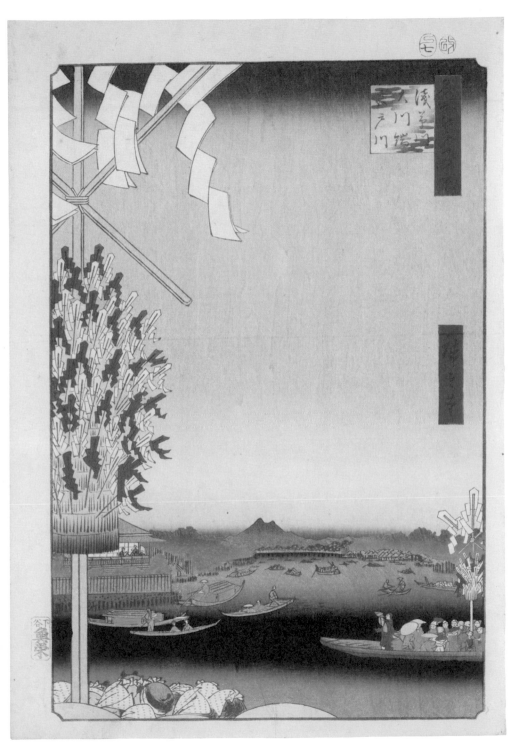

# 兩國回向院元柳橋

りょうごくえこういんもとやなぎばし

▶ 安政 4 年閏 5 月（1857）

遠眺富士山的景色中有一座高聳天際的大櫓，位於舉行相撲的回向院境內，上端插著在竹竿頂端掛有麻製御幣的「出幣」。由於相撲只會在晴天時舉行，出幣的意義在於祈求比賽期間能夠天氣晴朗。回向院是為了供奉明曆大火死者而建立的寺院，這幅作品描寫的正是從回向院眺望對岸的元柳橋之情景。元柳橋原名柳橋，因附近又架了另一座柳橋才改稱元（原）柳橋。初摺的特徵在於畫面下方的瓦片屋頂上使用了雲母摺，表現出反射日光熠熠生輝的模樣。此外隅田川兩岸使用的藍色暈色添增了遠近感，但在後摺中僅有上側；寫著畫題的色紙形上的紅、綠兩種暈色，到了後摺也只有單一綠色。

[1] 指為了募得修築或整建社寺的資金所舉辦的相撲。

雲母摺

Ⓐ 勸進相撲[1] 之櫓　Ⓑ 出幣
Ⓒ 櫓太鼓　Ⓓ 元柳橋
Ⓔ 隅田川　Ⓕ 回向院境內

---

📷 **名勝今日** | **國技館之櫓**
墨田區橫綱一丁目 3-28

元柳橋原先位於現今中央區東日本橋二丁目附近，但已不復存在。明治 42 年（1909）之前，相撲比賽的場地都是在回向院內的舊國技館，從昭和 60 年（1985）開始改在建於附近的第三代國技館舉行。

◆ **精彩亮點** | 回向院
墨田區兩國二丁目 8-10

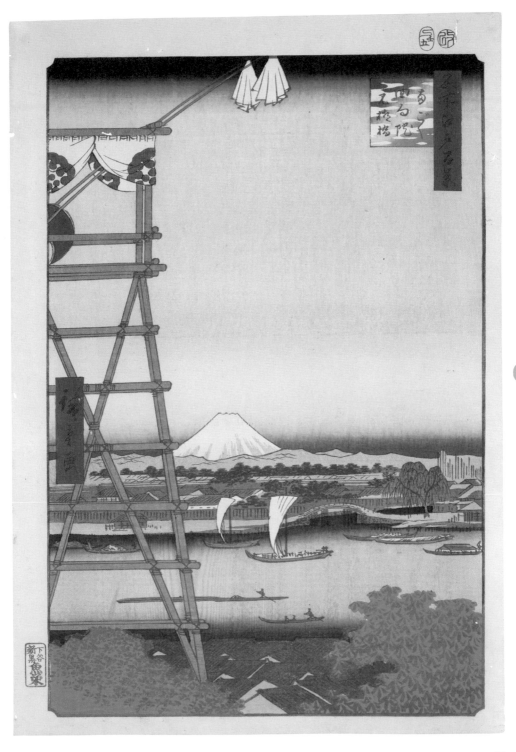

# 淺草川首尾之松御殿河岸

あさくさがわしゅびのまつおんまやがし　▶ 安政 3 年 8 月（1856）

星空下，小舟來往於隅田川上。在淺草附近，隅田川也稱為淺草川；從畫面左側伸出的樹木名叫「首尾之松」，是前往吉原的舟船之地標。此樹名的由來眾說紛紜，有一說認為前往吉原的客人會在這附近談論今晚的首尾（來龍去脈）。松樹下船隻的竹簾隱約映照出好似藝伎的女性身影，從船頭有兩雙木屐來看，船上應該不只一人。之後的版本中，此一人影顏色變濃，失去了初摺原有的情調。在畫面前方的船隻的底部及屋頂陰影、還有松葉上方加上雲母摺的表現手法令人讚嘆。在初摺中，夜空的下方有留白並加入黃色暈色，後摺的版本則全為暗色。

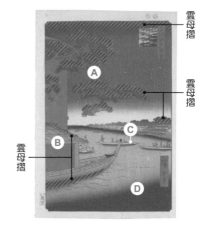

雲母摺
雲母摺
雲母摺

Ⓐ 首尾之松　Ⓑ 屋根舟
Ⓒ 御殿河岸渡口
Ⓓ 隅田川

---

📷 名勝今日　| **從首尾之松遺址眺望廐橋**
台東區藏前一丁目

首尾之松位於存放年貢米的淺草御藏的四番堀和五番堀之間。第一代松樹在安永年間（1772 ~ 80）因風災傾倒，現在的樹是第七代。昭和 37 年（1962），在松樹原址往上游約 100 公尺處立了一座首尾之松遺址碑。

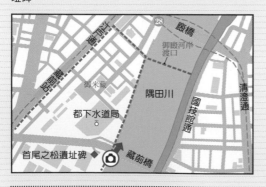

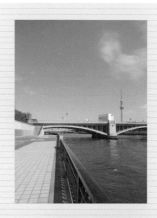

◆ **精彩亮點** | **首尾之松遺址之碑**
台東區藏前一丁目 3

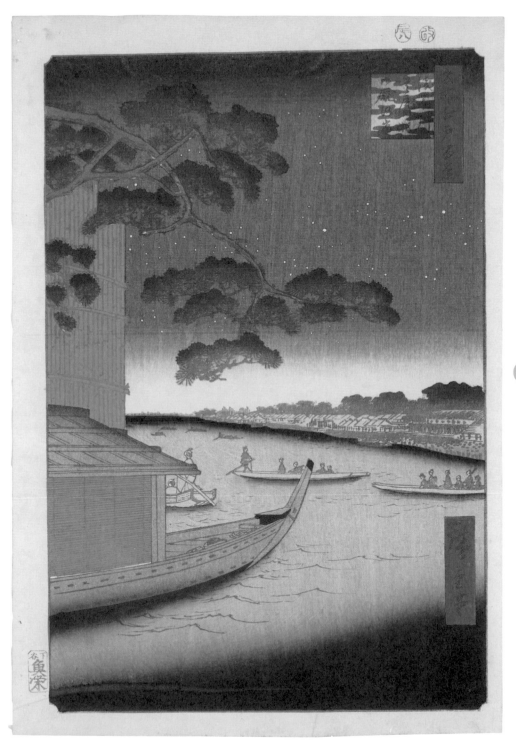

# 御廎河岸

おんまやがし

▶安政 4 年 12 月（1857）

這是從御廎河岸眺望隅田川的夜景。御廎河岸位於淺草三好町一帶，由於也是進入淺草地區的入口，許多人都會利用連接三好町與對岸的御廎河岸渡口。在本圖中央便能看到渡船，而畫面左邊小船上的兩位女性是被稱為「夜鷹」的最低等私娼，會隨身帶著草蓆，在附近的空地或後巷做生意。她們頭上綁著藍染手拭巾，塗成白色的臉龐有著上吊的眉眼和厚唇，描繪的手法略顯滑稽。坐在一旁的男人則是負責拉客和護衛的「妓夫」。初摺中畫面右邊的黑色石塊使用了雲母摺，表現出石頭堅硬的質感。之後的版本有些也將夜鷹的紅色腰帶改成藍色。

雲母摺

雲母摺

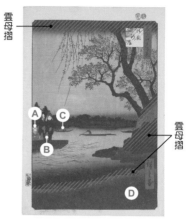

Ⓐ 妓夫　Ⓑ 夜鷹
Ⓒ 御廎河岸渡口　Ⓓ 三好町

📷 名勝今日 ｜ 廏橋附近
台東區藏前二丁目

御廎河岸的名稱由來自此地曾設有幕府的馬廏。明治7 年（1874）架設廏橋後，廢止了御廎河岸渡口，現今的廏橋位置則往上游移動了約 100 公尺。在廏橋的橋頭處有一座廏橋地藏尊，奉祀著建設高速公路時發現的地藏。

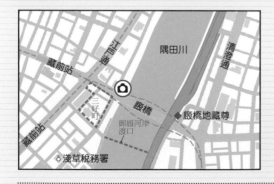

◆ 精彩亮點 ｜ 廏橋地藏尊
墨田區本所一丁目 36

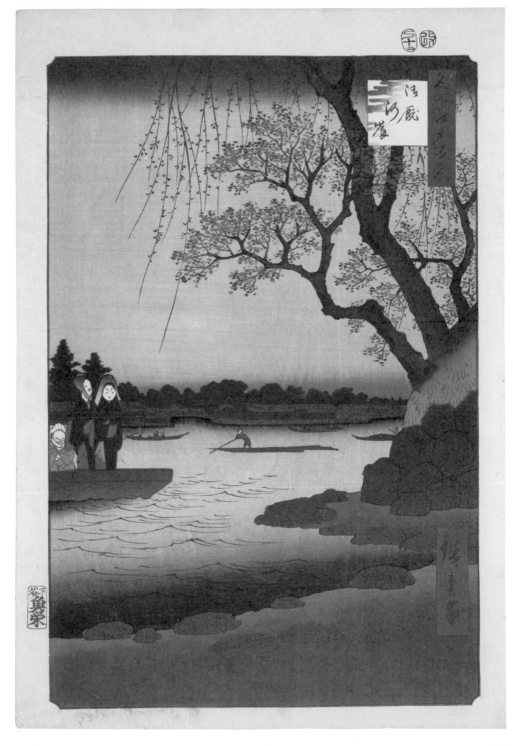

# 駒形堂吾嬬橋

こまがたどうあづまばし

▶ 安政 4 年正月（1857）

杜鵑鳥在雨中飛翔；左下角的屋頂是駒形堂，裡面祭祀著頭頂有著馬頭的馬頭觀音；右邊掛著紅布的竹竿，推測是位於駒形堂西邊的小間物屋[1]「紅屋百助」的旗幟。駒形堂與杜鵑鳥的組合，最有力的說法是取材自吉原的高尾太夫所吟詠的詩句：「君如今　影現駒形　且聞杜鵑啼」。圖中到處可見高度的印刷技術，尤以隨意暈色做出的雨雲非常精彩。杜鵑鳥上使用了凸出紋理技法，呈現出豐滿的立體感；以貝殼製胡粉畫出的白色雨絲則柔和地渲染著整體畫面。後摺的版本中天空沒有暈色，雨也改成墨線，已不復見初摺特有的情調。

[1] 小間物屋是販賣化妝品、梳子、髮簪、牙籤、錢夾等日用品的店鋪。

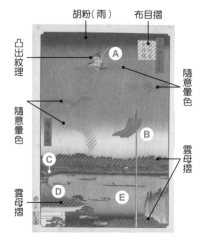

胡粉（雨）　布目摺

凸出紋理

隨意暈色

隨意暈色

雲母摺

雲母摺

Ⓐ 杜鵑鳥
Ⓑ 小間物屋「紅屋百助」的旗幟
Ⓒ 吾妻橋　Ⓓ 駒形堂　Ⓔ 隅田川

---

📷 **名勝今日** | **駒形堂**
台東區雷門二丁目 2-3

駒形堂是淺草寺的伽藍之一，原先位於駒形橋西側橋頭附近，平成 15 年（2003）於現址重建。由於該地被視為發現了淺草寺的本尊觀音像的靈地，因此周遭一帶曾禁止殺生魚類。如今境內也還留有作為紀念建成的淺草觀音戒殺碑。

松屋

隅田川　30

雷門通　31

淺草站

吾妻橋

銀座線　淺草站

駒形橋

都營淺草線

清澄通

◆ **精彩亮點** | **淺草觀音戒殺碑（駒形堂境內）**
台東區雷門二丁目 2-3

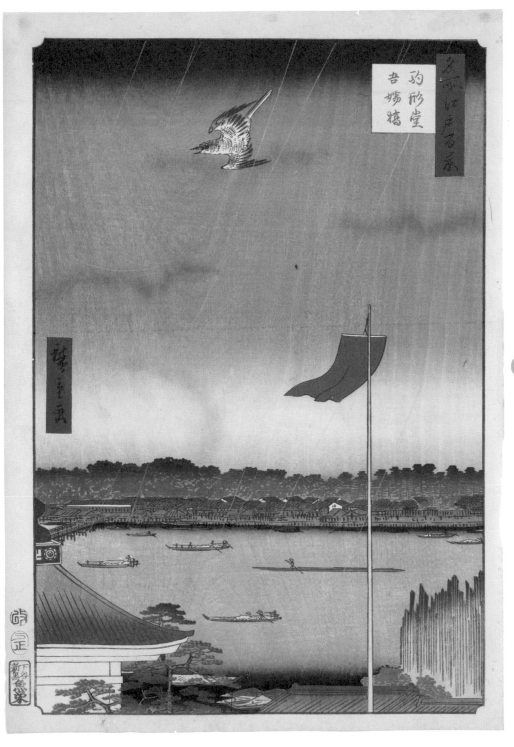

名所江戸百景

駒形堂吾嬬橋

# 吾妻橋金龍山遠望

あづまばしきんりゅうざんえんぼう

▶ 安政 4 年 8 月（1857）

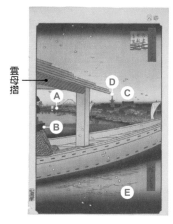

承載著藝伎的屋形小船在眼前浮泛，而飛舞於空中的花瓣想必是來自隅田川河堤上的櫻花，一片片都刷有淡淡的粉色。雖看不見藝伎的臉，但從華麗的龜甲簪和高雅的和服穿搭來看，似乎是位非常時髦的女性。對岸右邊是金龍山和淺草寺，左邊可以看到吾妻橋，遠方則坐落著富士山。大膽的裁修式構圖和彷彿捕捉了動態瞬間如快照般的表現方式，是廣重擅長的手法。水岸的藍色暈色以及遠景森林上端，還有淺草寺伽藍屋頂、富士山山腳、色紙形上細膩的紅綠等暈色都是初摺才有的特徵，令人感受到印刷技術之精湛。

雲母摺

(A) 吾妻橋　(B) 藝伎
(C) 淺草寺　(D) 五重塔
(E) 隅田川

---

📷 名勝今日　**眺望吾妻橋**
墨田區向島一丁目

吾妻橋是江戶時代在隅田川架設的最後一座橋，也是天明 6 年（1786）的洪水時唯一毫髮無傷的堅固橋樑。望向淺草寺方向的景色如今已被高大的建築物遮擋，幾乎看不到伽藍了。

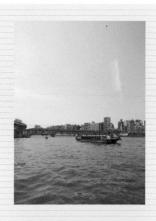

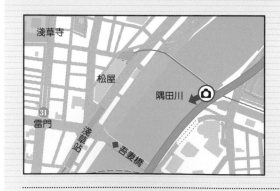

淺草寺

松屋

隅田川

📷

31
雷門

吾妻橋

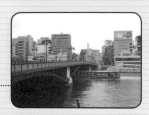

◆ **精彩亮點**　**吾妻橋**
墨田區吾妻橋一丁目

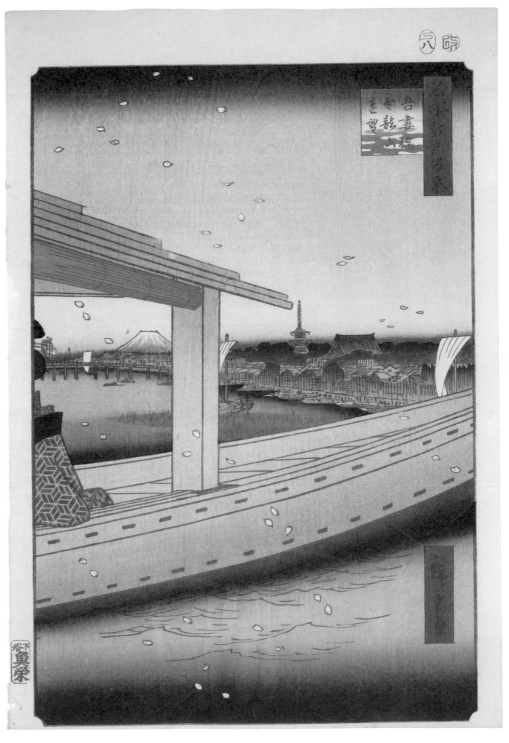

# 淺草金龍山 あさくさきんりゅうざん

▶ 安政 3 年 7 月（1856）

在無聲降下的積雪中，許多人安靜地移動著腳步，雪的潔白和寺院的朱紅色呈現非常鮮艷的對比。雷門為淺草寺的大門，左右安置有風神雷神，中央掛著大提燈。這個大提燈是由參與建造的新橋工匠所敬奉，上面寫著「新橋」。畫面右側為仲見世，左邊可見一整排朝著傳法院延伸的樹木，盡頭為仁王門。再往右後方可看到五重塔，其九輪[1]實際上於安政大地震時歪斜，這裡則描繪了已經過修理、從地震中復原的樣貌。作品以紅白為基調，每一片雪花都利用凸出紋理呈現，看起來飽滿而立體。在初摺中，屋頂和地面都施以雲母摺，大提燈上的文字則以正面摺做出光澤感，可體會到雕版印刷的奧妙。

[1] 塔頂金屬裝飾的一部份。

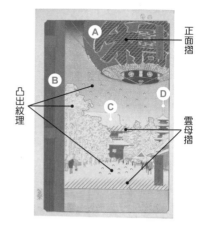

正面摺

凸出紋理

雲母摺

Ⓐ 大提燈「新橋」
Ⓑ 雷門（風神雷神門）
Ⓒ 仁王門　Ⓓ 五重塔

---

📷 名勝今日 ｜ **淺草寺雷門**
台東區淺草二丁目

雪景中的朱紅色寺院，美得令人屏息。即便在凍寒的日子，仲見世也是人聲鼎沸、熱鬧非常。穿過仲見世便會來到仁王門，現在則稱作寶藏門。如今位於其西側的五重塔，以前其實聳立於東邊。

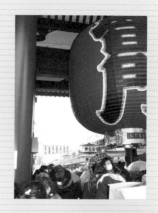

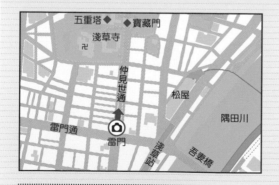

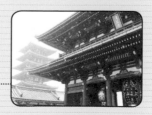

◆ **精彩亮點** ｜ **淺草寺寶藏門與五重塔**
台東區淺草二丁目 3-1

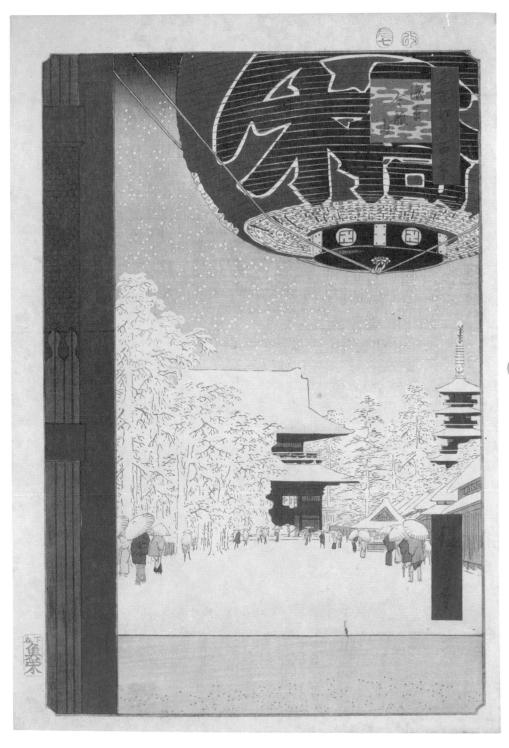

# 真乳山山谷堀夜景

まつちやまさんやぼりやけい

▶安政 4 年 8 月（1857）

藝伎走在星空下，其前方的人物已經超出畫面之外，只看得到他手裡的提燈。畫面右邊可以看到長出葉子的櫻樹，春天似乎已接近尾聲；水面上也映照出一顆顆白色的星星。這是從向島越過隅田川望向西岸的景色，對面較高的山丘為真乳山，其右下角則是山谷堀。架於山谷堀的今戶橋附近有許多提供遊船或釣船服務的船宿和餐飲店，本圖中也有描繪出燈火通明的店家。天空和水面呈現的木紋使畫面產生景深，富饒趣味；藝伎的和服使用了布目摺，帶出獨特的真實感。初摺的色紙形使用了紅與藍兩種暈色以及布目摺，屬於相當豪華的版本。

雲母摺
布目摺
雲母摺
布目摺
雲母摺

Ⓐ 真乳山聖天　Ⓑ 餐館
Ⓒ 今戶橋　Ⓓ 山谷堀
Ⓔ 隅田川　Ⓕ 提燈　Ⓖ 櫻樹

---

📷 **名勝今日** │ **從三囲神社附近眺望隅田川對岸**
墨田區向島二丁目 5-17

這是從三囲神社望向山谷堀入口遺址的景色。真乳山現在寫作「待乳山」，山頂上坐落著待乳山聖天，有許多來自附近花街柳巷的信徒。吉原的遊客會搭船來到山谷堀，再從這裡朝日本堤前進。山谷堀現已被填平，化作山谷堀公園。

◆ **精彩亮點** │ 待乳山聖天
台東區淺草七丁目 4-1

淺草一帶

**32**

真乳山山谷堀夜景

# 墨田河橋場渡口瓦窯

すみだがわはしばのわたしかわらがま

▶ 安政 4 年 4 月（1857）

在面向隅田川的岸邊有兩座山形的窯，左邊的窯正有一縷煙裊裊上升。窯裡燒製的是在今戶或橋場製作的「今戶燒」，主要產品以提供一般家庭使用的瓦片、玩具、火盆與植樹盆等為大宗。畫面中央可以看到可愛的紅嘴鷗在河裡游泳，以及來往於今戶町另一側的橋場和向島之間的渡船停靠的橋場渡口。左側遠方還能看到筑波山，情景十分平靜祥和。窯上使用了雲母摺及暈色，煙在中央部分也施以深色的暈色，表現方式非常細膩。紅嘴鷗群周遭的藍色隨意暈色以及天空中藍與黃的隨意暈色是初摺的特徵，更加為畫面營造出深度。

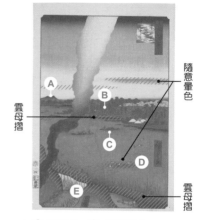

隨意暈色

雲母摺

雲母摺

Ⓐ 筑波山　Ⓑ 水神之森
Ⓒ 橋場渡口（真崎渡口）
Ⓓ 紅嘴鷗　Ⓔ 今戶窯

---

📷 名勝今日 | **白鬚橋附近**
台東區橋場二丁目

橋場渡口是隅田川最古老的渡口，連接了台東區橋場和墨田區堤通兩地。渡口原本位於現今白鬚橋略微下游之處，隨著橋樑的建設而廢止。鄰近的今戶神社被視為今戶燒的發祥地，而今戶燒至今也仍有生產。

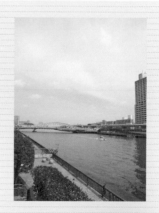

◆ **精彩亮點** | **今戶燒發祥地之碑**（今戶神社境內）
台東區今戶一丁目 5-22

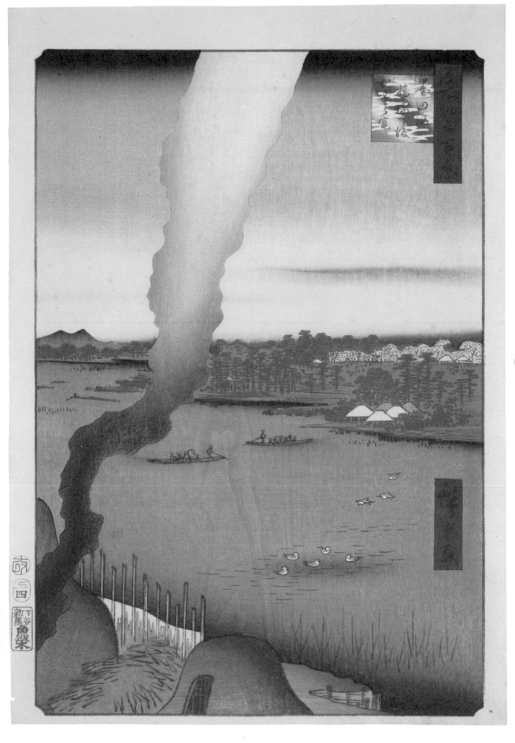

# 猿若町夜景 さるわかちょうよるのけい

▶ 安政 3 年 9 月（1856）

滿月的夜晚，看完劇場表演的人們正踏上歸途。因明月照耀在地面上形成的影子，充滿幻想的氛圍。被夜色包圍的建築物和人物以帶灰調的色彩表現，襯托出燈火通明的芝居茶屋[1]內部的繽紛。畫面前方的狗也不禁令人會心一笑。建築物採用線透視法[2]繪成，光是看著就彷彿會被吸進遙遠的彼方。影子和線透視法雖都是來自西方的表現方式，但廣重已完全將之融會貫通。月亮四周使用了隨意暈色表現雲彩，而在再刷的版本中月亮不僅變大，位置也相對下移，但還是初摺更能感受到天空的高度。天空大膽使用呈現出木紋的板目摺，為畫面添增一番獨特的風情。

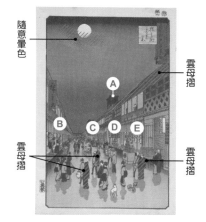

隨意暈色

雲母摺

雲母摺

雲母摺

Ⓐ 御免櫓　Ⓑ 芝居茶屋
Ⓒ 中村座　Ⓓ 市村座
Ⓔ 森田座

---

📷 **名勝今日** │ **舊猿若町**
台東區淺草六丁目

原先位於江戶市中心的劇場小屋因火災而移往淺草東北部，該地名由來自江戶歌舞伎的創始者猿若（中村）勘三郎。本圖右手邊依序描繪了森田座、市村座與中村座，如今則在森田座（守田座）與市村座的舊址設立了紀念碑。

守田座遺址
待乳山聖天
市村座遺址
馬道通
言問通
猿若町
淺草寺
五重塔
花川戶公園
言問橋

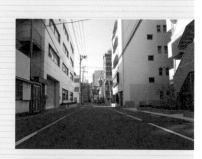

◆ **精彩亮點** │ 左：**守田座遺址碑**　台東區淺草六丁目 26-11
右：**市村座遺址碑**　台東區淺草六丁目 18-13

---

[1] 芝居茶屋附屬於劇場，負責為觀眾安排座位、引導觀眾，在休息時間提供飲食等。　[2] 線透視法為透視法的一種，透過讓畫面中所有線條朝向遠處的消失點聚攏來表現出景深。

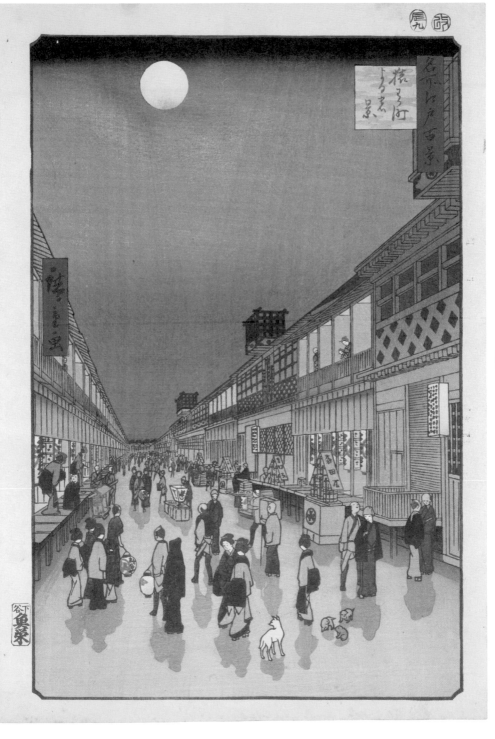

# 吉原日本堤 よしわらにほんづつみ

▶安政 4 年 4 月（1857）

日本堤是從淺草聖天町一直延伸到下谷三之輪的堤防，同時也作為通往遊廓[1]吉原的道路而繁榮。本圖中也可看到轎子和人潮往來於堤防上，兩側則有向行人提供茶和點心的掛茶屋[2]櫛比鱗次。位於畫面右邊的「回頭柳」是一棵相當知名的柳樹，因為早晨返家的客人會在此依依不捨地回頭而得名。在其另一頭屋頂連綿的地方便是吉原。初摺的版本中，月亮四周有用隨意暈色形成的薄雲，堤防的上半部則加上了綠色的暈色。此外，區分天空和地面的朝霞、樹木上部、堤防下半部以及掛茶屋的屋頂等都能看到雲母摺的痕跡，或許是為了表現月光也說不定。

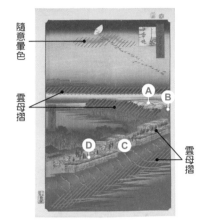

隨意暈色
雲母摺
雲母摺

Ⓐ 吉原　Ⓑ 回頭柳
Ⓒ 日本堤　Ⓓ 掛茶屋

[1] 江戶時代經官方許可成立，集結了多間遊女屋（妓院）的區劃。
[2] 掛茶屋指的是在路旁以蘆葦編的簾子所蓋成的簡易茶屋。

---

## 📷 名勝今日　山谷堀公園
台東區淺草七丁目

如今日本堤已不復存在，變成了土手通。與堤防平行的山谷堀也被填平，成為山谷堀公園。土手通的路旁可見柳樹和回頭柳之碑，先前的柳樹因地震和戰爭遭逢祝融之災，現存的柳樹據說為第六代。

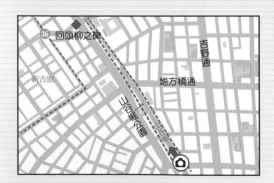

◆ 精彩亮點　回頭柳之碑
台東區千束四丁目 10-8

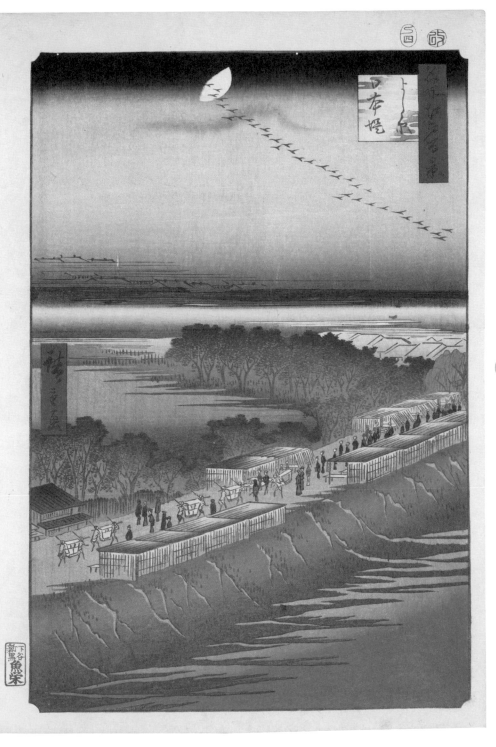

# 廓中東雲 かくちゅうしののめ

▶ 安政 4 年 4 月（1857）

這是描寫幕府官方允許設立的遊廓——不夜城吉原的作品。時刻為東雲，也就是天空泛白、快要天亮的時候。與遊女共度了一夜的男人用頭巾蓋住臉穿過木門，正從主要道路的仲之町走向出入吉原的大門口。可以看到裡面有出來送客的遊女，想必畫面前方的客人應該是常客。右手邊的櫻花是吉原的知名特色，每到盛開時期都會有許多櫻樹被運來此地，栽種在仲之町。由於畫面整體以穩重的色調統一，遊女的紅色和服更顯得引人注目。初摺的特徵在於天空和屋頂的深色部分使用了雲母摺，且在天空和地面各有一道隨意暈色，巧妙地妝點吉原的夜景。

¹ 儲存火災用水的水桶。  ² 吉原的街燈。

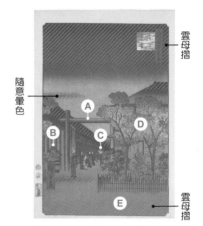

雲母摺

隨意暈色

雲母摺

Ⓐ 冠木門　Ⓑ 用水桶 ¹
Ⓒ 誰哉行燈 ²　Ⓓ 櫻樹
Ⓔ 仲之町

---

📷 **名勝今日** | **吉原大門遺址**
台東區千束四丁目 15

昔日的吉原遊廓所在地保留了遊廓內的路名或町名作為現在的道路名稱，如仲之町通、江戶町通、角町通、揚屋通、京町通等等。附近的吉原神社是合併了以前遊廓內奉祀的五座稻荷神社以及與遊廓相鄰的吉原弁財天而創建的。

◆ **精彩亮點** | **吉原神社**
台東區千束三丁目 20-2

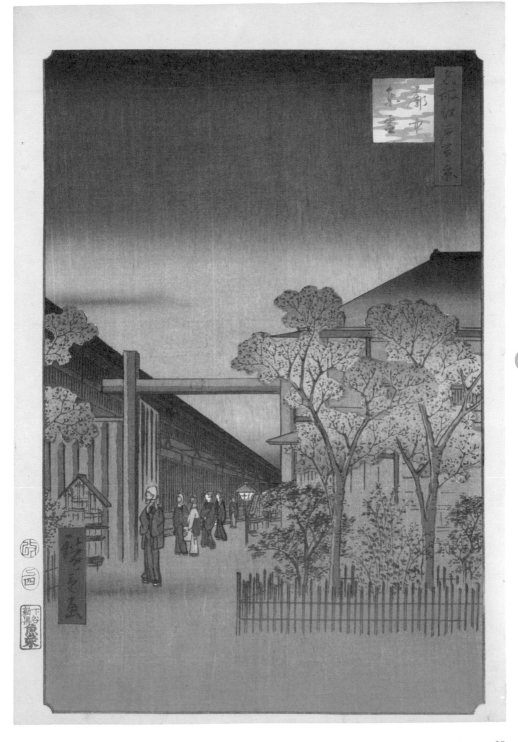

# 淺草田甫酉之町詣 <span>あさくさたんぼとりのまちもうで</span>

▶ 安政 4 年 11 月（1857）

從吉原的妓院朝西側眺望，便是一片廣大的吉原田埔。落日將山邊染成紅色，靜靜地下沉。田間小徑上則可以看到列隊前往鷲大明神例行祭典「酉之市」的隊伍。「酉之市」正式記作「酉之祭」，發音為「tori-no-machi」，是祈求下一年幸運及生意興隆的祭典，熱鬧的程度非比尋常，但對吉原的遊女來說卻只能遠觀罷了。從屏風一角可見形如耙子般的熊手髮簪，應該是客人送的禮物——這個熊手是否真能抓住幸運並招來福氣呢？靜靜地在窗邊眺望著窗外的貓就好比反映了青樓女子們的心境。貓的身體在此使用了凸出紋理技法，呈現飽滿的立體感；這是藉由將紙置於刻成凹狀的雕版上並施加壓力，因而呈現凸出的效果。

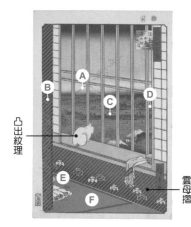

凸出紋理

雲母摺

Ⓐ 富士山　Ⓑ 屏風
Ⓒ 酉之祭的隊伍　Ⓓ 鷲大明神
Ⓔ 熊手髮簪　Ⓕ 吉原的妓院

---

📷 名勝今日 ｜ **酉之市**
台東區千束三丁目

原本從吉原的妓院可以望見的鷲神社，現在也已經隱蔽於大樓之間。如今酉之市仍一如往昔地熱鬧非凡，手持熊手的人潮絡繹不絕，境內販賣熊手的店家成交時的祝賀聲亦是此起彼落。

一葉記念館

千束通

大門 36 大門遺址

新吉原

📷
鷲神社

吉原神社

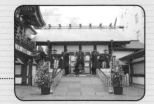

◆ 精彩亮點 ｜ **鷲神社**
台東區千束三丁目 18-7

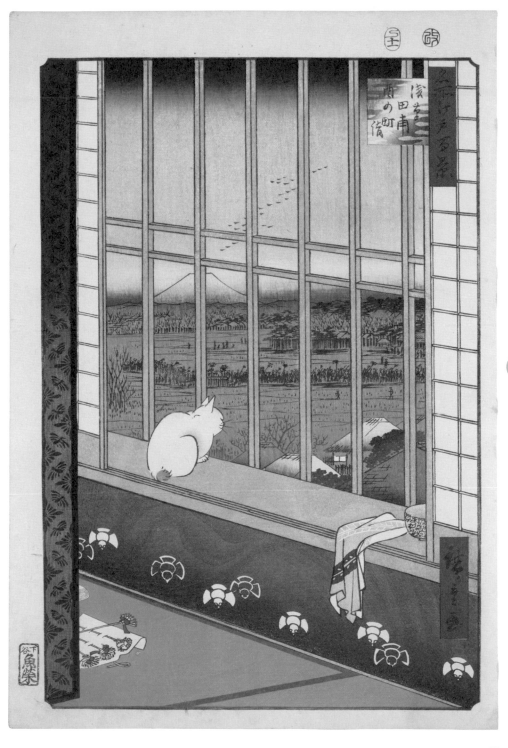

# 上野清水堂不忍池 うえのきよみずどうしのばずのいけ

▶安政 3 年 4 月（1856）

寬永寺的清水觀音堂是模仿京都清水寺而建，為一知名賞櫻勝地。本圖也描寫了櫻花盛開，因賞花人潮而熱鬧非凡的情景。畫面右邊的清水觀音堂舞台上，許多人正欣賞著不忍池的景色。不忍池仿照琵琶湖的形狀，池中央的中島則模仿竹中島，並建有弁天堂。畫面左邊可見一棵枝條扭轉成圈狀的奇特松樹，這是被稱為「月之松」的知名奇松。廣重似乎特別喜愛這棵松樹，於本圖發行後的隔年又再次為本系列以該樹為主題創作了一幅〈上野山內月之松〉㊴。在後摺的版本中，諸如松樹樹幹並未施以暈色、池塘邊緣的暈色寬度變寬等，相較之下畫面變得平板許多。

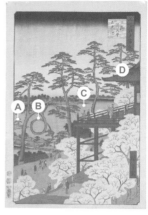

Ⓐ 中島　Ⓑ 月之松
Ⓒ 不忍池　Ⓓ 清水觀音堂

---

📷 名勝今日 ｜ **清水觀音堂**
台東區上野公園一丁目 29

寬永寺原先的寺地包含現在的上野公園全域，但境內的建築在上野戰爭時幾乎付之一炬。只有清水觀音堂奇蹟似地留下，雖曾歷經改建，現在仍坐落於原址。原本位於不忍池畔的「月之松」已然消失，不過近年於寺院舞台下重新再現。

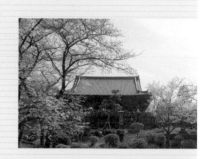

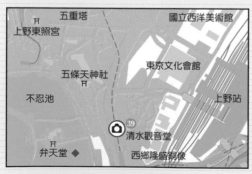

◆ **精彩亮點** ｜ 不忍池弁天堂與不忍池
台東區上野公園二丁目 1

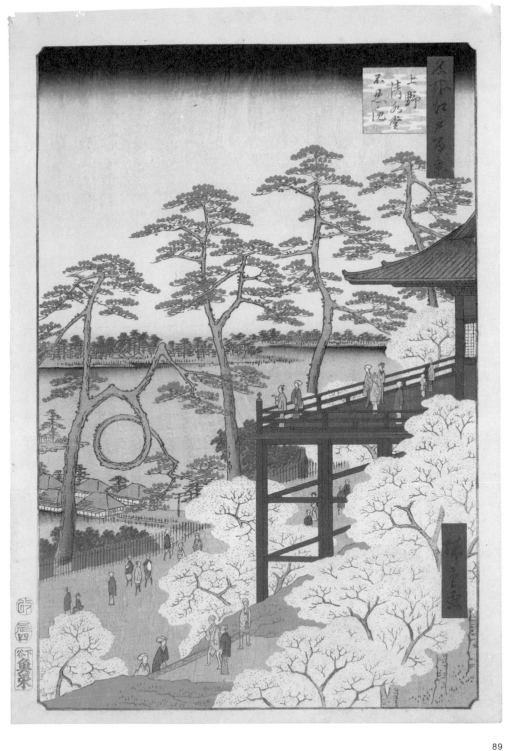

# 上野山內月之松

うえのさんないつきのまつ

▶ 安政 4 年 8 月（1857）

枝條就像畫圓一般形成圈狀的奇妙松樹，幾乎佔據了整個畫面。這是位於上野的名樹「月之松」，由於形狀令人聯想到滿月而得名，獨具風情。廣重在〈上野清水堂不忍池〉 38 中從較遠的角度描繪的這一株松樹，在本圖則是一口氣升級為主角。從松樹枝間可望見位於本鄉高地上的武家宅邸，其中特別高聳的建築物則是火見櫓。這對生於救火家庭的廣重來說，想必是很熟悉的風景。用來表現松樹長有青苔的綠色暈色，還有樹枝上的陰影和雲母摺，都是初摺特有的講究之處。彷彿使用望遠鏡窺視遠方景色般的嶄新構圖，令人感受到廣重的玩心。

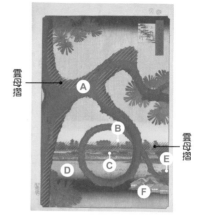

雲母摺

雲母摺

Ⓐ 月之松　　Ⓑ 火見櫓
Ⓒ 本鄉的武家宅邸　　Ⓓ 不忍池
Ⓔ 弁天堂　　Ⓕ 中島

---

📷 名勝今日　　**月之松**
台東區上野公園一丁目 29 （清水觀音堂內）

從清水觀音堂通往位於不忍池上的中島的弁天堂有一段石階，這附近靠近不忍池畔便是月之松的所在地。雖於明治初年因颱風倒塌，不過平成 24 年（2012）又在清水觀音堂的舞台下重新栽植了一棵，而從這棵新松樹形成的圓圈中正好可以望見弁天堂。

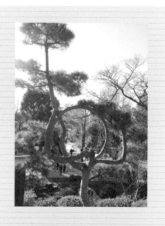

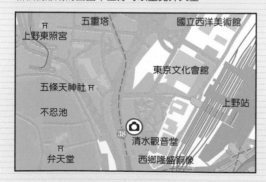

據說月之松的樹枝形狀並非自然形成，而是植樹工匠靠技巧打造出來的呢。

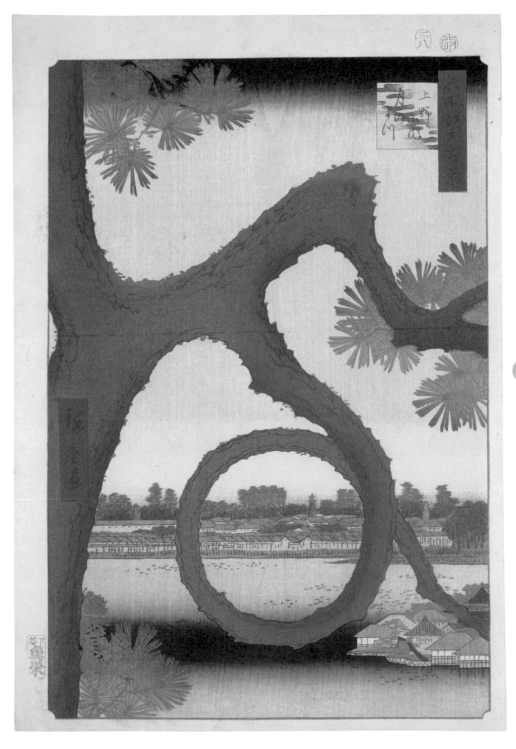

# 上野山下

うえのやました

▶ 安政 5 年 10 月（1858）

這幅畫描寫了通往東叡山的入口，也就是黑門附近。畫面右邊的店家伊勢屋正如布簾上寫的，是一家以紫蘇飯聞名的餐館。在一樓可看到店小二忙著端出一碗碗裝在紅色器皿裡的紫蘇飯；店前羅列著看起來很美味的鮮魚，從天花板垂吊下來的應該是比目魚。看似是宴席包廂的二樓有許多客人正往街上眺望，不知是否在關注撐著相同蛇眼傘前行的女性一行？但是從和店家周遭人物的相對位置而言，這群人的比例未免太過巨大了。本圖是在廣重歿後才發行，繪師的署名也和其他圖有些不同，因此有一說認為應是二代廣重所作。或許這就是所謂和師父之間的實力差距吧。

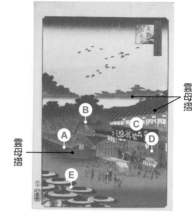

雲母摺

雲母摺

Ⓐ 寬永寺的石垣
Ⓑ 五條天神社鳥居
Ⓒ 紫蘇飯伊勢屋　Ⓓ 鮮魚
Ⓔ 拿著蛇眼傘的隊伍

📷 名勝今日 | 從上野山下眺望寬永寺方向
台東區上野四丁目

該地點位於現今「上野公園前」十字路口附近。寬永寺的黑門以前就在這裡的紅綠燈附近，也就是上野公園的入口處。圖中的伊勢屋後方可看到祀奉醫藥祖神的五條天神社，雖曾轉移社地數次，於昭和 3 年（1928）遷至現址。

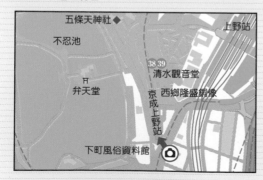

◆ 精彩亮點 | 五條天神社
台東區上野公園四丁目 17

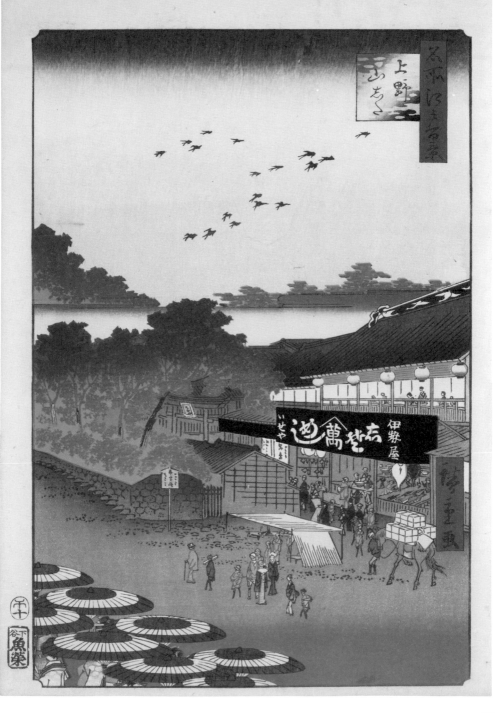

上野一帶 **40** 上野山下

# 下谷廣小路
したやひろこうじ

▶ 安政 3 年 9 月（1856）

下谷廣小路乃是將軍前往寬永寺參拜時會經過的道路，它也和從本鄉通往淺草、本所方面的大路相交，因而十分繁盛。畫面右邊是名為伊藤松坂屋的吳服店，店面前方可見兩位店裡的夥計揹著與布簾有同樣商標的巨大風呂敷[1]包袱，似乎很沉重的樣子。店鋪旁有一群女性撐著同樣花色的傘經過，想必是稽古事[2]的老師正帶著她們前往上野山賞花。在這群女性身後跟著三位腰配雙刀的武士，下身竟然穿著西式長褲，可見時代正漸漸走向近代化。地面上一抹橫向的淡墨隨意暈色，以及松坂屋屋頂的向下漸層暈色，都是較早期印刷版本的特徵。

[1] 用來搬運或收納物品的大方巾。　[2] 指學習技藝或才藝。

隨意暈色

Ⓐ 寬永寺　Ⓑ 上野山下
Ⓒ 伊藤松坂屋　Ⓓ 稽古一行人
Ⓔ 松坂屋的夥計

📷 名勝今日 | 松坂屋上野店
台東區上野三丁目

下谷廣小路設於寬永寺門前，相當於現今中央通上的「上野廣小路」路口到「上野公園前」路口附近。伊藤松坂屋是松坂屋上野店的前身，其商標「伊藤丸」是在丸（圓圈）中組合「井」字和「藤」字。

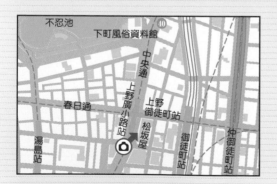

畫面上位於道路右側，拉門有著紅色圓形圖案的店家據說是理髮店喔！

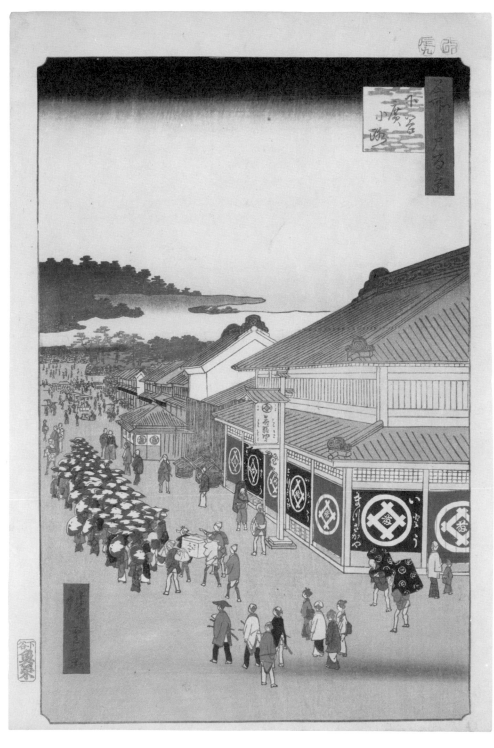

# 湯島天神坂上眺望

ゆしまてんじんさかうえちょうぼう

▶ 安政 3 年 4 月（1856）

這是從湯島天神的鳥居附近望向不忍池方向的景色。從人們手上闔起的傘來看，降雪似乎持續到稍早才停。一片銀白的雪景襯托著朱紅色的建築物，呈現鮮豔的對比。不忍池內的中島上矗立著祀奉弁財天的弁天堂，位於對岸的紅色建築則是寬永寺。在不忍池的兩岸加上藍色暈色是初摺的特徵，營造出池底之深。通往湯島天神的路有分成坡度較陡的「男坂」以及和緩的「女坂」，根據畫面右下角寫著男坂的石標，由此可知面向畫面右手邊的是男坂，正面則是女坂。在江戶時代，湯島天神因盛行舉辦富籤[1]而廣為江戶之子所熟悉。

[1] 販賣寫有號碼的「富札」，再透過抽籤決定當選號碼，支付賞金。

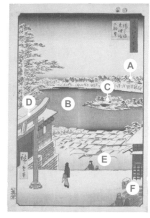

Ⓐ 寬永寺　Ⓑ 不忍池
Ⓒ 弁天堂　Ⓓ 湯島天神鳥居
Ⓔ 女坂　Ⓕ 男坂

---

📷 **名勝今日** | **從湯島天神的女坂望向不忍池**
文京區湯島三丁目 30-1

祀奉菅原道真的湯島天神，現在依然因祈求學業成就的人潮而興盛。這裡由於道真喜愛梅花而種植的梅樹十分知名，每年 2 到 3 月都會舉行梅祭。如今周圍受到高大的建築遮蔽，已經無法從境內看到不忍池。

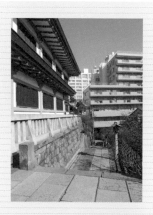

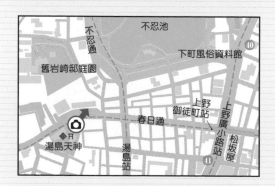

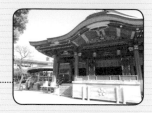

◆ **精彩亮點** | 湯島天神本殿
文京區湯島三丁目 30-1

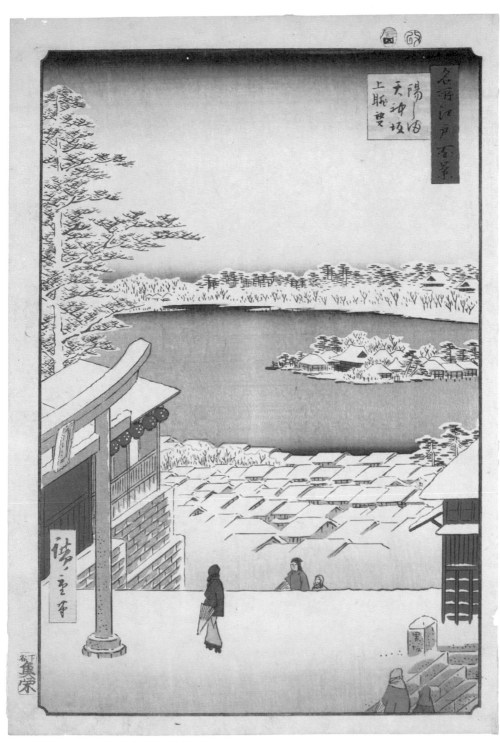

# 神田明神曙之景

かんだみょうじんあけぼののけい

▶安政 4 年 9 月（1857）

畫面上在神田明神境內，可見神主[1]、巫女和仕丁[2]正眺望著日出。深藍色的天空逐漸泛白，細緻的暈色表現出被陽光染紅的瞬間；地面的灰色處施有雲母摺，應是在呈現受到朝日映照的模樣。仕丁的手裡提著水桶，因此有人推斷該作品描寫了正月的「迎若水[3]」儀式之後的情景。巫女與仕丁裝束的白色部分使用了布目摺，神主的狩衣則除了布目摺之外還有紫、綠兩色的暈色，這些都是初摺才有的精彩之處。神田明神作為江戶的總鎮守廣受眾人信奉，在這裡舉行的神田祭也是相當受歡迎的祭典，其山車能進入江戶城供將軍觀賞，因此也得稱天下祭。

[1] 神社的神官。　[2] 於儀式或祭典時幫忙搬運、從事雜役之人。　[3] 指元旦當天前往水井或河邊汲取新年最初的水源。

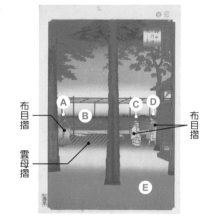

布目摺
雲母摺
布目摺

Ⓐ 神主　Ⓑ 下谷、淺草
Ⓒ 巫女　Ⓓ 仕丁
Ⓔ 神田明神境內

---

📷 名勝今日 | **神田明神的明神男坂**
千代田區外神田二丁目 16-2

神田明神正式名稱為神田神社，地處台地的邊緣，從境內可將江戶市區一覽無遺。然而現在周圍都是高樓大廈，很難眺望下町的市區。此外，以江戶時代為背景的小說人物錢形平次便是設定住在神田明神下的長屋，在境內還立有紀念碑。

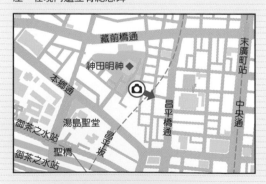

藏前橋通
神田明神 ◆
本鄉通
湯島聖堂
御茶之水站
聖橋
御茶之水站
昌平坂
末廣町站
中央通
昌平橋通

◆ **精彩亮點** | 神田明神本殿
千代田區外神田二丁目 16-2

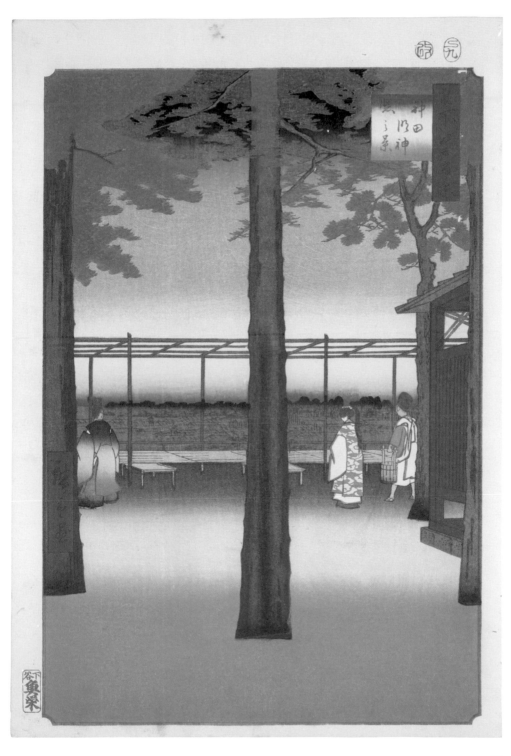

上野一帶

**43**

神田明神曙之景

# 筋違内八小路 すじかいうちやつこうじ

▶安政 4 年 11 月（1857）

這幅作品從俯視的角度描繪出迷你的武士和棒手振等來來往往的人。橫越畫面左下角的一行人，可能是大名奧方[1]的隊伍。這個廣場由於是中山道等許多街道的中繼點，因此被稱為八小路，就位在名為筋違御門的江戶城外郭之門的內側。之所以稱為「筋違」，是因為這裡是從日本橋前往上野方面的道路與從本鄉、下谷通往神田方面的道路相交之地；不過本圖中並未畫出這個城門，廣重注重的應該是畫出廣小路的繁盛。地面上的暈色使得廣闊的空間看起來不會過於呆板，可說是匠心獨具。色紙形的紅色龜甲花紋則是初摺才有的特徵。

雲母摺

雲母摺

Ⓐ 昌平坂學問所　Ⓑ 神田明神
Ⓒ 大番所[2]　Ⓓ 神田川

[1] 對封建貴族妻子的敬稱。　[2] 番所即警備人員駐守之處，類似今日的警衛室。

---

📷 **名勝今日** │ **八小路舊跡**
千代田區神田須田町一丁目

筋違御門於明治 5 年（1872）拆除，明治 45 年（1912）在該地附近建造了萬世橋站，舊八小路也變成站前候車廣場，不過該車站於昭和 18 年（1943）停用。如今舊萬世橋站的建築則是被改建為商業設施。

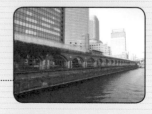

◆ **精彩亮點** │ **舊萬世橋站**
千代田區神田須田町一丁目 25-4

# 昌平橋聖堂神田川 しょうへいばしせいどうかんだがわ

▶ 安政 4 年 9 月（1857）

本系列共有四幅雨景，此作品即為其中一幅。雨絲以淡色印上，看起來雨勢並不是很大。位於中央的神田川以及中景的昌平坂上，可以看見穿著蓑衣或撐傘避雨的行人。坡道上的暈色可以看出使用了雲母摺技法，這是初摺才有的特徵，應是用來表現地面吸收雨水而變色的模樣。沿著山坡延伸的段狀外牆內坐落著湯島聖堂和幕府官立的學問所。湯島聖堂是將儒學學者林羅山原先設於上野忍之岡的孔子廟移築此地而成，同一時間搬遷過來的林家私塾則是昌平坂學問所的前身。畫題中的昌平橋為神田川上的橋樑，在本圖中僅以畫面右下角的部分欄杆呈現。如今昌平坂指的是外神田二丁目與湯島聖堂之間的坡道，昔日的昌平坂則改稱為相生坂。

雲母摺

Ⓐ 昌平坂
Ⓑ 昌平坂學問所（湯島聖堂）
Ⓒ 神田川　Ⓓ 昌平橋

---

📷 名勝今日　**從昌平橋眺望湯島聖堂**
千代田區神田淡路町二丁目

連結神田淡路町與外神田的昌平橋取名自孔子的故鄉昌平鄉。湯島聖堂在大正 12 年（1923）關東大地震時因火災幾乎完全燒毀，作為聖堂核心的「大成殿」是在昭和 10 年（1935）重建的。

◆ **精彩亮點**　湯島聖堂
文京區湯島一丁目 4-25

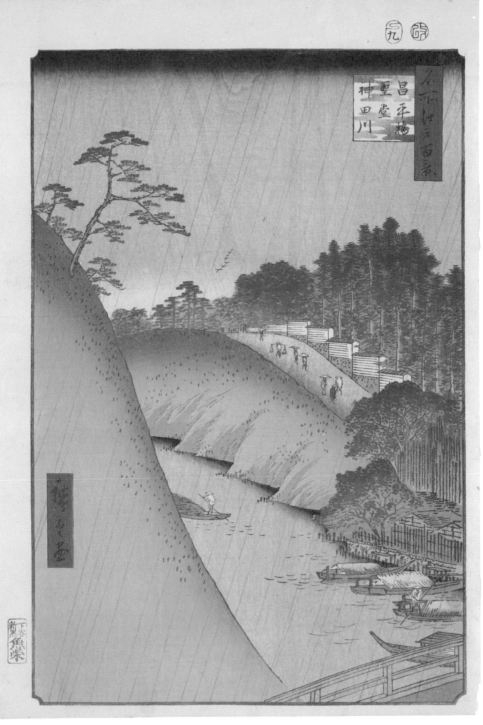

# 水道橋駿河台　<small>すいどうばしするがだい</small>

▶ 安政 4 年閏 5 月（1857）

巨大的鯉魚旗悠然自得地在空中游泳，眼下所見的是駿河台的武家宅邸風景。除了鯉魚旗之外，還高掛著鍾馗幟 [1] 和飄帶，由此可知正值端午的時期 [2]。鯉魚的視線彷彿往下看著市區，相當有趣；魚背上則重疊了暈色和雲母摺技法，使得巨大的鯉魚存在感更為突出。遠景的富士山也添增了吉祥的氣氛。畫面中央的小小的火見櫓，想必和廣重曾任定火消同心 [3] 不無關係。畫面下方的河川為神田川，而水道橋則是人來人往，好不熱鬧。於河川中央加上藍色暈色是初摺的特徵，令人感受到提供江戶市民生活用水的神田川水量之豐沛。寫著畫題的色紙形上也施有布目摺。

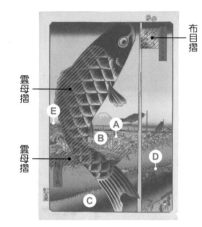

布目摺

雲母摺

雲母摺

Ⓐ 鍾馗幟　Ⓑ 駿河台
Ⓒ 神田川　Ⓓ 水道橋
Ⓔ 江戶城

---

📷 名勝今日　**水道橋附近**
文京區本鄉一丁目

本圖右下角的水道橋，名稱來自這座橋的稍微下游處有將神田上水的水引至神田、日本橋等地的「懸樋」，也就是為了從河川引水而在地上設置的流水槽。懸樋一直到明治時代都用來供給市民飲用水，如今只剩下一座紀念碑。

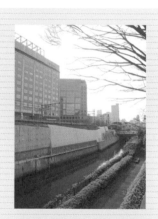

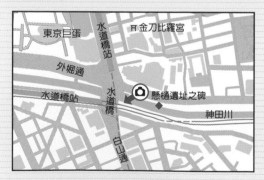

東京巨蛋
水道橋站
外堀通
水道橋站
金刀比羅宮
水道橋
懸樋遺址之碑
神田川
白山通

◆ **精彩亮點**　神田上水懸樋遺址之碑
文京區本鄉二丁目 3

---

[1] 相傳鍾馗是驅除了唐玄宗病魔的鬼神，因此畫有鍾馗像的旗幟被認為具有驅魔避邪的效果。　[2] 日本的端午為國曆 5 月 5 日。　[3] 消防隊的下級官員。

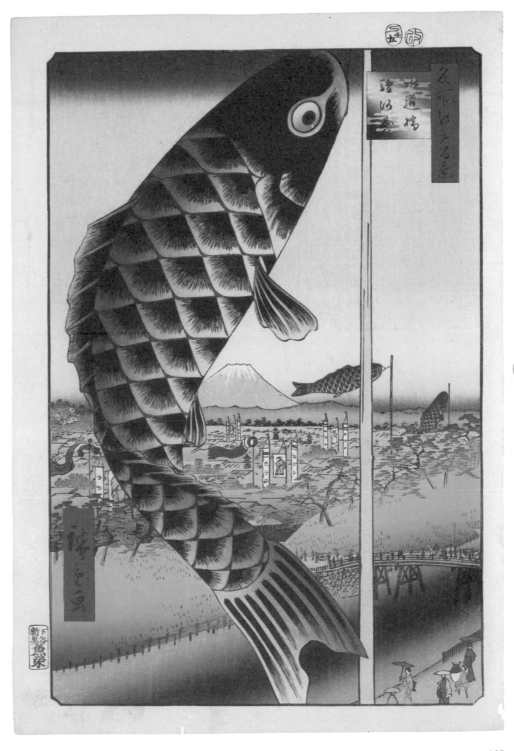

# 千駄木團子坂花屋敷 <span>せんだぎだんござかはなやしき</span>

▶ 政 3 年 5 月（1856）

花屋敷是指植木屋[1] 楠田宇平次於嘉永 5 年（1852）開設的「紫泉亭」，也就是畫面右上方三層樓的建築，兩棟之間以走廊連接；這裡不但景緻優美，最頂樓還設有展望浴池。圖中也可看到有客人透過窗戶欣賞外面的美景。紅綠暈色的雲彩將畫面一分為二，下方庭園中的櫻花正值盛開時分。有一說認為這張圖同時描繪了兩個季節，上面是秋天，下面是春天。畫中人物雖然輪廓簡略，但不論是階梯上回望的身影，還是櫻花樹下追著孩子的母親等等，每一個角色都有故事，可以從中感受到廣重溫暖的視線。天空中一抹隨意暈色只有初摺才有，且容易褪色的紫色依然可見，相當珍貴。

隨意暈色

Ⓐ 紫泉亭（花屋敷）
Ⓑ 涼亭　Ⓒ 掛茶屋
Ⓓ 床几[2]

[1] 以栽植、修剪花木為業的人。　[2] 可坐數人的長型板凳。

---

📷 **名勝今日** ┃ **團子坂附近**
文京區千駄木二丁目

位於文京區千駄木的團子坂，因為曾有許多賣日式糰子的小店林立而得名。由於團子坂位於本圖右側畫面之外，所以並沒有畫出來。上坡之後便是作家森鷗外的故居「觀潮樓」所在地，現在設有森鷗外紀念館。昔日的花屋敷則位於再下來一點的位置。

須藤公園

森鷗外
記念館

團子坂

千駄木站

大觀音通

卍世尊院

不忍通

◆ **精彩亮點** ┃ **森鷗外紀念館**
文京區千駄木一丁目 23-4

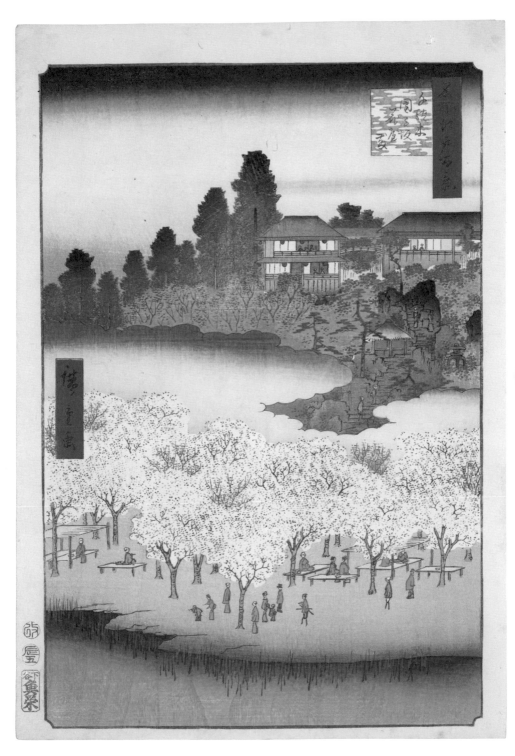

# 日暮里寺院之林泉 <span>にっぽりじいんのりんせん</span>

▶ 安政 4 年 2 月（1857）

日暮里有許多寺院在庭園上別出心裁、彼此競爭，成為江戶的名勝；尤其是靠近日暮里丘陵的妙隆寺、修性院、青雲寺人稱「花見寺」，充滿了熱鬧的賞花人潮。畫題中的林泉指的是庭園，本圖描繪了三寺之一的修性院境內，以畫面右邊修剪成帆船形的樹木而知名。左側的枝垂櫻飾有美麗的桃、紅兩種暈色，但奇特的是在初摺中，只有樹木的上半部保留白底，下方交接處則呈現淡淡的綠色，或許意在表現櫻花落盡長出綠葉的狀態。中景可見櫻花和杜鵑花彼此爭豔，可謂不負花見寺的盛名。

雲母摺

布目摺

雲母摺

Ⓐ 木戶　Ⓑ 枝垂櫻
Ⓒ 修性院境內
Ⓓ 帆船形樹木

---

📷 **名勝今日** │ **青雲寺**
　　　　　　　　荒川區西日暮里三丁目 6-4

日暮里原本叫作「新堀」，對此風光明媚之地的夕陽情有獨鍾的人們遂稱之為「日暮之里」。如今修性院仍留有枝垂櫻，附近的青雲寺庭園也能遙想當時的情景。

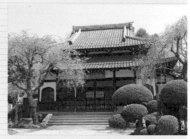

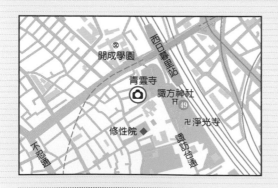

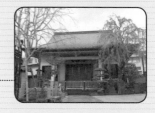

◆ **精彩亮點** │ **修性院**
　　　　　　　　荒川區西日暮里三丁目 7-12

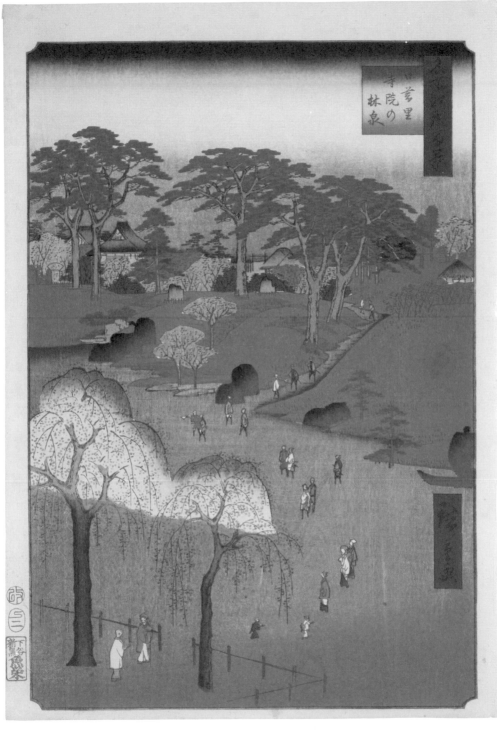

# 日暮里諏訪台 にっぽりすわのだい

▶ 安政 3 年 5 月（1856）

畫面上在聳立著兩棵杉木的台地後方，是一片廣大遼闊的原野。這塊平坦的高地位於諏方神社境內，由於該神社勸請自信州諏訪大社而得名「諏訪台」。本圖是從神社境內朝東北方眺望，遠方右手邊有筑波山，左手邊則是日光連山。諏訪台為一處知名的賞櫻勝地，畫中也能看到人們坐在床几上盡情地賞花。從山丘下爬上來的男性手裡拿著扇子，讓人感受到溫暖春日的氣息。這個坡道名叫地藏坂，名稱由來自諏方神社南方比鄰的淨光寺所供奉的地藏菩薩立像。杉樹的綠色有前濃後淡之別，正是透過近處色彩濃厚、遠處色彩較淺的技巧來表現遠近感，也就是所謂的空氣透視法。但到了後摺便不再有這般差異，兩棵樹都呈現相同顏色。

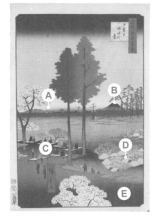

Ⓐ 日光連山　Ⓑ 筑波山
Ⓒ 床几　Ⓓ 日暮里
Ⓔ 諏方神社境內

---

📷 **名勝今日** │ **諏訪台**
荒川區西日暮里三丁目 6-4

諏方神社今日仍位於 JR 西日暮里車站南邊的諏訪台，是日暮里、谷中一帶為人所熟悉的鎮守神社。淨光寺原本是管理諏方神社事務的「別當寺」，後因神佛分離令而獨立。本圖中高地下方是三河島的田園，如今已化作高樓的聚集地。

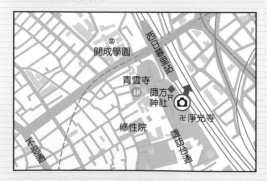

◆ **精彩亮點** │ **諏方神社**
荒川區西日暮里三丁目 4-8

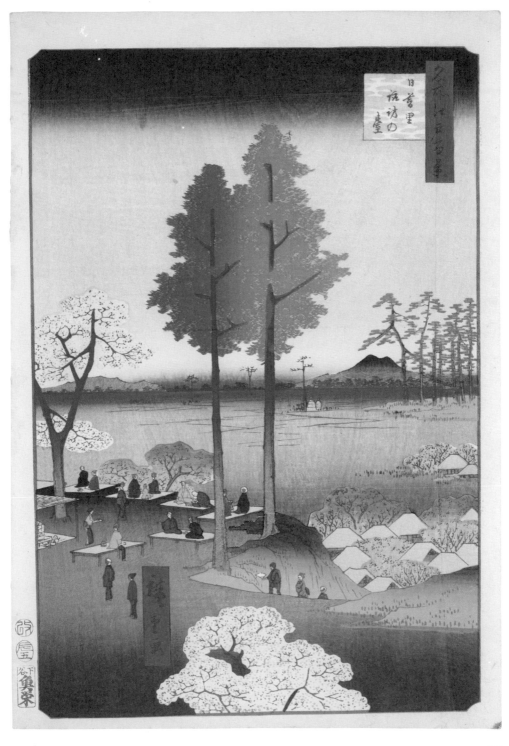

# 蓑輪金杉三河島

みのわかなすぎみかわしま

▶安政 4 年閏 5 月（1857）

分布著大片田園和濕地的三河島曾是丹頂鶴造訪之地。當時幕府會負責餵養丹頂鶴，並設下竹矢來[1]嚴加保護。這一帶曾是歷代將軍頻繁進行鷹狩[2]的場所，其中獵捕丹頂鶴的活動又特別稱為「鶴御成」。據說三河島的觀音寺在寬正 10 年（1798）第十一代將軍家齊進行鶴御成時，就曾作為御膳所[3]獻上當地的三河島菜。蓑輪（音同三輪）是指日本堤和日光街道相交處附近，金杉（根岸、下谷一帶）則位在其西南方。本作描繪了正好來訪的丹頂鶴之姿，羽毛上細緻的空摺與和紙的質地相輔相成，造就出色的質感。

[1]竹片編成的圍柵。　[2]盛行於貴族及武家之間利用老鷹捕捉小動物的活動，兼具了軍事訓練與娛樂目的。　[3]將軍進行狩獵時用餐休憩的地方，通常會借用寺社或地主的家作為御膳所。

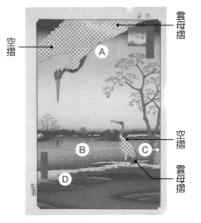

空摺　雲母摺
空摺
雲母摺

Ⓐ 丹頂鶴　Ⓑ 田地
Ⓒ 稻草堆藁　Ⓓ 濕地

---

📷 名勝今日 ┃ **荒川自然公園**
荒川區荒川八丁目 25-2

荒川自然公園設於作為三河島水再生中心一部份的人工地盤上，但豐沛的水岸邊仍聚集了許多鷺鷥或鴨子等野鳥，令人想起昔日的原野景色。附近坐落著曾是將軍御膳所的觀音寺及法界寺。

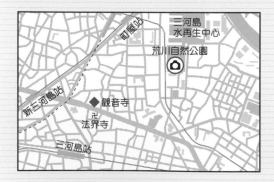

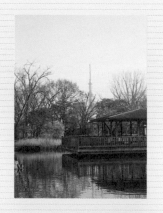

◆ **精彩亮點** ┃ 觀音寺
荒川區荒川四丁目 5-1

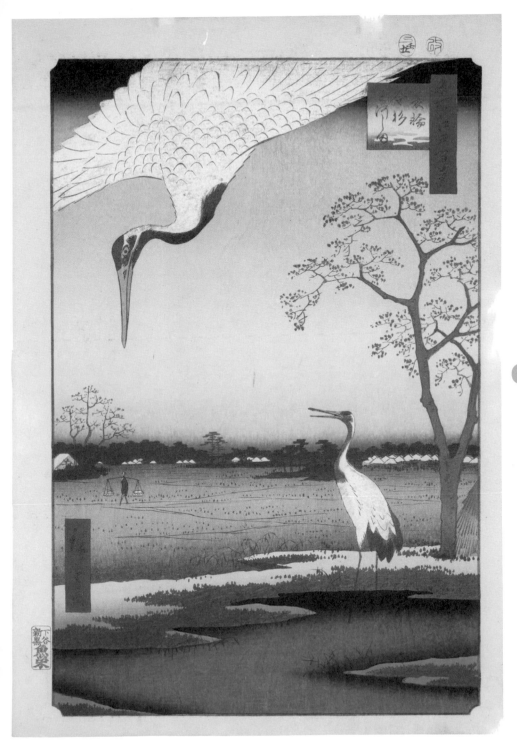

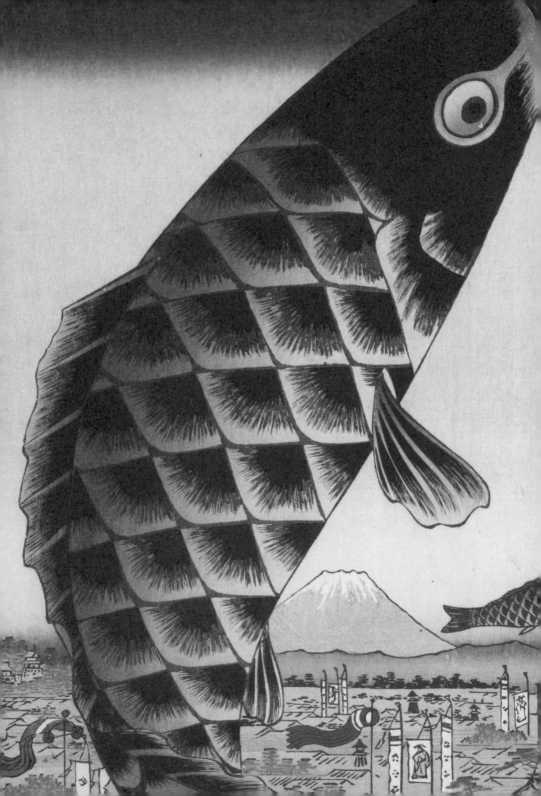

佃島
深川
向島
周邊

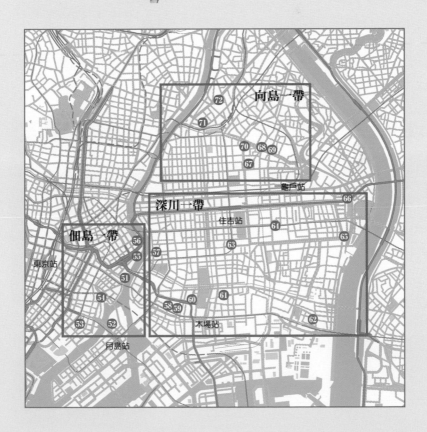

向島一帶

72
71
70 68 69
67

龜戶站

深川一帶

住吉站

佃島一帶

東京站

56
55 57
51
54
53 52
58 59 60
61
63
61
62

木場站

月島站

66
65

# 永代橋佃島 <span>えいたいばしつくだじま</span>

▶ 安政 4 年 2 月（1857）

「春空月朦朧　銀魚篝火漸黯淡……」這是歌舞伎劇目《三人吉三》[1]裡登場的小姐吉三的知名台詞，宛如是受到這幅作品所啟發的一段情節。在歌舞伎中，場景設定在立春前一天的隅田川下游，捕撈銀魚是當時江戶早春常見的風景；尤其佃島的漁民獲得特別許可專門捕捉銀魚獻給將軍，因此在隅田川（大川）河口、能望見佃島的永代橋附近，可以看到許多設有篝火與四手網的漁船。停泊於佃島的迴船桅杆在反射的月光和篝火映照下散發著黑色的光澤，這部分在初摺中使用了正面摺技法呈現。此外，夜空的雲母摺和水平線上紫色泛白的天空也十分美麗，營造出春寒料峭的夜晚星月高懸的夢幻情景。

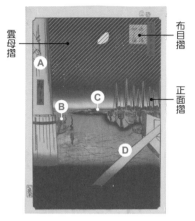

雲母摺　布目摺　正面摺

Ⓐ 永代橋橋墩
Ⓑ 捕撈銀魚的漁船
Ⓒ 佃島　Ⓓ 船槳

---

📷 名勝今日 | **眺望永代橋**
中央區日本橋箱崎町

過去曾有捕捉銀魚的篝火搖曳的隅田川河面，現在則映照著點燈的永代橋。日本橋川匯流至隅田川的豐海橋一帶被稱為新堀河岸，當時各地迴船運來的酒都在這裡卸貨上岸。

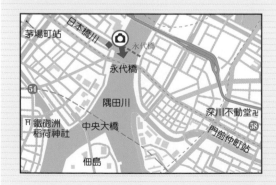

◆ 精彩亮點 | **豐海橋（乙女橋）**
中央區日本橋箱崎町

---

[1] 故事描述少爺吉三、和尚吉三、小姐吉三的三人圍繞著百兩黃金及短刀「庚申丸」所引發的事件，為河竹默阿彌撰寫的通俗戲劇。於安政 7 年（1860）初演。

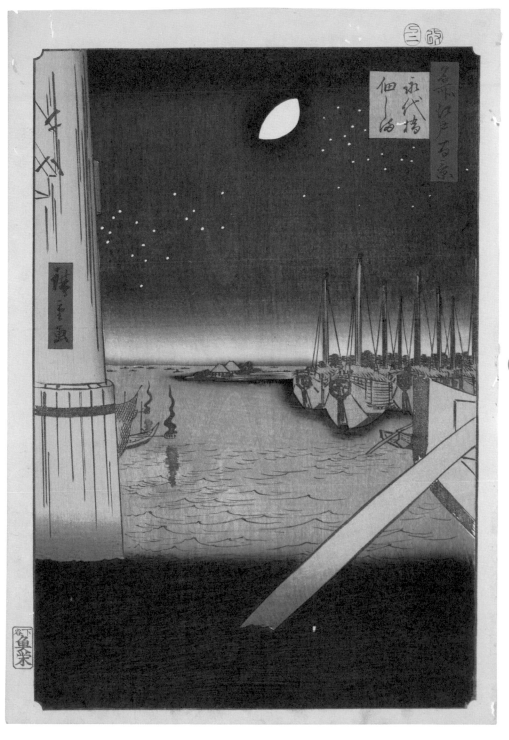

# 佃島住吉祭 <span>つくだじますみよしのまつり</span>

▶ 安政 4 年 7 月（1857）

佃島的住吉祭始於正保 3 年（1646）請來住吉大明神的分靈奉祀之時，歷史相當悠久。寬正 10 年（1798）得到幕府許可豎立「大幟」，於是立起了六面高達 20 公尺的大旗幟。大幟的主柱和用來支撐的抱木為了避免腐爛會埋在河底，每到祭典時才挖出來使用。據說就連從江戶城都能望見這些大幟，想必尺寸不是普通的巨大。畫面中的大幟施有布目摺技法，上頭寫著設計了目錄⑩的梅素亭玄魚的筆跡：「住吉大明神 佃島氏子中 安政四丁巳六月吉日 整軒宮玄魚拜書」。而在海上行進的神輿應該是八角神輿，一方面傳達出祭典的喧囂，另一方面靠近畫面的小船上卻有人在靜靜垂釣，令人感受到平穩時光的流動。

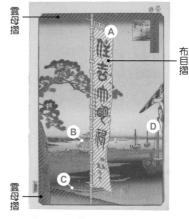

雲母摺

布目摺

雲母摺

Ⓐ 大幟　Ⓑ 神輿
Ⓒ 釣船　Ⓓ 提燈（御神燈）

---

## 📷 名勝今日 ｜ **住吉神社本祭**
中央區佃一丁目

住吉神社境內保存著天保 9 年（1838）由芝大門通的萬屋利兵衛所製作的八角神輿。例祭會在每年 8 月舉行，本祭則是 3 年一次。本祭時八角神輿也會出巡，能看到大幟飄揚在佃島的天空。

◆ **精彩亮點** ｜ **住吉神社**
中央區佃一丁目 1-14

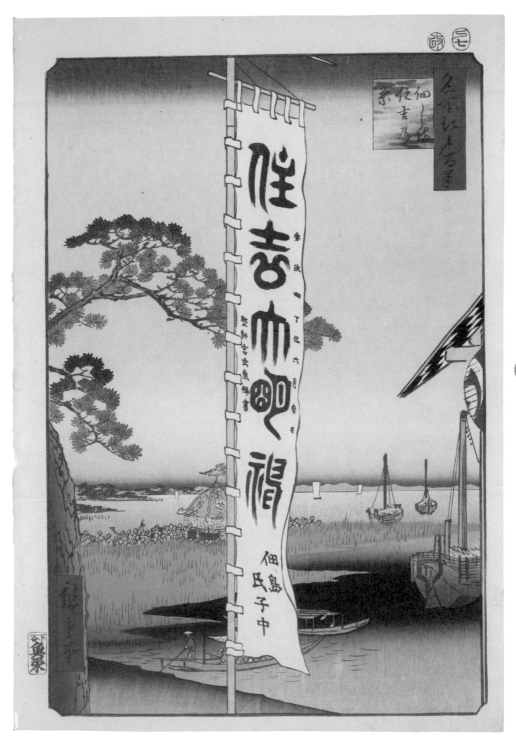

# 鐵炮洲築地門跡

てっぽうずつきじもんぜき　▶ 安政 5 年 7 月（1858）

《江戶百景餘興》

這塊面向江戶灣的溼地因過去幕府曾在此試射大砲，也有一說認為是由於沙洲形似槍砲而得稱鐵砲洲。築地本願寺原本位在別處，但在明曆 3 年（1657）其本堂因一場稱作「振袖火事」的大火而燒毀後，被賜予了鐵砲洲這塊濕地作為替代用地。對岸佃島的信徒於是運土來填築濕地、重建本堂，這一帶因此有了築地之稱。由於江戶水運如網交織，這裡也有許多搬運貨物的船隻航行；畫面中可看到紅嘴鷗飛舞，人們在堤防和釣船上悠閒地垂釣，還有漁船正在投網。最前方的白帆上使用布目摺，本願寺的屋瓦上則加上了雲母摺，格外凸顯其存在感。

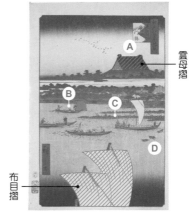

雲母摺

布目摺

Ⓐ 築地本願寺
Ⓑ 投網捕魚　Ⓒ 防波堤
Ⓓ 紅嘴鷗

---

📷 **名勝今日** | **眺望築地本願寺**
中央區築地三丁目

這是從築地川公園眺望築地本願寺的景色。現在的本堂是由伊東忠太設計，被指定為國家重要文化財。大正 12 年（1923）關東大地震後，日本橋的魚市場搬遷至此，開設了築地市場。

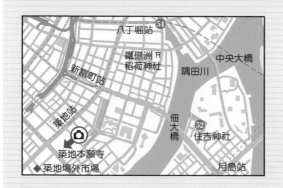

◆ **精彩亮點** | **築地場外市場**
中央區築地四丁目

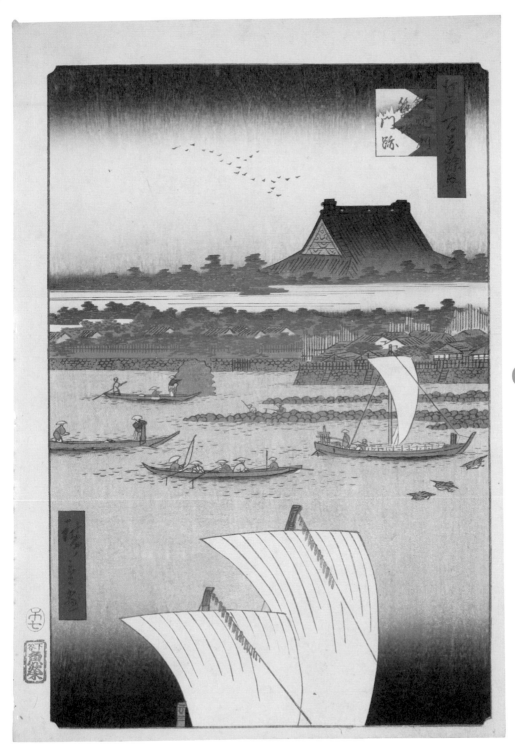

# 鐵炮洲稻荷橋湊神社 てっぽうずいなりばしみなとじんじゃ

▶ 安政 4 年 2 月（1857）

稻荷橋架設於八丁堀的入口，其橋畔有一座湊神社。進入江戶灣的迴船會在這一帶轉而將貨物搬卸至高瀨舟或茶舟[1]上，再運往江戶市區。深入八丁堀可以抵達京橋，若順著越前堀便能通往日本橋川。如此位於江戶市區水運樞紐的湊神社，受到了來自全國各地船員的深厚信仰。河道上可見載有酒桶的茶舟以及載人的屋根舟[2]，稻荷橋上則來往著手持陽傘的行人。湊神社裡有用富士山熔岩做成的富士塚[3]，在江戶廣受歡迎，也因此吸引了不少參拜者。越過畫面前方的桅杆望見富士山的嶄新構圖是本作的精彩之處，桅杆上的雲母摺彷彿反射了水岸的光線般閃爍著光輝。

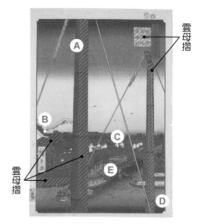

雲母摺

雲母摺

Ⓐ 桅杆　Ⓑ 湊神社　Ⓒ 稻荷橋
Ⓓ 越前堀　Ⓔ 八丁堀

[1] 皆為相對小型的淺底船隻。　[2] 搭有屋頂的小型舟船，類似於屋形船但尺寸較小。　[3] 模仿富士山外型打造的人工塚。

---

📷 名勝今日 ｜ **稻荷橋舊址附近**
中央區八丁堀四丁目

這是從架在龜島川上的高橋，望向稻荷橋過去所在的八丁堀。八丁堀（櫻川）如今已被填平，成為櫻橋第二抽水站，而稻荷橋遺址就留在建築物前方。湊神社現在則改稱「鐵砲洲稻荷神社」，並且保留了富士塚。

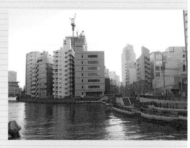

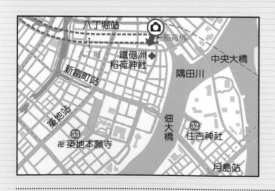

◆ **精彩亮點** ｜ 鐵砲洲稻荷神社
中央區湊一丁目 6-7

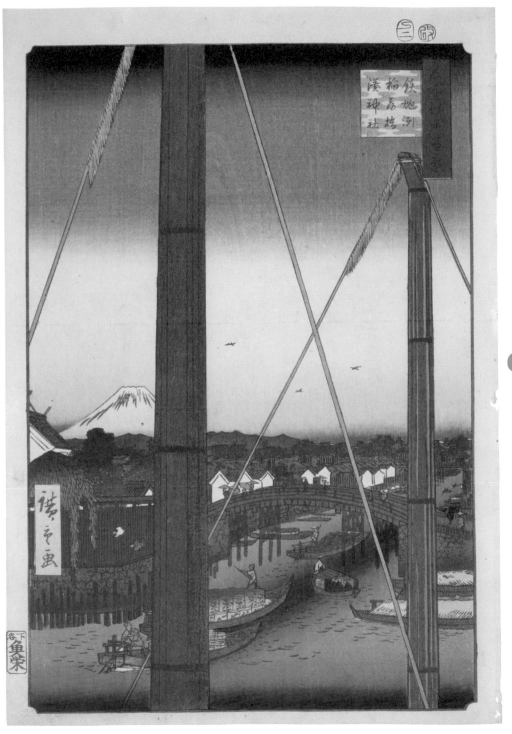

# 三俣分界之淵　みつまたわかれのふち

▶安政 4 年 2 月（1857）

這是從隅田川的中洲渡口所看到的景觀，隅田川的水流在此處分為三個方向，因此被稱為三俣[1]；加上剛好也是淡水和海水的分界處，所以又稱為分界之淵。這時的中洲雖然是一片長滿蘆葦的濕地，但過去曾有一段供人尋歡作樂的繁榮時期。根據《武江年表》[2]的記載，於明和 8 年（1771）透過填地形成的中洲新地在安永年間（1772～1781）設有九十間以上的茶屋以及數家澡堂跟餐館。但由於隅田川上游洪水頻傳，幕府於寬政元年（1789）將其打回原形，重新變回長滿蘆葦的中洲。畫面中描繪了來往的高瀨舟正在投網捕魚的平穩景色，不僅富士山山頂施有雲母摺，山麓處雲彩的紫、紅暈色也十分美麗。

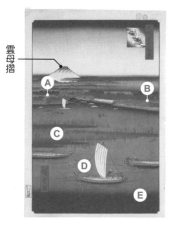

雲母摺

Ⓐ 田安德川家下屋敷
Ⓑ 陸奧磐城平藩安藤家上屋敷
Ⓒ 中洲　Ⓓ 高瀨舟　Ⓔ 隅田川

---

📷 名勝今日 ｜ **遙望中洲**
中央區日本橋中洲

從過去中洲渡口所在的清洲橋上望向隅田川下游，可看到位於首都高速公路另一側的永代橋以及遠方的佃島。位在日本橋蠣殼町的水天宮合祀了原本赤羽的筑後久留米藩有馬家上屋敷（參照 P.168）所供奉的水天宮。

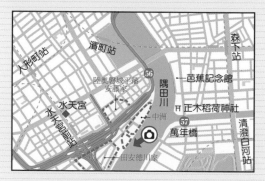

◆ **精彩亮點** ｜ 水天宮
中央區日本橋蠣殼町二丁目 4-1

---

[1] 有分叉、分歧之意。　[2] 齋藤月岑著，以編年方式記載江戶的大小事，於嘉永元年（1848）出版正篇八卷，續篇四卷則完成於明治 11 年（1878）。

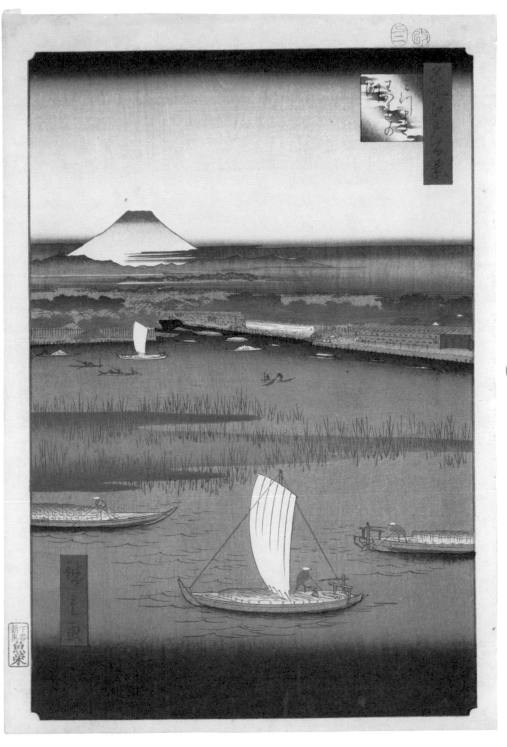

佃島一帶

**55**

三俣分界之淵

125

# 大橋安宅夕立[1] おおはしあたけのゆうだち

▶ 安政 4 年 9 月（1857）

因梵谷的臨摹而廣為周知的這幅作品，是此系列的代表作之一。這裡所描繪的大橋是元祿 6 年（1693）在隅田川架設的新大橋，位於兩國橋和永代橋之間。在新大橋的河岸有停放幕府艦船的「御船藏」，由於祀奉著御座船[2]「安宅丸」，這一帶因而得稱安宅。雨絲部分使用了兩塊線條角度相異的雕版，再各以濃淡不一的墨色印刷來營造出景深以及劇烈的雨勢。突來的驟雨使得過橋的人腳步匆忙，女性身穿的紅色蹴出[3] 顯得格外鮮明。相對於彷彿能聽見喧鬧的橋上，對岸以薄墨的剪影呈現，只能隱約看見從火見櫓到御船藏一帶都沉溺在迷濛的大雨之中。

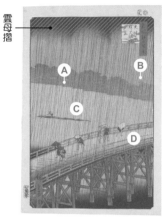

雲母摺

A 御船藏　B 火見櫓
C 木筏　D 新大橋

---

📷 名勝今日　眺望新大橋
中央區日本橋浜町三丁目

新大橋架設於元祿 6 年（1693），是繼千住大橋、兩國橋之後隅田川上的第二座橋。由於先行架設的兩國橋當時被稱為大橋，因此得稱新大橋。昔日的御船藏就位於現今江東區的河岸。

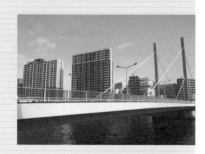

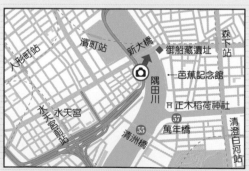

◆ 精彩亮點　御船藏遺址
江東區新大橋一丁目

---

[1] 夕立指的是夏季劇烈的午後雷陣雨。　[2] 將軍或貴族乘坐的船。　[3] 即女性穿在腰卷（綁在腰間，裙狀的貼身內衣）上的一層襯裙，以免撩起和服下擺時露出腰卷。

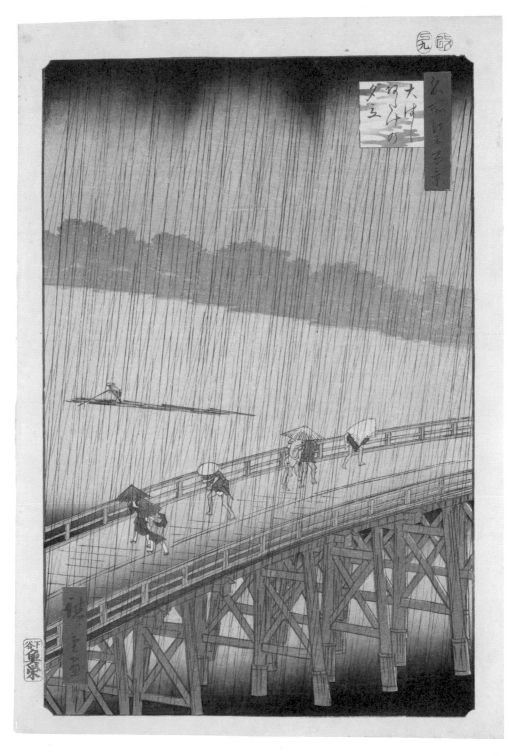

# 深川萬年橋

ふかがわまんねんばし

▶ 安政 4 年 11 月（1857）

眼前是一隻比富士山還更有存在感的烏龜。當時在神社佛寺盛行所謂的「放生會」，也就是將捕獲的鳥獸放回山川、嚴禁殺生。在流入隅田川的小名木川上的萬年橋，有人配合放生會並以橋名為賣點販售據說可活萬年的烏龜，人們可以藉由買下烏龜放生到河裡來累積善行、祈求功德。但是這些烏龜被放生後又會再次被捕獲作為商品，相傳就連買方也是在知情的情況下購買。在這幅作品中，懸吊著烏龜的手桶和萬年橋的欄杆形成了畫面的外框。烏龜雖小，卻畫得比富士山還大，或許廣重便是藉由如此大膽的構圖傳達生命的可貴。

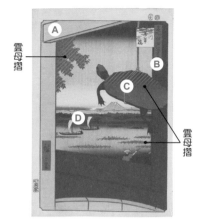

雲母摺

雲母摺

Ⓐ 手桶　Ⓑ 萬年橋的欄杆
Ⓒ 放生用的烏龜　Ⓓ 高瀨舟

---

📷 名勝今日 | **由萬年橋眺望清洲橋**
江東區常盤一丁目

這是從萬年橋上眺望清洲橋的景色，在清洲橋附近過去曾有中洲渡口。萬年橋下的小名木川會流經五本松（參照 P.140）並通往中川口（參照 P.144）。萬年橋畔坐落著松尾芭蕉庵的遺址，旁邊則是正木稻荷神社。

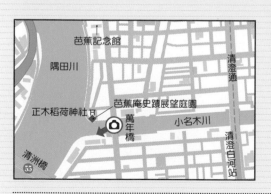

◆ 精彩亮點 | 芭蕉庵史蹟展望庭園
江東區常盤一丁目 1-3

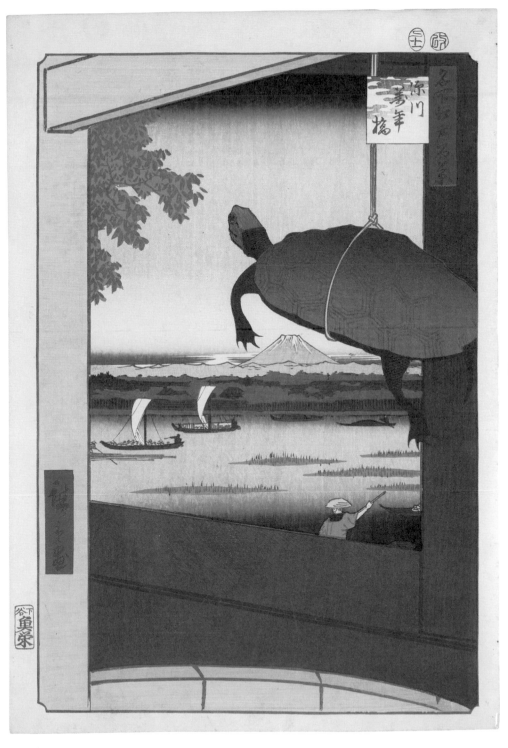

# 深川八幡開山

ふかがわはちまんやまびらき

▶安政 4 年 8 月（1857）

深川八幡即富岡八幡宮，與作為別當寺[1]管理八幡宮的真言宗永代寺都吸引了許多參拜者。永代寺領有幕府下賜的六萬多坪寺地，堪稱隅田川東岸規模最大。這裡的「開山」在《江戶名所圖會》認為是指每年於 3 月 21 日向庶民開放永代寺的庭園，不過《繪本江戶土產》中則記載為富士山開山；另一方面又曾留下「石尊山」的稱呼，似乎和大山詣的流行也有關聯。總而言之，由於文政 3 年（1820）迎請了富士淺間神社到這座假山附近，所以應可視之為富士塚。畫中描繪了櫻花、枝垂櫻以及狀似杜鵑的紅色樹叢，可見從春天至初夏盛開的花朵正燦爛地綻放。

[1] 附屬神社的寺院，根據神佛習合說（融合日本神道和佛教的信仰系統）設立。

雲母摺

雲母摺

Ⓐ 富士塚
Ⓑ 深川八幡別當永代寺境內
Ⓒ 枝垂櫻　Ⓓ 櫻樹

---

📷 **名勝今日** | **富岡八幡宮境內**
江東區富岡一丁目

照片是從深川第二公園望向富士淺間神社一帶，富士塚就位在後方。在過去永代寺的領地內另有建於明治時代的深川不動堂，現在周遭仍舊是熱鬧非凡。

◆ **精彩亮點** | **富岡八幡宮富士塚**
江東區富岡一丁目 20-3

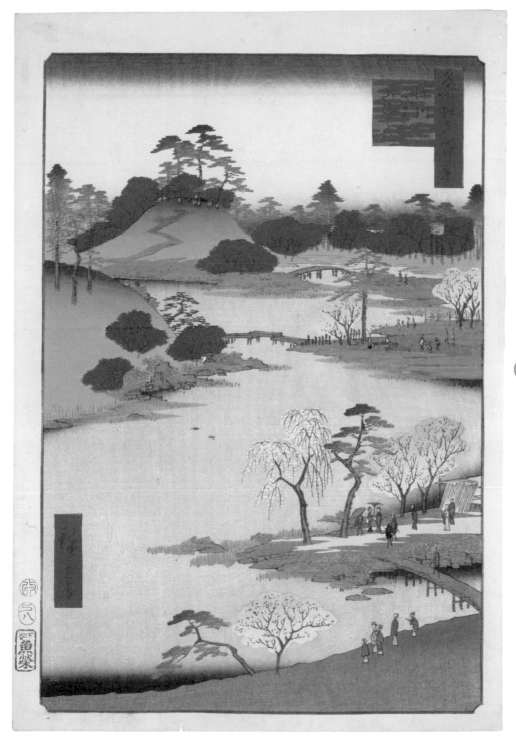

# 深川三十三間堂

ふかがわさんじゅうさんげんどう

▶安政 4 年 8 月（1857）

位於富岡八幡宮東邊的三十三間堂，乃是模仿京都蓮華王院（三十三間堂）而建，由於當時在該處舉行的「通矢」作為弓箭競技相當盛行，因而在江戶也打造了一座同樣的建築。原先落腳於淺草，但元祿 11 年（1698）因火災燒毀後重建於深川。所謂「通矢」是指順著本堂屋簷方向由南往北長距離射箭，直到幕府末年都持續舉行。畫中可看到小孩子手指著屋簷下，還有幾位武士也看著相同位置，想必正是箭射出的時候。面向水岸的大路上除了行人，也可看到一些人在掛茶屋內休息。屋頂上散發的雲母摺光輝、以及水面的藍色十分美麗；木門外還能看見貯木場，是相當具有深川特色的風景。

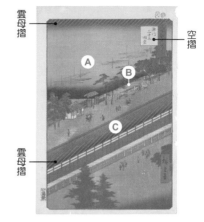

雲母摺

空摺

雲母摺

Ⓐ 貯木場
Ⓑ 掛茶屋
Ⓒ 三十三間堂

---

📷 名勝今日 ｜ 三十三間堂遺址
江東區富岡二丁目

三十三間堂遺址的石碑就在離富岡八幡宮不遠的富岡二丁目 4-8 轉角。過去曾在這裡舉行弓箭競技「大矢數」（通矢的一種），如今雖沒有留下遺跡，但從數矢小學的校名便能看出線索。

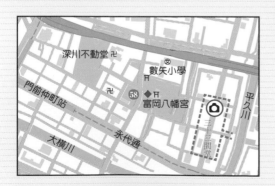

◆ 精彩亮點 ｜ 富岡八幡宮
江東區富岡一丁目 20-3

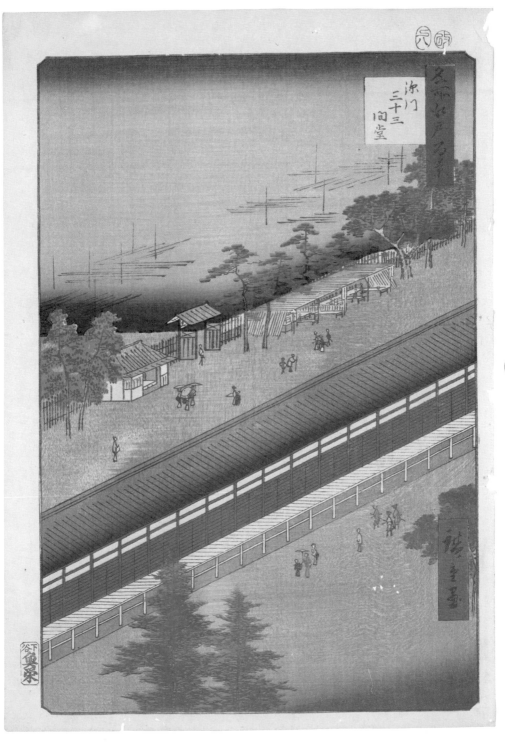

深川一帶

59

深川三十三間堂

# 深川木場 <span>ふかがわきば</span>

▶ 安政 3 年 8 月（1856）

木場即放置木材的地方，由於江戶時代的住家都是木造，經常發生火災，因此每當重建時都會需要大量的木材。畫面正中央呈現的之字形乃是挖掘地面修築而成的水路，稱為「掘割」，其上可見身穿蓑衣的「川並鳶[1]」手持長篙撥動著木材。畫面左邊往中央突出的木材，形成非常嶄新的構圖；下方的油紙傘上寫著「魚」字，不著痕跡地幫出版商魚屋榮吉打廣告。地面的積雪施有雲母摺，在雪地上戲耍的兩隻狗相當俏皮可愛。纖細的暈色技法只有在初摺中才能看到——掘割中央的藍色拭版暈色表現了水深；而展現天空積雲的隨意暈色，也營造出冬季陰沉的氛圍。

[1] 在木場負責管理、搬運木材的人。

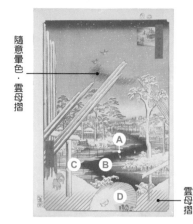

隨意暈色・雲母摺

雲母摺

Ⓐ 川並鳶　Ⓑ 掘割
Ⓒ 貯木場　Ⓓ 油紙傘

---

📷 名勝今日 | **木場親水公園**
江東區木場三丁目 14

江戶時代初期的木場位處江戶市中心，但為了防止建築資材燒毀，於元祿年間（1688～1704）遷至深川。現在則有一部分成為親水公園，附近的繁榮稻荷神社是由吳服商大丸屋（現在的大丸百貨）的開山祖下村彥右衛門所建。

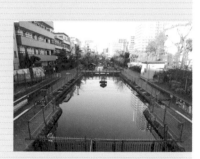

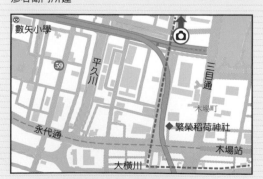

◆ 精彩亮點 | 繁榮稻荷神社
江東區木場二丁目 18-12

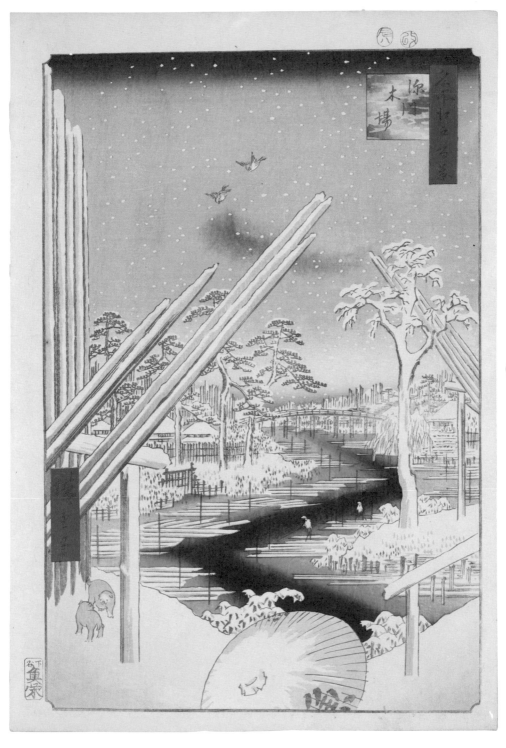

# 深川洲崎十萬坪

ふかがわすざきじゅうまんつぼ

▶ 安政 4 年閏 5 月（1857）

十萬坪為一片濕地，北有小名木川，西有橫川（大橫川）和運河圍繞。幕府雖在此開闢新田，但由於土地貧瘠而改設貨幣鑄造所「錢座」；不過後來也因地利不便遭到廢止，最終回歸一片荒蕪。畫中漂流至此的早桶（棺桶），成了天空中虎頭海鵰的目標；稱不上是名勝的這片風景舉目盡被積雪覆蓋，遠方矗立著筑波山。初摺中的虎頭海鵰使用了能帶出立體感的印刷技法，如此逼真的表現方式更加突顯其生命力。藉由同時描寫靜與動，這幅作品彷彿在提問生和死的意義。夜空和羽毛上的雲母摺鮮明而亮麗，空中的雪花好似受到大海吸引般落下的情景充滿了神秘感。

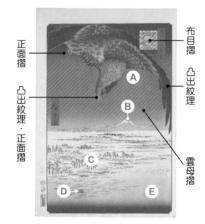

正面摺

凸出紋理・正面摺

布目摺

凸出紋理

雲母摺

Ⓐ 虎頭海鵰　Ⓑ 筑波山
Ⓒ 十萬坪　Ⓓ 早桶
Ⓔ 江戶灣

---

📷 名勝今日 | **從深川眺望筑波山**
江東區東陽六丁目

這是從深川的高樓居高臨下的景色，筑波山就位在右側兩棟高樓之間。這附近的隱亡堀（現今岩井橋附近）據說是《東海道四谷怪談》中阿岩的屍體漂流到達之處。

現代美術館

岩井橋

木場公園

60 水場町

木場站

四目通

富賀岡八幡宮

62

東陽町站

南砂町站

◆ **精彩亮點** | 岩井橋（隱亡堀）
江東區南砂一丁目附近

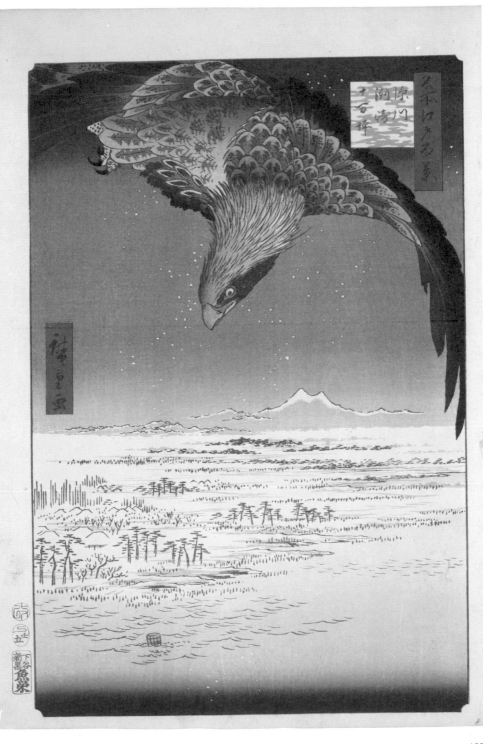

# 砂村元八幡 すなむらもとはちまん

▶ 安政 3 年 4 月（1856）

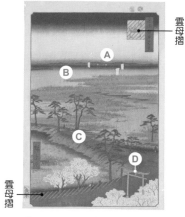

通 往鳥居的道路兩旁種有櫻花樹，而防波堤沿路則可見松樹的翠綠。這裡由於和深川的富岡八幡宮有淵源，因此被稱為元（原）八幡。此處位於比十萬坪更東之地，或許曾是不為人知的賞花景點。越過蘆葦叢生的原野便是一片遼闊的大海，可眺望遠方的房總半島，呈現一幅祥和的情景。但說到砂村，就不能不提起歌舞伎《東海道四谷怪談》最為高潮的「戶板返」的場景。女主角阿岩和慘遭殺害的小平兩人的屍體分別被釘在戶板 [1] 的正反面，最終漂流到了砂村的隱亡堀（參照 P.136），令觀眾無比震撼。砂村雖位於江戶的郊外，卻因歌舞伎有名的這一幕而成為以前的人想要拜訪的名勝也說不定。

雲母摺

雲母摺

Ⓐ 房總半島　Ⓑ 江戶灣
Ⓒ 防波堤　Ⓓ 元八幡宮鳥居

[1] 用來遮光或風雨的門板。

---

📷 名勝今日　**富賀岡八幡宮（元八幡宮）**
江東區南砂七丁目

開拓了這一帶濕地的砂村新左衛門出生於福井的鯖江，元八幡宮境內便綻放著贈自該地的越前水仙。此外境內還留有富士塚，相傳當時有許多人都為此前來參拜。

南砂三丁目公園

富賀岡八幡宮
富士塚📷

南砂町站

元八幡派出所前

永代通

◆ 精彩亮點　**富賀岡八幡宮（元八幡宮）富士塚與水仙**
江東區南砂七丁目 14-18

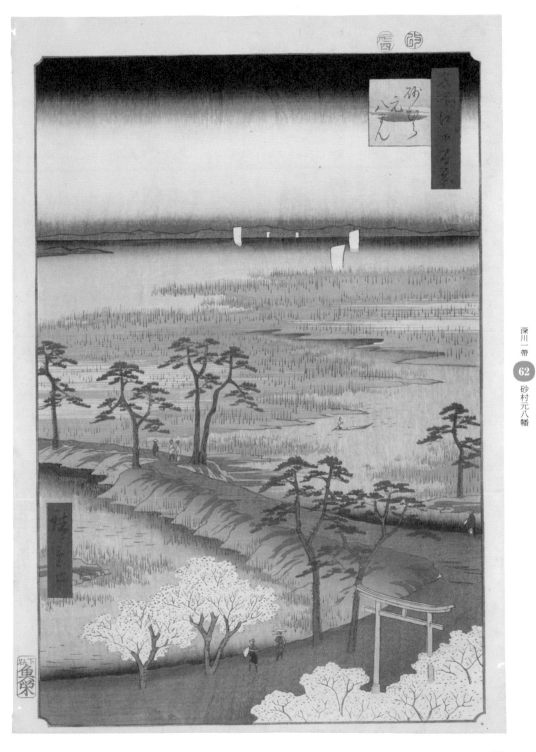

# 小奈木川五本松 <small>おなぎがわごほんまつ</small>

▶安政3年7月（1856）

小奈木川是連結隅田川和中川的運河，也寫作小名木川，始自當時德川家康為了運鹽而命令小名木四郎兵衛開挖通往行德的運河。之後配合利根川東遷事業加以拓寬，用來運送東北各藩的年貢米和江戶近郊生產的蔬菜。畫中在這條運河上，長渡舟載著人們來往行德和江戶之間；這是一種可以航行長距離的小船，船上除了堆積的貨物和談笑的客人，還有船客靠在船邊將手巾浸在水裡。據說也有很多是前往成田和鹿島參拜的旅人。朝著河面上向四周伸展樹枝的便是五本松，以前雖有五棵但接連枯死後只剩下一棵。《繪本江戶土產》中記載其為「稀世名木」，是樹形相當漂亮的松樹。

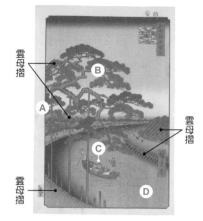

雲母摺
雲母摺
雲母摺

Ⓐ 丹波綾部藩九鬼家下屋敷
Ⓑ 五本松　Ⓒ 長渡舟
Ⓓ 小名木川

---

📷 **名勝今日** ｜ **小名木川橋**
江東區猿江二丁目

小名木川橋畔除了種有松樹，還有重建於文化2年（1805）的路標。該路標原本位於東邊50公尺外的河岸上，指示了前往大島的五百羅漢寺（參照P.142）和經由四目通前往龜戶天神（參照P.148）的路徑和方向。

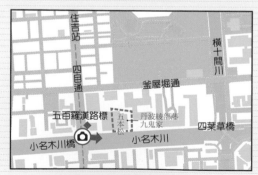

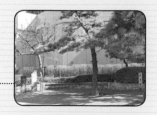

◆ **精彩亮點** ｜ **五百羅漢標與五本松**
江東區猿江二丁目16

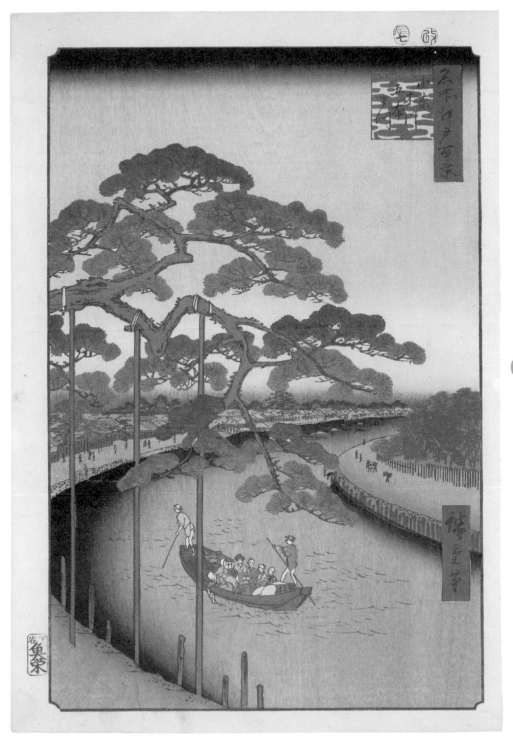

**63**

小奈木川五本松

# 五百羅漢榮螺堂 <span>ごひゃくらかんさざえどう</span>

▶ 安政 4 年 8 月（1857）

五百羅漢寺的榮螺堂原名「右繞三匝堂」，為一座三層樓建築，內部設有右迴旋的螺旋狀通道，因其結構形似蠑螺而得名。堂內由下層開始安置了秩父、坂東與西國地區的觀音像，乃是仿造日本各地一百處觀音信仰的靈場而建。此外從頂樓望見的富士山以及筑波山景色十分優美，就連葛飾北齋也曾在《富嶽三十六景》系列作品中描寫過。這裡從 7 月起持續舉行一個月的施餓鬼會亦相當知名，前來參拜的人絡繹不絕。沿路設有茶屋的道路在靠近畫面這一側會通往小名木川，另一頭則通向豎川的五目渡口，畫中即可看見遠在豎川一帶小小的房屋群。榮螺堂的屋瓦和茶屋屋頂皆施加了雲母摺，天空部分的板目摺也很值得一看。

雲母摺

雲母摺

Ⓐ 五百羅漢寺榮螺堂
Ⓑ 茶屋　Ⓒ 往小名木川
Ⓓ 往豎川五目渡口

---

📷 **名勝今日** | **五百羅漢舊址**
江東區大島四丁目

江東區綜合區民中心前的花圃上保留了紀念五百羅漢舊址的石碑。五百羅漢寺現已遷至目黑，裡頭由松雲元慶禪師在江戶時代所雕刻的羅漢像仍彷彿會向人親切搭話般迎接著來客。

明治通
新大橋通
西大島站
羅漢寺
江東區綜合區民中心

◆ **精彩亮點** | **五百羅漢寺**
目黑區下目黑三丁目 20-11（參照 P.200 地圖）

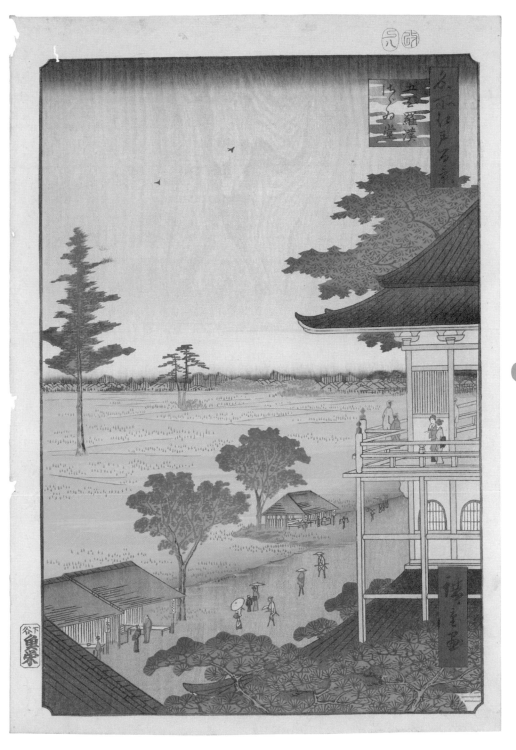

# 中川口 <small>なかがわぐち</small>

▶ 安政 4 年 2 月（1857）

這張作品描繪了小名木川與中川、新川匯流處的情景。畫面前方為小名木川，來往於行德和江戶之間的長渡舟正彼此交錯而過；沿著畫面上方的新川便會抵達行德，若要前往江戶則會先經過五本松，再通過深川的萬年橋進入隅田川。作為江戶東側門戶的小名木川在河口設有中川番所，過去曾嚴加取締所謂的「入鐵砲出女[1]」，到後來開始重視檢查船隻貨物，一直到幕府末年都持續發揮作用。流過畫面中央的中川載運著綁成木筏的木材，還可看到正在垂釣的小船。本系列有許多幅都在描寫支持人們生活的江戶水運和水岸之美，這件作品也正傳達了同樣的概念。

[1] 指在關卡特別嚴格管制進入江戶的槍砲和離開江戶的女性。

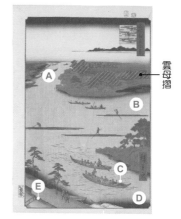

雲母摺

Ⓐ 新川　Ⓑ 中川
Ⓒ 長渡舟　Ⓓ 小名木川
Ⓔ 中川番所

---

📷 **名勝今日** | **中川番所遺址**
江東區大島九丁目

作品中描繪的新川如今已被填平，變成大島小松川公園。昔日的中川番所位於小名木川和舊中川交會處，負責管理物資進出江戶的情況。現在則設有中川船番所資料館，供人了解小名木川的水運和物流。

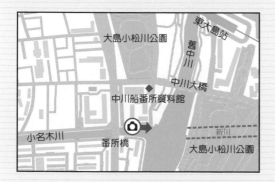

◆ **精彩亮點** | 中川船番所資料館
江東區大島九丁目 1-15

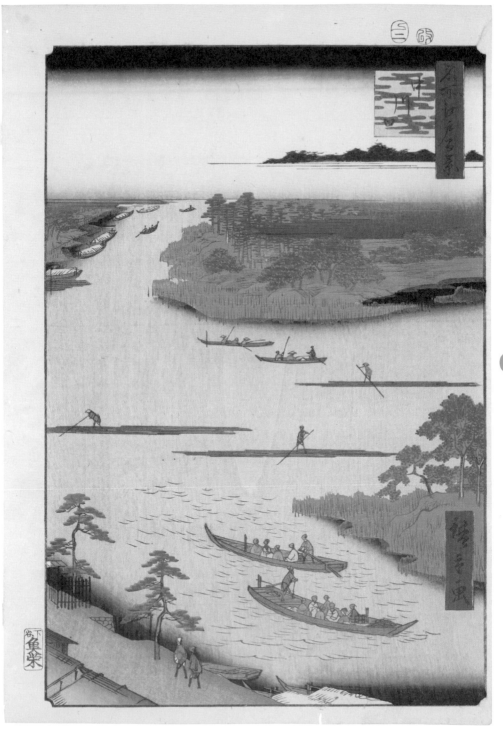

# 逆井渡口 さかさいのわたし

▶安政 4 年 2 月（1857）

　　一隻白鷺佇立在蘆葦繁茂的中川河邊，此時從左上方又飛來兩隻，似乎正要降落。房舍前有小船停泊之處被稱為逆井渡口，是維繫江戶和下總地區的交通樞紐，連結了中川西岸的龜戶村和對岸的西小松川村；逆井這個地名則源自當江戶灣漲潮時水便會逆流的現象。白鷺的部分使用了凸出紋理技法，營造出豐滿柔軟的羽毛觸感。右上角的筑波山只有山頂使用了雲母摺，或許意在呈現反射了陽光的狀態。在再刷的版本中，對岸地面的印刷方式變得相對平板單調，因此只有初摺才能欣賞到細緻的綠色暈色變化。另外色紙形上也應用了布目摺技法。

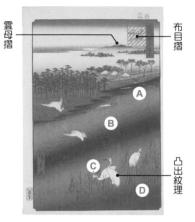

雲母摺　布目摺

Ⓐ

Ⓑ

Ⓒ

Ⓓ

凸出紋理

Ⓐ 逆井渡口　Ⓑ 中川
Ⓒ 白鷺　Ⓓ 蘆葦

---

📷 名勝今日 │ **逆井橋**
江東區龜戶九丁目

明治 12 年（1879）架設了逆井橋後，逆井渡口便遭到廢止。這裡是元佐倉道和舊中川的交會處，人潮來往相當頻繁。元佐倉道在明治時期改名千葉街道，相當於現在的京葉道路。舊中川的河邊如今仍可看到白鷺的身影。

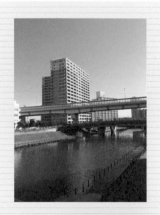

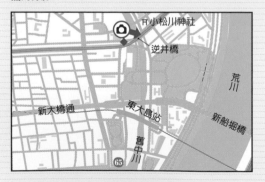

小松川神社

逆井橋

荒川

新大橋通　東大島站

新船堀橋

65

舊中川

◆ **精彩亮點** │ **逆井渡口舊址石碑**
江東區龜戶九丁目 12

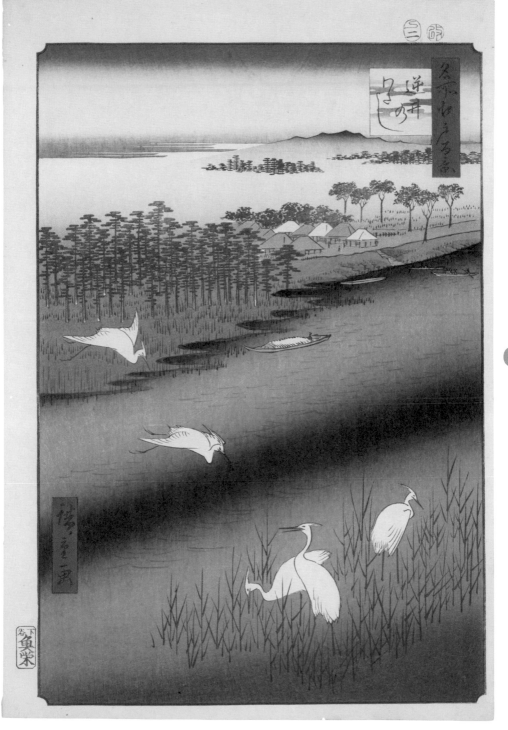

# 龜戶天神境內

かめいどてんじんけいだい

▶ 安政 3 年 7 月 ( 1856 )

**畫**面前方有大株的紫藤花從棚架上垂下，後方則有一座太鼓橋——這裡正是作為紫藤花名勝而聞名的龜戶天神社。據傳起源自太宰府天滿宮的神主供奉以神木飛梅所雕刻的菅原道真像，神社境內也傚效太宰府天滿宮建造了社殿、心字池以及太鼓橋等。紫藤花棚架就架設在心字池周邊，每到季節賞花的人潮總是絡繹不絕。在圖中也能看到對岸的藤花棚下聚集了許多人，再仔細一看會發現本來應該留白的太鼓橋下方部分竟然印上了和池塘一樣的藍色。儘管這個失誤在後摺中得到修正，卻讓人看見工匠也會失誤的人性，別具一番趣味。據說印象派畫家莫內便是受到這張作品影響，在自家打造了建有太鼓橋的日本庭園。

隨意暈色

隨意暈色

Ⓐ 藤花　Ⓑ 燕子
Ⓒ 太鼓橋　Ⓓ 藤花棚架
Ⓔ 心字池

---

📷 **名勝今日** ｜ **龜戶天神社**
江東區龜戶三丁目 6-1

龜戶天神社境內現在也還能看到太鼓橋和藤花棚，尤其在藤花盛開時期更是擠滿了賞花的人潮。令江戶時代的參訪客們讚不絕口的船橋屋的名產「葛餅」，現今仍在神社前繼續販售。

◆ **精彩亮點** ｜ **龜戶天神社本殿**
江東區龜戶三丁目 6-1

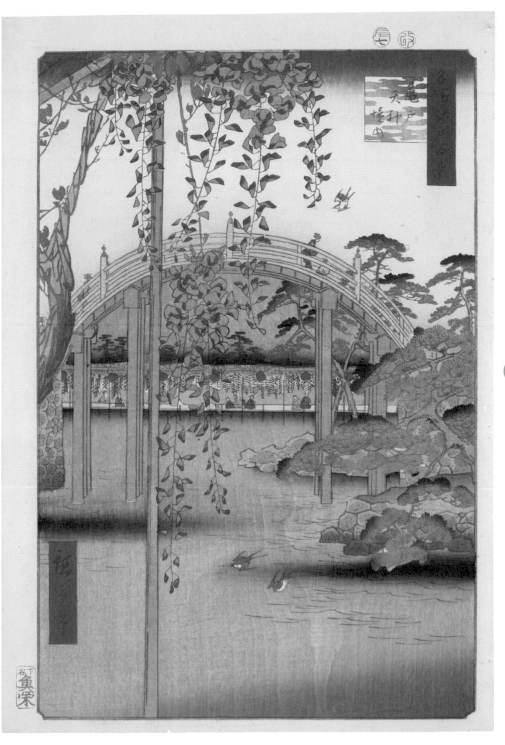

# 龜戶梅屋舖

かめいどうめやしき

▶ 安政 4 年 11 月（1857）

大膽橫跨過眼前的梅樹以及鮮豔的紅色天空，在在令這幅畫留下強烈的印象，為本系列的代表作之一。這裡描寫的是龜戶天神社附近的梅屋敷，因為庭院內種植了許多梅樹，所以又得稱「清香庵」。其中最有名的便非本圖最前方的「臥龍梅」莫屬，因垂下伸入地面的樹枝又再度伸出地面的奇妙形態，就好比龍在地上蜿蜒的姿態而得名。越過樹枝間的縫隙可以看到遠方的賞花遊客，像這樣誇張地將前方景物極端放大、遠方景物畫得極小的遠近表現方式，是廣重特別偏愛的構圖。就連梵谷也受到這般嶄新構圖的吸引而臨摹過這幅作品。在初摺中地面上施有隨意暈色，為畫面添增了層次。

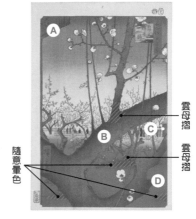

雲母摺

雲母摺

隨意暈色

Ⓐ 立牌　Ⓑ 臥龍梅

Ⓒ 涼亭　Ⓓ 清香庵

---

📷 **名勝今日** | **臥龍梅遺址石碑**
江東區龜戶三丁目

梅屋敷原本是吳服商人伊勢屋彥右衛門的別墅，後來轉為富農喜右衛門所有。明治時代庭園內的梅樹因洪水全數枯死而導致荒廢，現在則立有臥龍梅遺址石碑。鄰近的香取神社內保存了廣重的肉筆畫[1]，描繪著該神社舉行道祖神祭的情景。

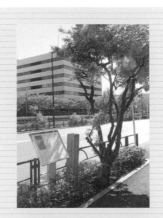

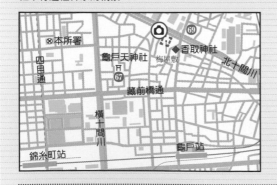

◆ **精彩亮點** | **香取神社**
江東區龜戶三丁目 57-22

---

[1] 指不使用版畫技術，而是親筆在絲綢或畫紙上作畫的繪畫形式。

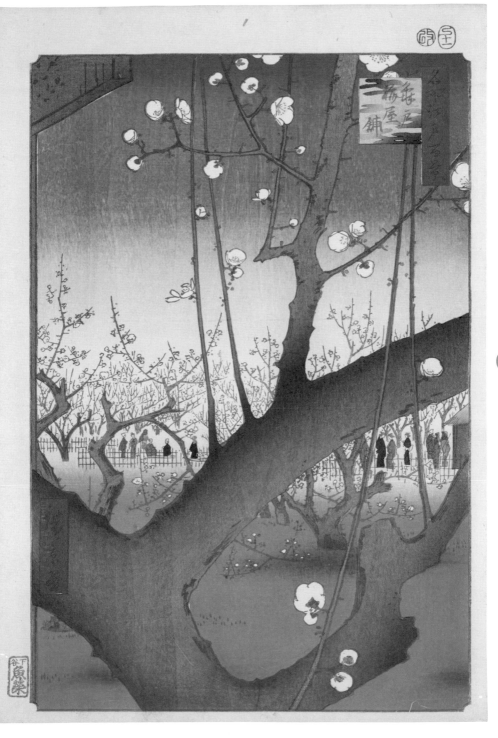

# 吾嬬之森連理梓
あづまのもりれんりのあずさ

▶安政 3 年 7 月（1856）

這幅情景是從岸邊有櫻花盛開的北十間川眺望位於左方遠處的吾嬬權現社。該神社供奉日本武尊之妻弟橘媛，因此這一帶的森林被稱為吾嬬之森。畫面左側的鳥居後方可看到一棵有兩支主幹的樟樹，是這座神社的神木，被喚作「連理」或「相生」。傳說日本武尊為了撫慰死去的弟橘媛於是建造了廟宇，並在廟的東邊插下兩根樟木製的筷子，後來竟然長成了一棵同根不同幹的樟樹。畫題之所以為「梓」而非「樟」，應該是雕版師誤讀了版下繪[1]上頭的文字。周遭的田園因為使用了大片的雲母摺而熠熠生輝。

[1] 繪師以墨線畫出的單色底稿，用於雕刻木版。會直接翻面貼在木版上進行雕刻。

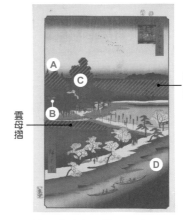

雲母摺

雲母摺

Ⓐ 吾嬬之森　Ⓑ 吾嬬權現社
Ⓒ「連理」、「相生」之樟
Ⓓ 北十間川

---

📷 **名勝今日** ┃ **吾嬬神社**
墨田區立花一丁目 1-15

吾嬬權現社現在稱為吾嬬神社，周邊森林因明治 43 年（1910）的洪水、關東大地震以及東京大空襲等災害而消失。連理之樟也在大正時代枯死，只留下樹根與部分樹幹，成為神社的御神木。境內有明和 3 年（1766）所立的「吾嬬森碑」。

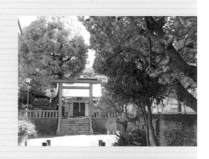

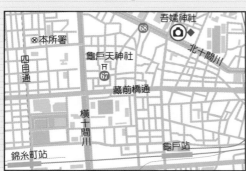

◆ **精彩亮點** ┃ **御神木（吾嬬神社境內）**
墨田區立花一丁目 1-15

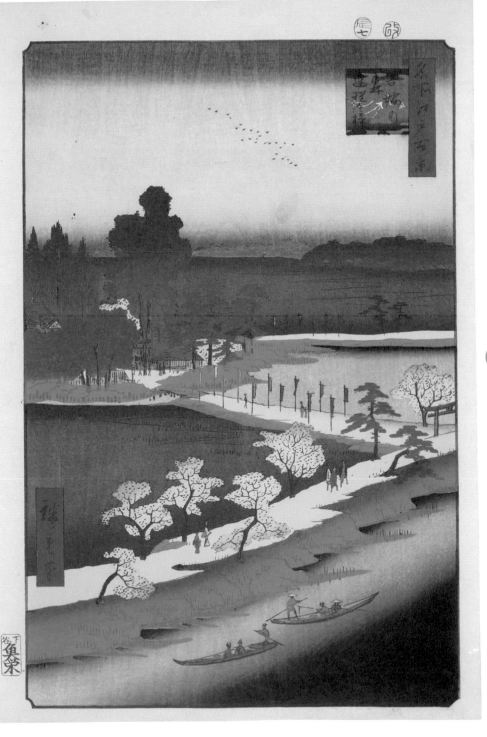

向島一帯

69

吾嬬之森連理梓

# 柳島 <small>やなぎしま</small>

▶安政 4 年 4 月（1857）

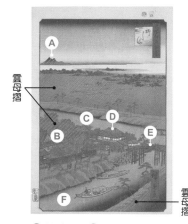

畫面上可以看到有屋根舟通行的橫十間川以及將畫面切割成上下兩半的北十間川。在右側的兩者交會處有座柳島橋，柳島村和龜戶村便是以此橋為界。位於橋頭的大型建築物正是以宴席料理聞名的高級餐館「橋本」。一旁被紅色圍牆環繞的建築是日蓮宗妙見山法性寺境內的妙見堂，這裡供奉著北辰妙見大菩薩，以「妙見大人」之名廣受愛戴，據說連葛飾北齋也曾是信眾之一。左上角的筑波山只有深色暈色部分使用了雲母摺。這幅作品有像本圖一樣在橫十間川兩岸加上藍色拭版暈色的版本，還有另一種則是將暈色加在河中央，不過就色紙形來說以本圖較為講究，由此推測應為初摺。

雲母摺

雲母摺

Ⓐ 筑波山　Ⓑ 法性寺妙見堂
Ⓒ 北十間川　Ⓓ 餐館「橋本」
Ⓔ 柳島橋　Ⓕ 橫十間川

---

📷 名勝今日 | **從橫十間川岸邊眺望柳島橋**
江東區龜戶三丁目

柳島橋連結了墨田區業平五丁目和江東區龜戶三丁目，現今的橋樑曾於平成元年（1989）翻修。雖然餐館「橋本」在大正 12 年（1923）的關東大地震中倒塌，妙見堂則是又重新建造，現在仍位於法性寺境內。

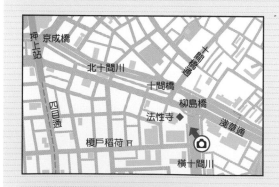

◆ **精彩亮點** | 法性寺妙見堂
墨田區業平五丁目 7-7

# 小梅堤 こうめづつみ

▶ 安政 4 年 2 月（1857）

以曳舟川為中心，眼前盡是一片祥和的田園風景。畫面右邊矗立著高大的赤楊樹，樹下可見和小狗玩耍的孩童，被抱起的小狗四肢懸空的可愛模樣著實令人會心一笑。畫中的三座橋由近到遠分別是八反目橋、庚申橋、七本松橋，河邊釣客的小小身影也不容錯過。成群的野雁飛過逐漸染成暗紅的天空，令人感受到從晚秋轉變為冬天時傍晚的冷冽氣息。河中央的藍色拭版暈色以及八反目橋上的暈色在後來的版本中都被省略了。此外八反目橋緣的暈色和遠景的森林都施加了雲母摺技法，色紙形上也使用了布目摺，可見在印刷時多有講究。

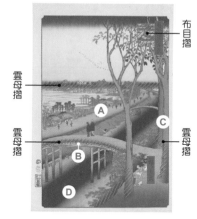

布目摺

雲母摺

雲母摺

雲母摺

Ⓐ 小梅堤　Ⓑ 八反目橋
Ⓒ 赤楊木　Ⓓ 曳舟川

---

📷 **名勝今日** │ **小梅堤遺址**
墨田區向島三丁目

小梅堤是昔日位於隅田川東岸的本所小梅村在曳舟川沿岸的堤防，該地亦曾是文人雅士聚集的別墅地區。如今曳舟川已被填平，其一部分則化作曳舟川通。附近有創建於貞觀 2 年（860）的牛嶋神社，境內據說只要撫摸就能治百病的「撫牛」相當受到歡迎。

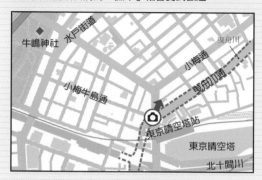

牛嶋神社
水戶街道
曳舟川
小梅通
曳舟川通
小梅牛島通
東京晴空塔站
東京晴空塔
北十間川

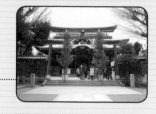

◆ **精彩亮點** │ **牛嶋神社**
墨田區向島一丁目 4-5

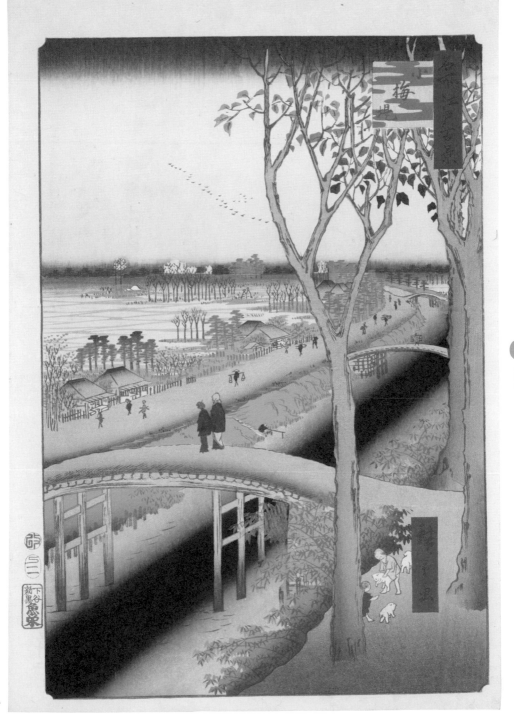

# 請地秋葉境內 <span style="font-size:smaller">うけちあきばのけいだい</span>

▶ 安政 4 年 8 月（1857）

**畫**面上正好迎來楓紅的時節，妝點著秋葉大權現社境內。這裡所描繪的景色出自境內廣大庭園西側的池塘附近，為一處知名的賞楓勝地。正如人們會用宛如水中的錦緞來形容映照著楓葉的池水，這裡的水面倒影也使用了兩種顏色仔細地印刷。左下角的茶屋內有位貌似是僧人的男性手持畫筆，好像正在速寫。由於廣重是在還曆之年時剃髮出家成為僧侶，所以這裡畫的或許是他本人也說不定。來此參拜的客人像是茶屋旁的母子和畫面中央偏右的兩位男性，都在享受著賞楓的時光。中景以及對岸的地面使用了些許的雲母摺，應該是為了呈現飽含水氣的土壤。

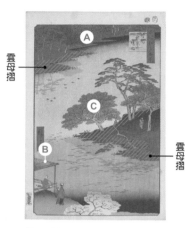

雲母摺

雲母摺

Ⓐ 秋葉大權現社境內
Ⓑ 茶屋
Ⓒ 楓葉

---

📷 **名勝今日** | **秋葉神社的楓葉**
墨田區向島四丁目 9-13

秋葉大權現社現已改名為秋葉神社，並佇立於原址。社殿在大正 12 年（1923）關東大地震和昭和 20 年（1945）的戰爭中受到嚴重損害，現在的社殿則重建於昭和 41 年（1966）。這一帶在當時稱為請地村。

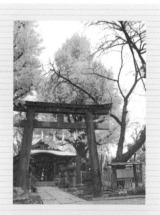

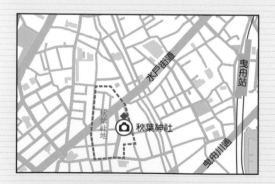

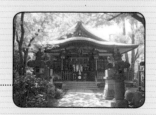

◆ **精彩亮點** | **秋葉神社本殿**
墨田區向島四丁目 9-13

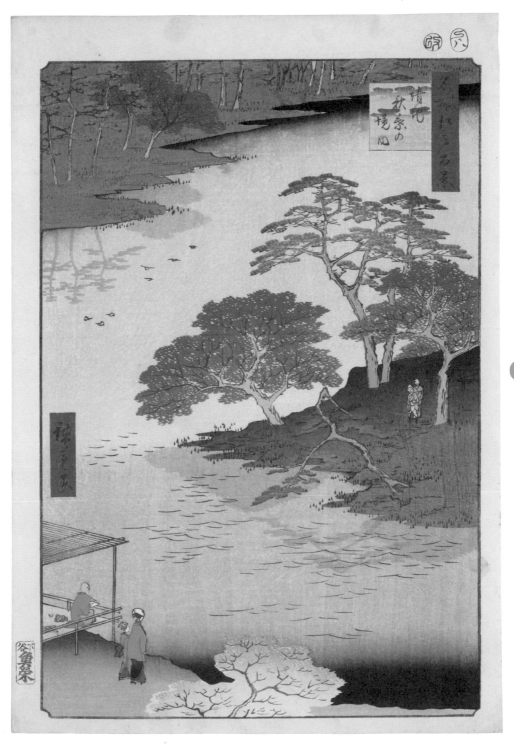

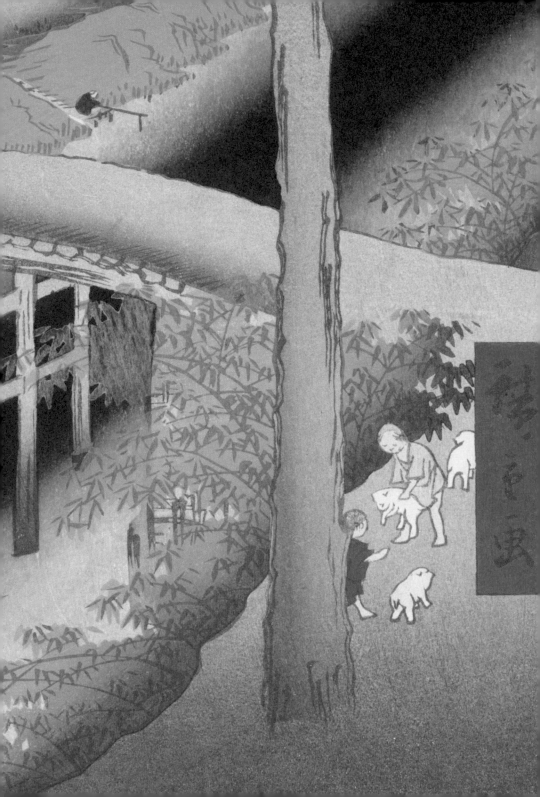

品川 大森 目黑 新宿 周邊

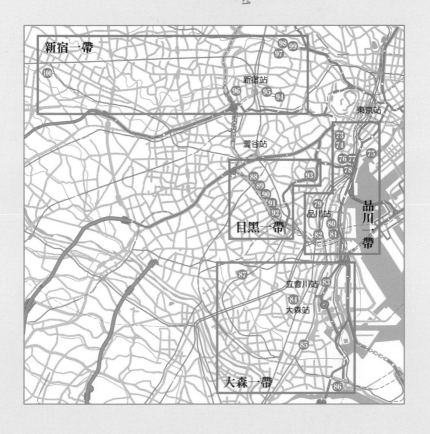

新宿一帶

100

98 99
97

新宿站

96 95 94

東京站

澀谷站

73
74
76 77
78
75

88 93
89
90
91
92

79 品川站
80
82 81

品川一帶

目黑一帶

87

立會川站 83

84
大森站

85

86

大森一帶

# 愛宕下藪小路　あたごしたやぶこうじ

▶安政 4 年 12 月（1857）

被積雪覆蓋的竹子，從畫面右側伸展而出。這片竹林屬於近江水口藩加藤家的上屋敷，其目的是用來迴避鬼門[1]的災厄，也成了一處名勝。「藪小路」的題名雖是呼應這片竹林，但實際上藪小路的位置比竹林還要往前，已經超出了畫面。圖中遠方的紅色大門是摩尼珠山寶光院真福寺的山門，愛宕權現社則位於其右側。本圖的印刷技術也很精彩，寫著〈愛宕下藪小路〉標題的色紙形以及愛宕下道上行人所穿藍色與紫色和服都應用了布目摺。此外屋頂和地面的積雪都有運用雲母摺仔細加工，空中的雪花則用凸出紋理呈現；霰狀圖案的色紙形也和雪景極其相襯。

[1] 在日本的陰陽道中認為東北方是鬼出入的方位，會招來災厄，因此需要加以封印或辟邪。

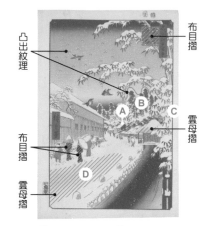

布目摺
凸出紋理
布目摺
雲母摺
雲母摺

Ⓐ 真福寺山門　Ⓑ（愛宕權現社）
Ⓒ 近江水口藩加藤家上屋敷
Ⓓ 愛宕下道

---

📷 名勝今日 │ **愛宕下通**
港區虎之門一丁目

從愛宕下通通往虎之門的金毘羅大權現（參照 P.46）的小路，稱為藪小路。愛宕權現社即現在的愛宕神社，當時真福寺的殿堂則因火災和地震燒毀，於平成 7 年（1995）重建成近代風格的真福寺愛宕東洋大樓。

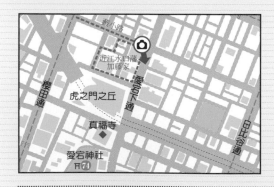

藪小路
近江水口藩
加藤家
櫻田通
虎之門之丘
真福寺
愛宕下通
日比谷通
愛宕神社 71

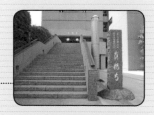

◆ 精彩亮點 │ **真福寺**
港區愛宕一丁目 3-8

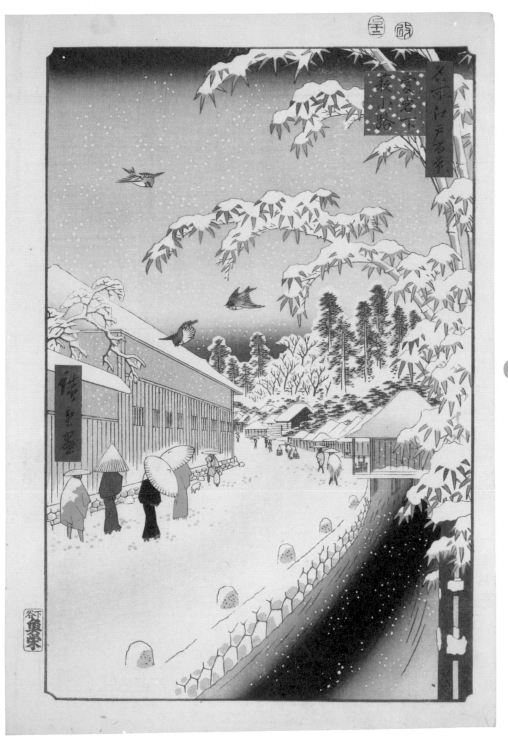

品川一帯 73 愛宕下藪小路

# 芝愛宕山

しばあたごやま

▶ 安政 4 年 8 月 ( 1857 )

愛宕山是位於江戶城南邊的台地，山頂坐落著愛宕權現社，山下則是作為其別當寺的圓福寺。從山頂可以遠眺航行於江戶灣上迴船的白帆、在高空中飛舞的風箏以及江戶市中心的街景。畫中在權現社前描繪了一位毘沙門的使者，將飾有裏白葉片和酸橙的竹簍戴在頭上當作頭盔，手裡拿著巨大的飯勺和研磨杵。這是正月三日所舉行的「強飯式」一景，毘沙門的使者會先走下石階進入圓福寺，強迫宴席上的僧侶們吃飯再回到權現社，而這裡描寫的正是儀式尾聲的情景。毘沙門使者身上的素襖[1]不但施有細緻的布目摺，杵上也運用了暈色和雲母摺技法。此外從人物的容貌來看，也有人認為這是在描寫廣重自己。

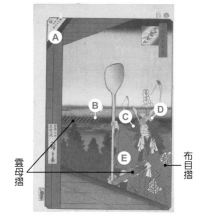

雲母摺

布目摺

Ⓐ 奉納匾額「安政四己年〇月吉日」
Ⓑ 築地本願寺
Ⓒ 強飯式的毘沙門使者
Ⓓ 竹簍、酸橙、裏白等　Ⓔ 素襖

[1] 從直垂發展而來的服裝樣式，在江戶時代成為武士的正裝。

---

📷 名勝今日 | 愛宕神社
港區愛宕一丁目

愛宕權現社如今稱為愛宕神社，位於標高 25.7 公尺的愛宕山上。據說曾有位曲垣平九郎沿著石階駕馬奔上山頂並帶著梅枝下來後獲得名聲，因此這段石階又被稱作「出世石段」（出人頭地的石階）。

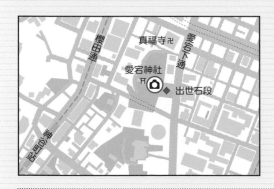

◆ 精彩亮點 | 愛宕神社 出世石段
港區愛宕一丁目 5-3

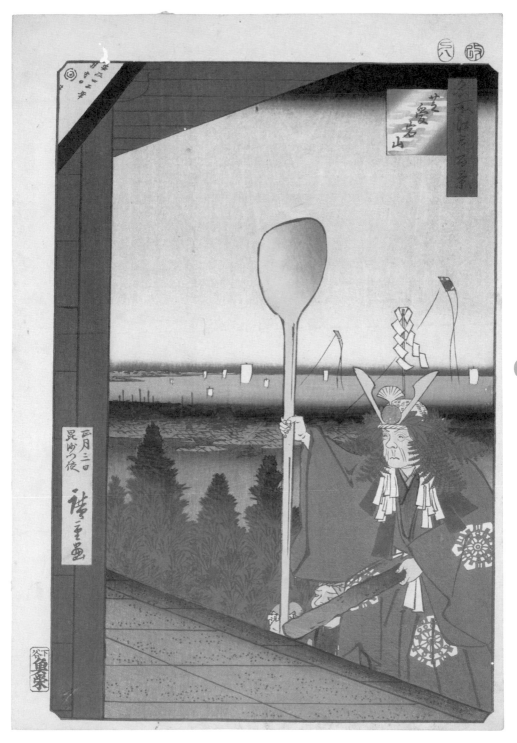

# 芝浦風景 しばうらのふうけい

▶安政 3 年 2 月（1856）

群身型渾圓可愛的紅嘴鷗正飛越海面，畫面左邊矗立著水路標誌「澪標」，供船隻航行時目測水位之用。這裡所描繪的是從濱御殿到高輪一帶稱為「芝浦」的海岸。畫面右邊松樹繁茂之處就是將軍的鷹狩場「濱御殿」。在芝浦捕撈的漁獲被稱作「芝肴」，因為十分美味而在江戶市內大受歡迎。左下角的「彫千」是彫師的名字，在後來的版本通常會被移除，不過既然能在畫中留名，可見其技術不凡。若是仔細觀察本圖的印刷，會發現中景的淺藍色水面有幾處波紋運用了雲母摺，出色地表現出搖曳的水波反射陽光的瞬間。色紙形上則使用了布目摺。

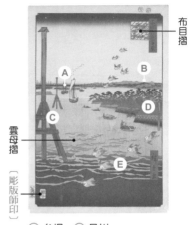

布目摺

雲母摺

〔彫版師印〕

Ⓐ 台場　Ⓑ 品川
Ⓒ 澪標　Ⓓ 濱御殿
Ⓔ 紅嘴鷗

---

📷 名勝今日 | **濱離宮恩賜庭園**
中央區浜離宮庭園一丁目

濱御殿即現今的濱離宮恩賜庭園，分為建於江戶時代的南庭和明治時代以後的北庭。園內的「潮入之池」是引自海水，因此景色會隨漲退潮而變化。現在這附近仍有許多紅嘴鷗來回飛翔，一如廣重所繪。

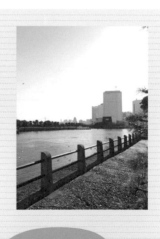

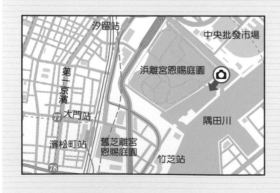

這是本系列中最早期創作的作品，彷彿影像停格般的構圖相當有趣。

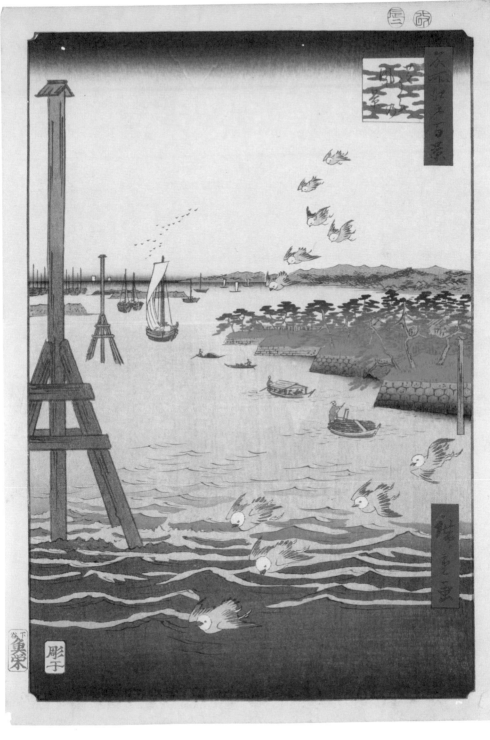

# 增上寺塔赤羽根 ぞうじょうじとうあかばね

▶安政4年正月（1857）

描繪於前景的是增上寺五重塔的上半部。增上寺是德川家的菩提寺[1]，為了封住江戶城西南方位的裏鬼門而建於芝地區，與坐落在鬼門方位的上野寬永寺皆相當興盛。此外還設置了稱為「檀林」的學問所，有許多學僧都會在此修行。流經五重塔下方的新堀川上設有一座赤羽橋，橋頭的建築為辻番所，對向則是筑後久留米藩有馬家的上屋敷。除此之外，在素槍霞[2]的另一側還可看到宅邸內的赤羽水天宮旗幟，以及比叢生的樹林還高的火見櫓。火見櫓背後的黃色隨意暈色以及宅邸屋瓦上的雲母摺，都只有初摺才看得到。

[1] 代代埋葬與祭祀祖先牌位的寺院。 　[2] 日文寫做すやり霞，是區隔畫面以表示遠近或轉換場景的橫向彩霞。

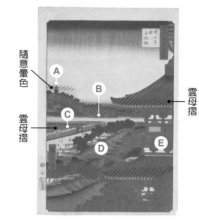

隨意暈色
雲母摺
雲母摺

Ⓐ 火見櫓　Ⓑ 水天宮旗幟
Ⓒ 筑後久留米藩有馬家上屋敷
Ⓓ 赤羽橋　Ⓔ 增上寺五重塔

---

📷 名勝今日 │ **增上寺**
港區芝公園四丁目

增上寺的五重塔已在東京大空襲時燒毀，如今本堂背後聳立著東京鐵塔。筑後久留米藩有馬家的上屋敷供奉的赤羽水天宮在後來與日本橋蠣殼町的水天宮（參照P.124）合祀，其分靈則祭祀於元神明宮。

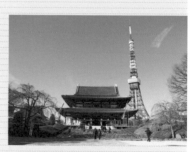

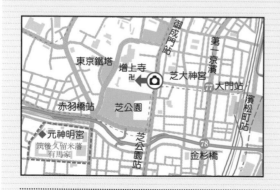

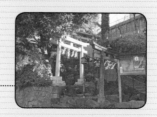

◆ **精彩亮點** │ 元神明宮（天祖神社）
港區三田一丁目4-74

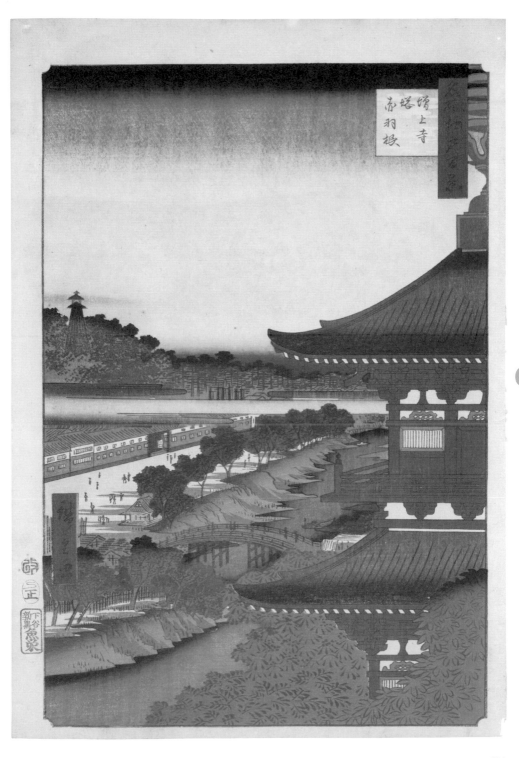

# 芝神明增上寺

しばしんめいぞうじょうじ　▶ 安政 5 年 7 月（1858）

《江戶百景餘興》

**畫**面右方可看到屋頂裝飾有千木[1]的芝神明宮社殿。正式名稱為飯倉神明宮，也稱為芝神明或日比谷神明，即現在的芝大神宮。這裡祀奉著伊勢神宮的祭神，是關東地區的伊勢信仰中心。在江戶時代，前往伊勢神宮參拜的「御蔭參」十分盛行，但因通往伊勢的路途遙遠，因此有越來越多人改以參拜坐鎮於江戶市中心的芝神明。參道上有許多熱鬧的攤位，據說在此販賣的太太餅還成了知名的伴手禮；再加上位於東海道沿途，故也有不少前來祈求旅途平安的旅人。畫面左後方則是增上寺，可以看到一群稱作「七坊主」的托缽僧正從大門出來朝著市區前進。門前路面上的雲母摺是初摺才有的加工。

[1] 在神社社殿屋頂兩端交叉突出的長木。

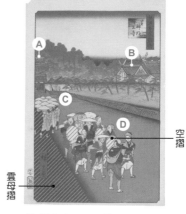

空摺

雲母摺

Ⓐ 增上寺大門　Ⓑ 芝神明宮
Ⓒ 七坊主（托缽僧）
Ⓓ 參拜的人群

---

📷 **名勝今日** | **增上寺大門**
港區大門二丁目

寺院入口一帶有許多商店林立，非常熱鬧。走進芝神明商店街不久便能抵達芝大神宮。其社殿和伊勢神宮同樣都是稱為「神明造」的樣式，作為「關東的伊勢大人」而廣受愛戴。

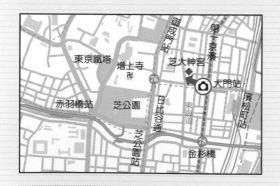

◆ **精彩亮點** | 芝大神宮
港區芝大門一丁目 12-7

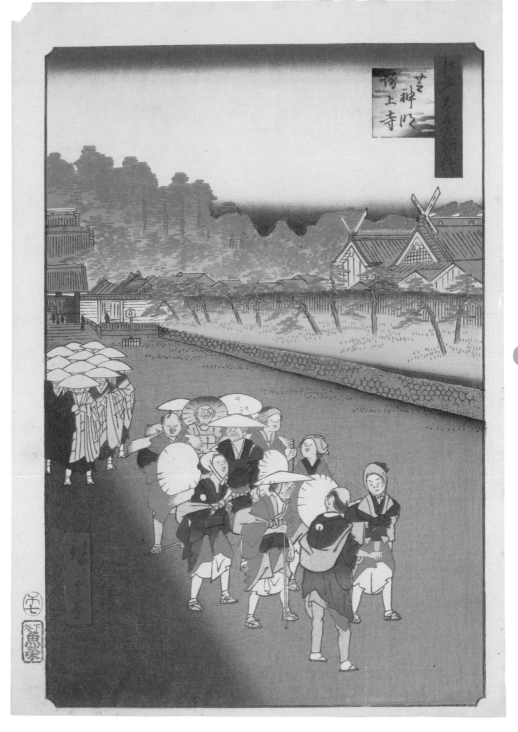

# 金杉橋芝浦

かなすぎばししばうら

▶安政 4 年 7 月（1857）

　　群日蓮宗信徒正穿越架設於新堀川（古川）
河口的金杉橋，目的是為了參加在日蓮上人
忌日的 10 月 13 日前後於池上本門寺舉行的御會
式。紅色旗子又稱為「玄題旗」，上面有井字和
橘柑圖案構成的寺紋，以及「一天四海皆歸妙法
南無妙法蓮華經」的題字。懸吊在竹竿和傘下的
則是記有講名等團體名稱的小型旗幟「まねき」，
除了寫著總本山久遠寺所在地「身延山」，還能
看到「魚榮梓」字樣，代表出版此畫的魚屋榮吉。
儘管這裡的色紙形底圖，以及左邊頂端掛有木杓
的竹竿上的旗子和一般廣為流傳的初摺版本不
同，使用了綠色而非普魯士藍（Prussian blue），
但樹木頂端可看到雲母摺，也有明顯的板目摺痕
跡，推測或許在初摺時就製作了不同版本。

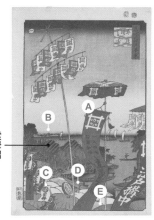

雲母摺

Ⓐ 玄題旗　Ⓑ 築地本願寺
Ⓒ「魚榮梓」（出版商魚屋榮吉）
Ⓓ 金杉橋欄杆　Ⓔ 日蓮宗信眾

---

📷 名勝今日 │ **金杉橋**
港區濱松町二丁目

從大門站沿著第一京濱道路往南，就會來到金杉橋。
此橋過去位於古川河口，因此設有許多船宿，現在也
仍是乘船遊玩的景點。此外在池上本門寺的御會式上，
每年的「萬燈練供養」（萬燈行列）都會持續舉行到
深夜。

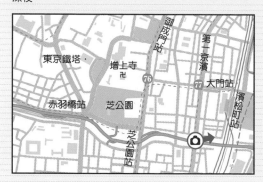

◆ **精彩亮點** │ 池上本門寺 御會式
大田區池上一丁目 1-1

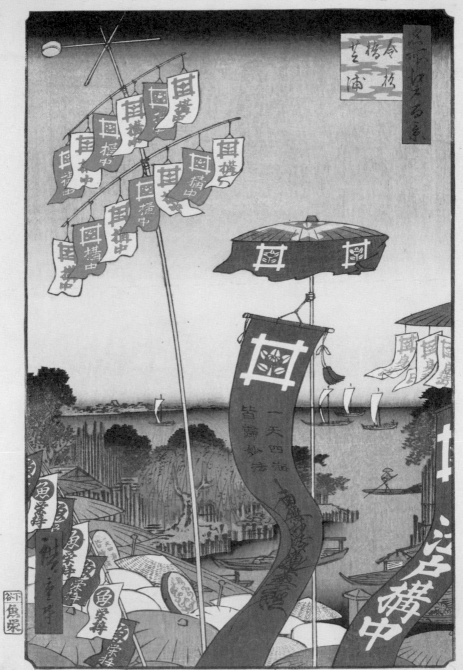

# 高輪牛町 たかなわうしまち

▶ 安政 4 年 4 月（1857）

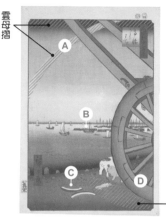

雲母摺

Ⓐ 彩虹　Ⓑ 台場
Ⓒ 西瓜皮　Ⓓ 大八車

雲母摺

這幅畫中描寫了大八車[1]旁咬著草鞋帶的可愛小狗，以及燦爛彩虹高掛空中的雨後情景。地面、彩虹、以及天空的一文字暈色上都閃耀著雲母摺的光輝，好似反射了從雲隙間透出的陽光。當初在建造增上寺安國殿時，受幕府之命搬運巨石的牛車搬運工們便是以牛町為據點，之後又因為參與拓寬江戶城護城河的作業與江戶灣填土工程而定居此地。隨手丟棄的西瓜皮可能是負責體力活的搬運工人潤喉後留下的，讓人得以一窺充滿活力的江戶日常一景。海面上可看到在嘉永 6 年（1853）隨著美國海軍將領培里率鑑來訪而急忙打造的砲台場。包括安政元年（1854）完成的御殿山下砲台場在內，台場共有好幾處。

[1] 從江戶到昭和初期用來搬運貨物的木製人力貨車。

---

📷 **名勝今日** | **高輪**
港區高輪二丁目

這是從京急電鐵總公司大樓拍攝的照片，昔日從這裡沿著海岸線到高輪大木戶附近便是牛町、車町的所在地，據說在全盛時期搬運貨物的牛隻高達 1000 頭。附近的願生寺裡則建有牛的供養塔。

◆ **精彩亮點** | **願生寺 牛供養塔**
港區高輪二丁目 16-22

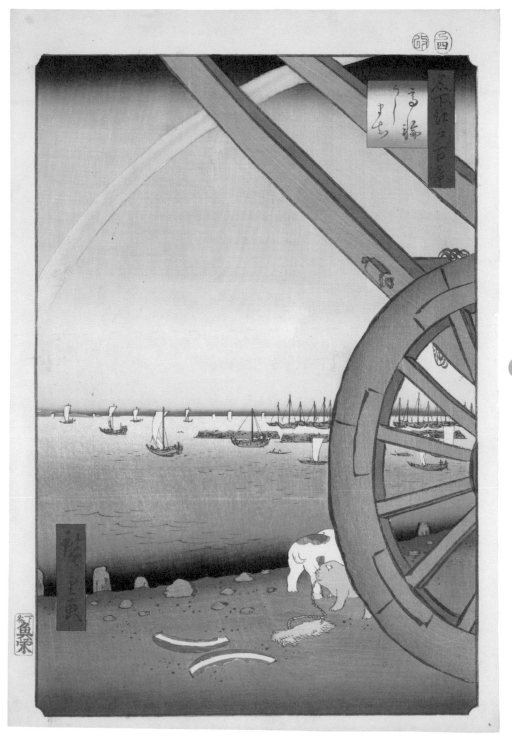

# 月之岬 つきのみさき

▶ 安政 4 年 8 月（1857）

月之岬曾是中秋賞月的最佳場所之一。雖不確定畫中妓院所在地，但這裡所呈現的應該是從品川宿到八山一帶的景觀。滿月、落雁還有收起船帆的迴船停泊的江戶灣，被描繪在敞開的紙門所形成的畫框之中，月光照耀的天空與海面之間的紫色暈色更是優美。熱鬧的宴會已經結束，酒杯和容器也被移到了走廊。紙門上映照著遊女的身影，只露出一小截和服下擺。靠窗處可以看到一名身旁放著三味線的藝伎，似乎還在招待客人。宴席廳內有著尚未收拾完的料理器皿，以及散落在行燈旁的菸草盒；在這寂靜的時刻，讓人彷彿能體會客人想再多眺望一下名月的心情。色紙形上施有布目摺，松樹和部分榻榻米則使用了雲母摺技法。

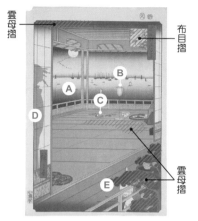

雲母摺　布目摺　雲母摺

Ⓐ 江戶灣　Ⓑ 行燈
Ⓒ 菸草盆、菸草盒
Ⓓ 遊女　Ⓔ 筷子、酒杯

---

📷 名勝今日 | **品川浦停泊處**
品川區北品川一丁目

品川宿曾有座妓院「土藏相模」，這張照片便是從其遺址後方往水岸拍攝。該幅作品有人說是從土藏相模、也有人說是從八山一帶眺望的景色。名為八山的這座山已經不復存在，只剩第一京濱道路通往舊東海道的八山橋還保有其名。

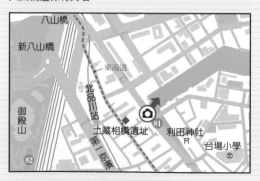

◆ 精彩亮點 | **土藏相模遺址　舊東海道**
品川區北品川一丁目 22-16

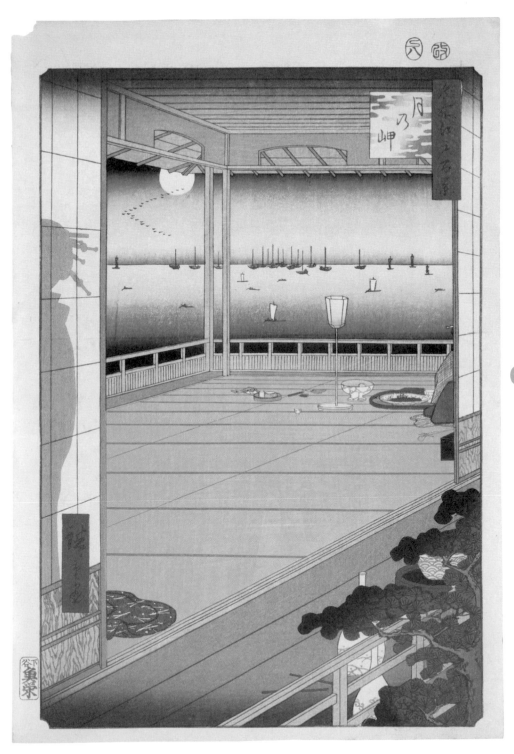

# 品川洲崎 しながわすさき

▶安政 3 年 4 月（1856）

在目黑川蜿蜒蛇行流入江戶灣的河口附近，祀奉著一座洲崎弁財天。以橋樑相連接的品川宿為江戶四宿[1]之一，相對於被稱為「北國」的吉原，這處遊賞勝地因為地處南邊而得稱「南驛」。街道上旅宿、茶屋、妓院櫛比鱗次，畫面左下角便可以看見妓院的屋頂和室內。據說江戶人正是像這樣享受著海浪拍打岸邊的水聲與妓院裡傳來的三味線音色彼此交疊的風情。畫面上的板目摺如同波紋般擴散，深藍色的拭版暈色令人印象深刻；天空中則可看到一抹隨意暈色與飛翔的鳥群。除了色紙形上的雲母摺，靠深川一側的樹林水岸、目黑川河岸以及弁天的樹叢也都運用了雲母摺，提升了整幅畫的意境。

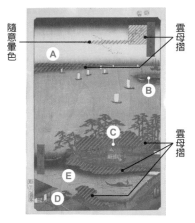

隨意暈色

雲母摺

雲母摺

Ⓐ 深川　Ⓑ 台場
Ⓒ 洲崎弁財天　Ⓓ 品川宿
Ⓔ 目黑川

---

📷 **名勝今日** | **從品川浦眺望利田神社**
品川區東品川一丁目

原先位於目黑川河口的洲崎弁財天一帶在周圍經過填海造地後稱為利田新地，因此也改名為利田神社。境內的鯨塚供養了因迷路進入品川近海而被捕獲的鯨魚。

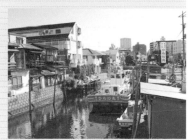

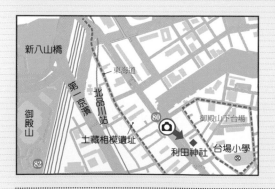

新八山橋

東海道

第一京濱

北品川站

御殿山

土藏相模遺址

御殿山下台場

利田神社

台場小學

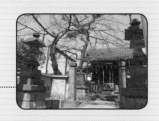

◆ **精彩亮點** | 利田神社
品川區東品川一丁目 7-17

---

[1] 江戶時代的五條主要幹道（五街道）上各自距離江戶日本橋最近的宿場（類似驛站）總稱。即品川宿、板橋宿、內藤新宿及千住宿。

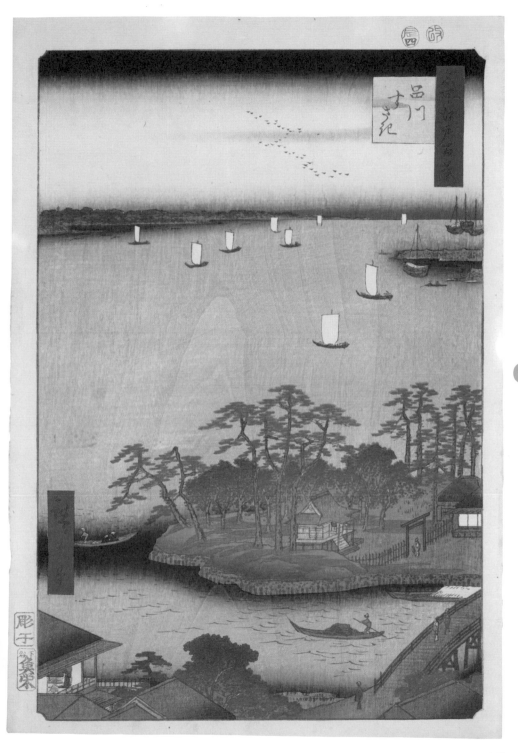

# 品川御殿山　しながわごてんやま

▶安政 3 年 4 月（1856）

御殿山據說是太田道灌[1]在建造江戶城之前的宅邸所在地，可以將江戶灣盡收眼底。而後八代將軍吉宗在此處種下移植自奈良吉野山的櫻花，於是一躍成為可眺望江戶灣美景與賞櫻的名勝。儘管這裡是個以遠眺聞名的景點，廣重卻著重於描寫從沿著海岸的東海道爬上山崖前往御殿山的人們。御殿山的這面斷崖乃是因為挖掘其土砂來築造台場所致，雖失去了以往的地貌，但也成為一處新的名勝。像是色紙形上使用了布目摺，斷崖的陰影部分也刷有暈色等等，與盛開的櫻花一同展現出纖細的加工技法。

[1] 室町時代後期的武將，以修築江戶城而聞名。

布目摺

Ⓐ 櫻花
Ⓑ 御殿山
Ⓒ 北品川

---

📷 名勝今日　**御殿山　台場築造土取遺跡**
品川區北品川四丁目

御殿山約是現今品川區北品川三丁目到四丁目一帶，一部分曾被挖掘用來建造砲台場，以戒備黑船來訪。御殿山下台場遺址便是這些砲台場之一，台場小學的腹地也保留了當時砲台場的形狀。

◆ **精彩亮點**　御殿山下台場遺址
品川區東品川一丁目 8-30

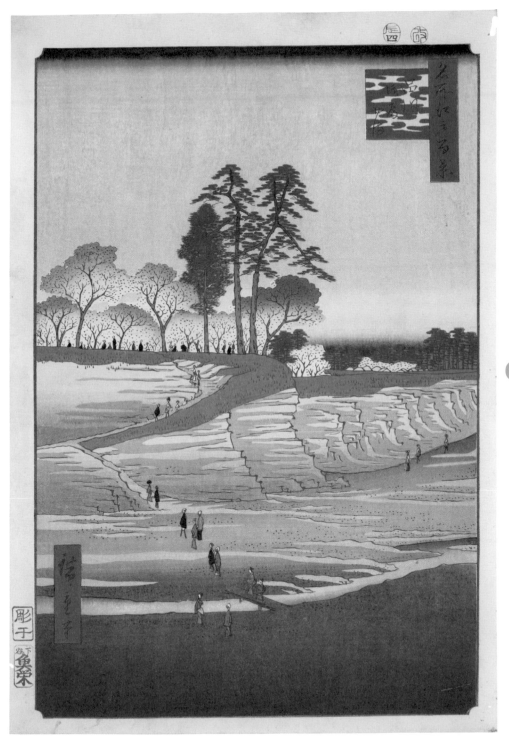

# 南品川鮫洲海岸

みなみしながわさめずかいがん

▶ 安政 4 年 2 月（1857）

從南品川到鮫洲、大森一帶的海岸曾是可遠眺筑波山的風景勝地。沿著海岸邊可以看到海中立著稱為「海苔濱」的粗朵[1]，這裡盛行採收附著其上的海苔。雖然說起江戶的海苔多半會先想到淺草海苔，但其實大部分都是在這裡收穫後才拿到淺草販賣。海面的藍和施有雲母摺的綠色海苔濱，以及從畫面右側像是畫出弧線一般延伸到前景形成 S 形的拭版暈色，都為整幅畫營造出宜人的律動感。東海道沿著海岸而過，搖曳著兩隻白帆的附近一帶便是品川宿。一路朝筑波山延伸的海岸線可以說是這張作品的精彩之處。筑波山四周的雲朵以凸出紋理呈現，色紙形上則使用了布目摺。

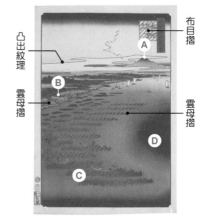

凸出紋理
雲母摺
布目摺
雲母摺

Ⓐ 筑波山　Ⓑ 鮫洲海岸
Ⓒ 海苔粗朵　Ⓓ 江戶灣

---

📷 **名勝今日** | **勝島運河**
品川區東大井二丁目

照片攝於勝島運河的水岸。大井競馬場所在的勝島原本為勝島運河所分隔，不過現在有部分運河已化為品川區民公園並連接陸地。這一帶曾是土佐藩的鮫洲抱屋敷[2]所在地，黑船來航之際建造了砲台，該砲台已於近年復原。

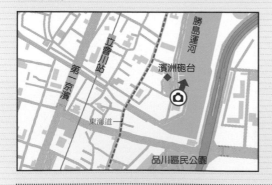

勝島運河
立會川站
第一京濱
濱洲砲台
東海道
品川區民公園

◆ **精彩亮點** | 浜洲砲台（復原）
品川區東大井二丁目 26

---

[1] 砍伐下來的細長木枝，除了搭建海苔濱也會用來建造堤防或燒柴。

[2] 大名在江戶郊外自行購入民間土地建造的房屋。

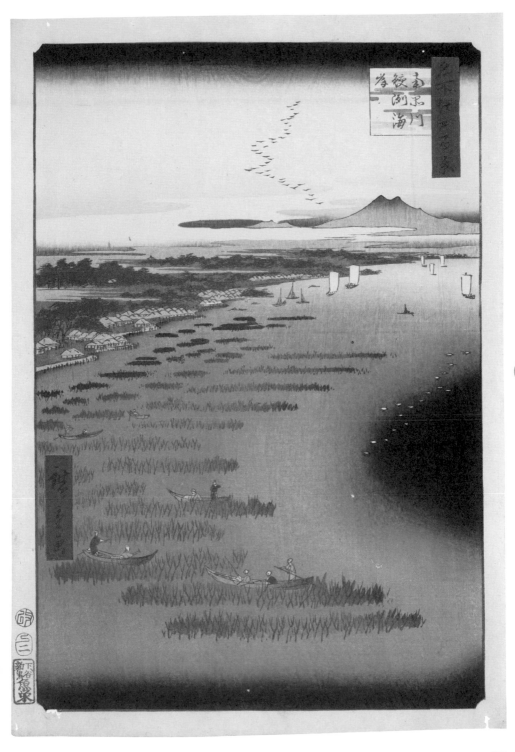

# 八景坂鎧掛松

はっけいざかよろいがけのまつ

▶ 安政 3 年 5 月（1856）

鎧掛松位於八景坂坡頂的神明社境內，據說源義家在前往奧州征討之際曾將鎧甲掛在這棵松樹上。《繪本江戶土產》中提到此樹有「六、七丈長」，是高達 20 多公尺的大樹。八景坂原名藥研[1]坂，坡度相當陡峭，因為受到雨水不斷向下沖刷而得名。到後來「藥研（yagen）」漸漸被讀成「yakei」，並套上了「八景」的漢字取而代之。由此高處眺望的景色絕佳，最遠可看到房總半島。除此之外還能望見來往於品川宿和種有成排松樹沿著海岸線延伸的東海道上的行人身影，同時將大森一帶悠閒遼闊的田園風景盡收眼底。在松樹背後有一抹黃色的隨意暈色，而品川宿海邊、東海道沿路以及松樹根部則皆以雲母摺加工。

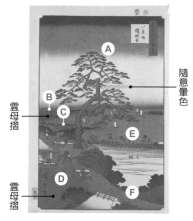

隨意暈色

雲母摺

雲母摺

ⓐ 鎧掛松　ⓑ 房總半島
ⓒ 品川宿　ⓓ 神明社境內
ⓔ 東海道兩旁的松樹　ⓕ 八景坂

[1] 一種研磨藥材的器具，外觀呈現舟型，中間有如山谷般的深槽。

---

## 📷 名勝今日 ｜ 八景坂
大田區山王二丁目

一走出 JR 大森站西口，隔著馬路就是神明社，現在稱為天祖神社。通往神社的陡梯途中坐落著歌詠這一帶風光明媚的八景碑和句碑。爬上坡後就會看到社殿，一旁供奉著松樹剩下的樹椿。

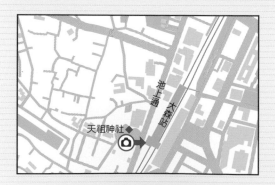

◆ 精彩亮點 ｜ 天祖神社
大田區山王二丁目 8-2

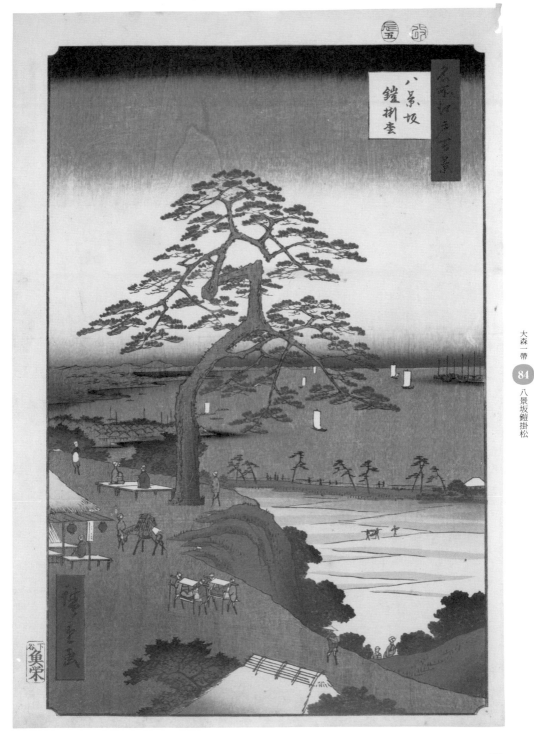

# 蒲田梅園 かまたのばいえん

▶ 安政 4 年 2 月（1857）

在平穩的春日時節，梅花正含苞待放。受到梅花芬芳吸引前來造訪梅園的遊客所乘坐的駕籠[1]在這裡被畫得相當巨大。這座位在東海道沿途的梅園設有林泉和茶屋以招攬賞花遊客，和龜戶的梅屋敷同樣是廣受歡迎的名勝景點。梅園的主人山本久三郎是一位賣藥的商人，他販售的「和中散」專治食物中毒和中暑，成為往返東海道的旅客不可或缺的常備藥。畫中乘坐駕籠的客人，會不會也是在旅途中順道參訪梅園呢？像這樣激發觀者的想像力，讓人有彷彿被拉進了畫中世界的感覺。梅樹的根部附近施有雲母摺，營造出春光灑落梅林的效果。

[1] 類似轎子。

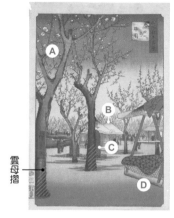

雲母摺

Ⓐ 梅樹　Ⓑ 涼亭
Ⓒ 石碑　Ⓓ 山駕籠

---

📷 名勝今日　**聖蹟蒲田梅屋敷公園**
大田區蒲田三丁目 25-6

快要抵達京濱急行線上的梅屋敷站時，可從車窗望見此公園。這裡也是明治天皇曾多次親訪的名園，目前在公園內仍留有麥住亭梅久（即山本久三郎）的句碑。

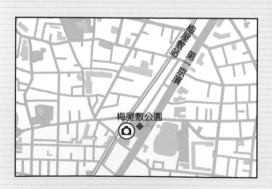

梅屋敷公園

◆ 精彩亮點　山本久三郎的句碑（聖蹟蒲田梅屋敷公園內）
大田區蒲田三丁目 25-6

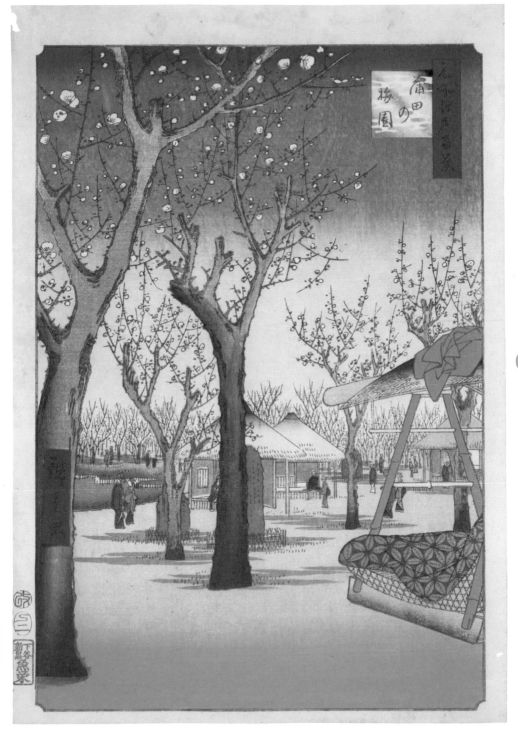

# 羽田渡口弁天神社

はねだのわたしべんてんのやしろ

▶ 安政 5 年 8 月（1858）

**畫** 面上描繪了一位肌肉結實、體毛茂盛的船
伕，而且還因為沒有畫出長相，所以無從得
知究竟英俊與否……這可以說是廣重特有的大膽
表現手法。羽田渡口連結了多摩川河口的羽田村
與川崎的大師河原，被用來載運前往川崎大師的
參拜客以及生活物資。羽田弁財天位於扇之濱的
要島，別名要島弁財天，人們視之與江之島弁財
天互為一體，參拜者因而絡繹不絕。神社前方可
以看到投網的漁船，近海處則有一座常夜燈。船
伕穿在身上只露出一小部分的藍染和服使用了布
目摺，而且越是仔細觀看這件作品，就越能感受
到彷彿和頭戴斗笠的旅人坐在同一艘渡船上的臨
場感。

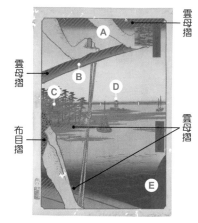

雲母摺

雲母摺

布目摺

雲母摺

Ⓐ 船伕　Ⓑ 船槳
Ⓒ 羽田弁財天　Ⓓ 常夜燈
Ⓔ 旅客的斗笠

---

📷 **名勝今日** | **從弁天橋眺望多摩川河口**
大田區羽田六丁目

照片是從弁天橋上望向多摩川河口。左手邊為羽田機
場，佇立著穴守稻荷的大鳥居；對岸則是川崎的工業
地區。羽田弁財天隨著機場建設搬遷至現址，並改名
為玉川弁財天。若從該處往大師橋方向走，在橋的不
遠處便可以看到羽田渡口遺址碑。

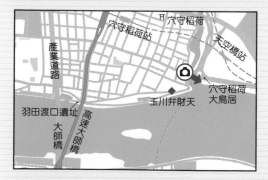

穴守稻荷

穴守稻荷站

產業道路

天空橋站

玉川弁財天

穴守稻荷
大鳥居

羽田渡口遺址

大師橋

高速大師橋

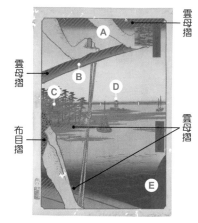

◆ **精彩亮點** | **玉川弁財天**
大田區羽田六丁目 13-8

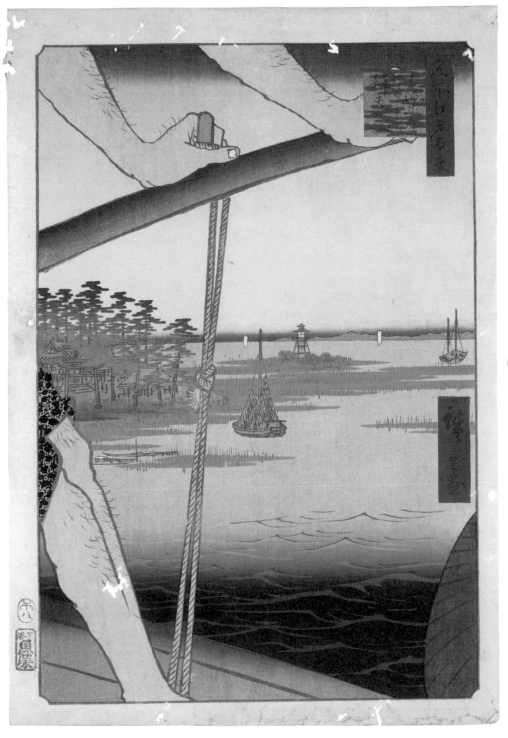

# 千束池袈裟懸松

せんぞくのいけけさがけのまつ

▶ 安政 3 年 2 月（1856）

關於千束池的由來，相傳日蓮上人曾在此清洗腳部，因此便根據這個傳說以日文發音相同於「洗足」的「千束」為名，而當時脫下的袈裟據說就掛在本圖中右側描繪的「袈裟懸松」上。松樹四周以柵欄圍起，還能看到遊客的身影，想必是個很受歡迎的景點。畫面前方的道路據說是日蓮上人也曾行經的中原街道，路上人來人往，可見乘著馬匹或駕籠、以及徒步前行的旅人。沿途的茶屋坐著正在小憩的女性客人。街道中央靠左的一抹隨意暈色是初摺才有的表現，並施有雲母摺。此外松樹生長的岸邊與松葉上也都使用了雲母摺，呈現出富含水氣的地面和潤澤的綠葉。

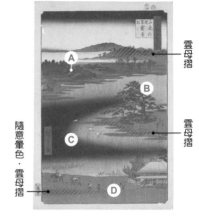

雲母摺

雲母摺

隨意暈色・雲母摺

Ⓐ 宇佐八幡宮（千束八幡神社）
Ⓑ 袈裟懸松
Ⓒ 千束池　Ⓓ 中原街道

---

📷 名勝今日 ｜ 洗足池
大田區南千束二丁目

千束池現在寫成洗足池，為一座水量充沛的湧水池，包含池水在內的周圍現在被規劃成洗足池公園，也是春天知名的賞櫻勝地。公園內有勝海舟夫妻之墓，掛袈裟的松樹則位在建於池邊的妙福寺內，如今的松樹為第三代。

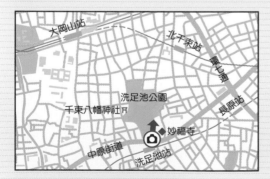

大岡山站
北千束站
環七通
洗足池公園
千束八幡神社
長原站
妙福寺
中原街道
洗足池站

◆ 精彩亮點 ｜ 妙福寺
大田區南千束二丁目 2-7

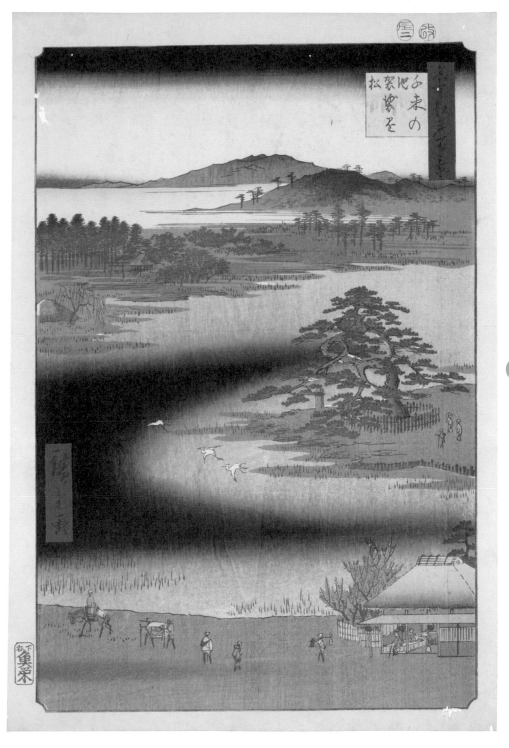

# 目黑元不二 [1] めぐろもとふじ

▶安政 4 年 4 月（1857）

在江戶時代後期，富士信仰非常盛行，常會組織稱為「講」的信眾團體登上富士山敬拜。當時富士講的數量之多被稱為「江戶八百八講」，同時為了那些無法實際前往富士山參拜的人，在各處都築有富士塚作為替代。圖中的富士塚為文化 9 年（1812）建於上目黑村，高約四丈（12 公尺左右），從這處高地望見的富士山姿態更是多了一分雄偉。樹形優美的一本松亦是此塚特色，茶屋擺設於樹下的床几上有許多人正稍作歇息、享受著遠眺的美景。富士山聳立於廣闊的天空之下，優美的板目摺和幾抹色彩斑斕的隨意暈色是初摺的亮眼之處。

[1] 日文中的「不二」與「富士」同音。

隨意暈色

Ⓐ 富士山　Ⓑ 一本松
Ⓒ 富士塚　Ⓓ 床几

---

📷 **名勝今日** | **目黑元富士遺址**
目黑區上目黑一丁目

走上代官山派出所旁的坡道，可看到一尊地藏，其底座同時也是一座路標，刻著「右大山道」和「左祐天寺道」。再往其背後的下坡走幾步路便會來到目黑元富士遺址，現在仍然可以從建築物的縫隙之間窺見富士山的身影。

◆ **精彩亮點** | 地藏　路標
澀谷區猿樂町 30

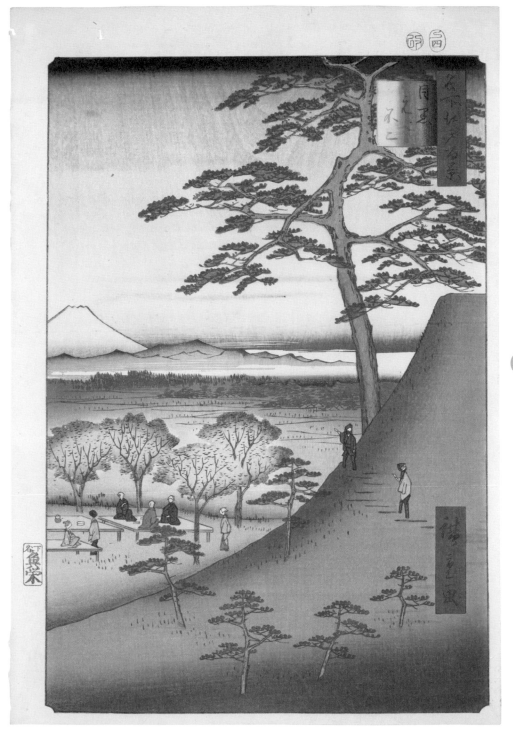

# 目黑新富士

めぐろしんふじ

▶安政 4 年 4 月（1857）

位於鎗之崎的這座富士塚，是在文政 2 年（1819）由曾前往蝦夷地[1]等北方進行調查探險的知名幕臣近藤重藏所築。由於附近已經坐落著〈目黑元不二〉 ⑧，因此稱之為「新富士」。除了有模擬富士登山道修築的「九十九折道」，在半山腰也安置了烏帽子岩和祠堂；這塊岩石相傳是集富士講信徒崇敬於一身的身祿行者前往富士山進行斷食修行並入定之處。從富士塚的山腰到山頂部分的雲母摺也十分美麗。三田用水岸邊的櫻花一齊綻放，旁邊的掛茶屋亦是遊客如織。而在春霞迤邐的平原盡頭，可以看到山頂還留有殘雪的美麗富士從丹澤山脈身後脫穎而出。

[1] 泛指今天的北海道、千島群島及庫頁島等地。　[2] 又稱食行身祿，本名伊藤伊兵衛。作為富士講的精神領袖受到信徒推崇。

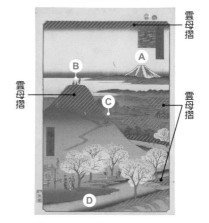

雲母摺

雲母摺

雲母摺

Ⓐ 富士山　Ⓑ 富士塚
Ⓒ 烏帽子岩、祠堂　Ⓓ 三田用水

---

📷 **名勝今日** | **目黑新富士遺址**
目黑區中目黑二丁目 1（別所坂兒童遊園）

從位在連結目黑與麻布的別所坂坡道途中的新富士遺址向遠方眺望，可隱約看到被大樓擋住的富士山稜線，公園一角也還留有曾置於新富士山腰的石碑。繼續爬上別所坂通往麻布的道路，沿途便會經過相傳能夠祛除惡病的馬頭觀世音。

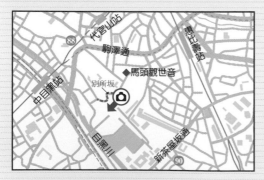

◆ **精彩亮點** | **馬頭觀世音**
澀谷區惠比壽南三丁目 9-7

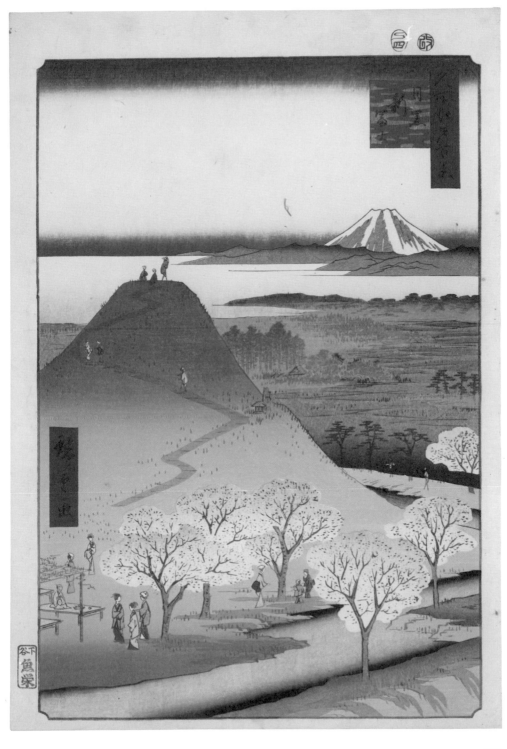

目黒一帯

89

目黒新富士

# 目黑爺爺茶屋　めぐろじじがちゃや

▶安政 4 年 4 月（1857）

爺爺茶屋就位在從新富士通往千代池的路上。據說三代將軍家光在前往鷹狩途中曾在彥四郎經營的這間茶屋稍作休息，當時彥四郎的熱情款待與率直的態度讓將軍放鬆地稱他為「爺爺」，茶屋也因此得名。這一帶本為將軍專用的狩獵場，十一代將軍家齊也在造訪此處時受到彥四郎後代子孫的款待。來到這裡的人們不外乎是一邊享用著糯米丸子和田樂燒，一邊欣賞眼前的富士山和悠閒的田園風景。丹澤山脈下迤邐的彩霞以紅色暈色呈現，靠近富士山麓處則轉為淺紫暈色，為初摺特有的細膩表現。

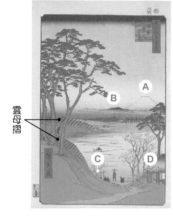

雲母摺

Ⓐ 富士山　Ⓑ 丹澤山脈
Ⓒ 掛茶屋　Ⓓ 爺爺茶屋

---

📷 **名勝今日** | **茶屋坂**
目黑區三田二丁目

茶屋坂沿途如今已不具當時的樣貌，這張照片是從茶屋坂的路標所在之處朝西側望去的景色。昔日的茶屋場就位在現今「茶屋坂」公車站牌附近。說起目黑就想到秋刀魚，而落語的知名段子《目黑的秋刀魚》據說就是以爺爺茶屋為故事背景。

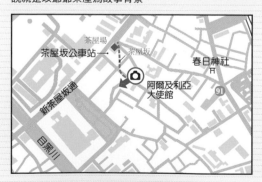

◆ **精彩亮點** | **茶屋場附近（爺爺茶屋）**
目黑區三田二丁目

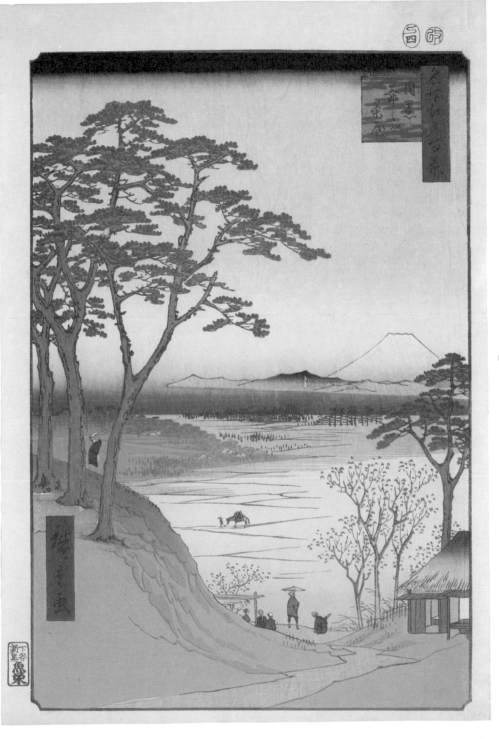

# 目黑千代池 <span>めぐろちよがいけ</span>

▶安政 3 年 7 月（1856）

千代池位於肥前島原藩松平主殿頭用地內，範圍遍及三田、上大崎、中目黑及下目黑等區域。這裡似乎允許庶民出入，有櫻花盛開和瀑布流下的水邊成了休憩放鬆的場所，畫面上看似母女的兩人並肩而立的身影也十分和睦。這座池塘相傳是南北朝時代的武將新田義興的戀人千代在得知其死訊後投身池中，所以才稱之為千代池。一旦知曉了這段悲傷的故事，就讓人不禁覺得畫中的母親或許正在向孩子說起這番典故。色紙形以朱色為底，使用了正面摺印上雲形圖案；層層落下的瀑布與水岸邊較深的綠色部分則施有雲母摺。水面上除了柔和的樹木倒影，還映照出薄紅色的櫻花，這些都是初摺的巧妙之處。

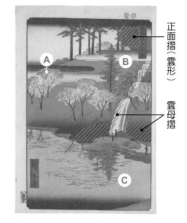

正面摺（雲形）

雲母摺

Ⓐ 櫻樹
Ⓑ 肥前島原藩松平主殿頭私有地
Ⓒ 千代池

---

 名勝今日　**千代崎**
目黑區三田二丁目　（三田公園）

三田公園所在的台地被稱為千代崎，昔日曾是肥前島原藩松平主殿頭的所有地。西能瞻仰富士、東可遠眺品川海濱的景觀被譽為絕景。過去千代池的所在地大約相當於現今目黑合同廳舍的用地內。

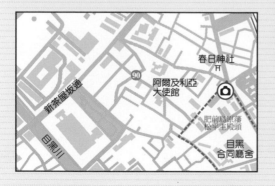

春日神社
90
阿爾及利亞
大使館
肥前島原藩
松平主殿頭
新茶屋坂通
目黑川
目黑
合同廳舍

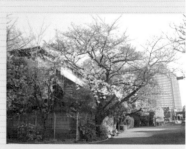

江戶百景系列據說
有時會出現很像廣重的人物，
雖然這一幅裡面沒有啦。

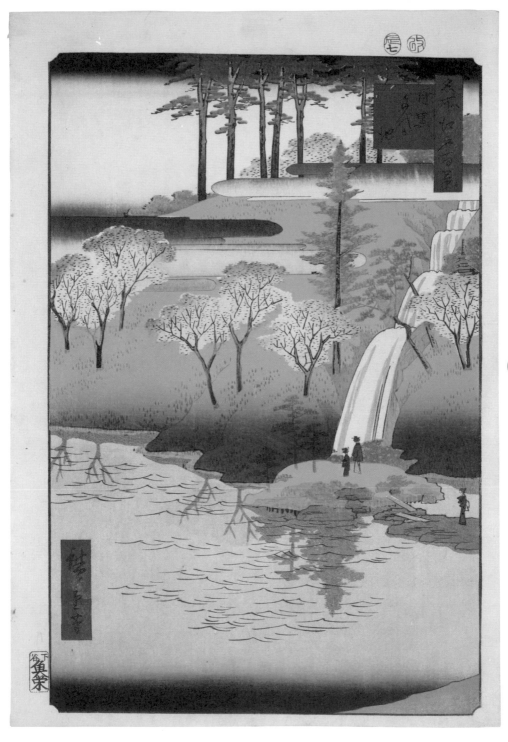

# 目黑太鼓橋夕日之岡 めぐろたいこばしゆうひのおか

▶ 安政 4 年 4 月（1857）

太鼓橋是目黑川上的石橋，因外觀形似太鼓鼓身而得名。延伸自行人坂的這條路其實也是通往目黑不動尊的參拜路徑，在雪中前行的人們可能正急著從不動尊踏上歸途。爬上行人坂便會來到大圓寺，這裡建有八百屋阿七[1]的戀人庄之助（吉三）的墓。庄之助出家後改名西運，住進了大圓寺旁的明王院，並參與行人坂的修築。大圓寺和明王院這一帶是被稱作「夕日之岡」的丘陵地，為知名的賞楓和賞櫻勝地，不過廣重卻描繪了此地寧靜的雪景。橋畔露出的屋頂想必是以汁粉餅（年糕紅豆湯）聞名的正月屋。畫中各處都施有雲母摺，呈現出漫天飄雪的銀色光輝。

雲母摺

雲母摺

Ⓐ 夕日之岡　Ⓑ 通往行人坂
Ⓒ 太鼓橋　Ⓓ 目黑川
Ⓔ 正月屋

---

📷 名勝今日 | **太鼓橋**
目黑區下目黑二丁目

從太鼓橋的橋頭望向行人坂，昔日明王院所在的東京雅敘園有一座「阿七之井」，相傳是庄之助為了幫死去的阿七祈福以冷水淨身之處。附近的目黑不動尊從江戶時代就是眾所周知的名勝，一旁還有從大島遷移而來的五百羅漢寺。

◆ **精彩亮點** | **目黑不動尊（瀧泉寺）**
目黑區下目黑三丁目 20-26

---

[1] 因一心想著和戀人見面而縱火，最後遭到處刑的八百屋（蔬菜店）女兒。由於井原西鶴的《好色五人女》及許多歌舞伎劇目均有以此為題材創作，而廣為眾人所知。

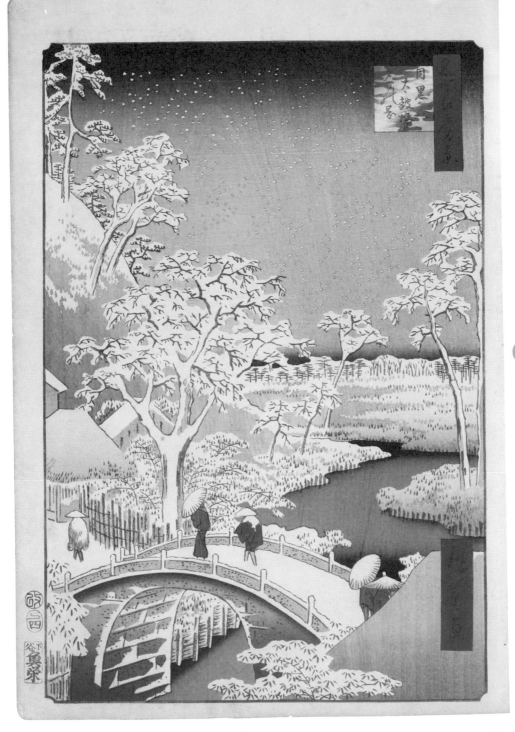

# 廣尾古川 <span>ひろおふるかわ</span>

▶安政 3 年 7 月（1856）

古川在上游河段稱為澀谷川，到了下游則稱作新堀川，沿途會先流經增上寺，最後在金杉橋附近注入江戶灣。在廣尾一帶稱之為古川，周圍一片廣大的原野成了當時的知名景點，可以在此享受隨著四季變換的花開蟲鳴。畫面左後方的台地為白金台，隔著古川位於右側前景的台地則是麻布；這裡所描繪的四之橋由於附近就是常陸土浦藩土屋家的下屋敷，因此也會取其官職名稱喚作「相模殿橋」。橋頭的兩層樓餐館是又有「狐鰻」之稱的知名蒲燒鰻專賣店「尾張屋」，客人總是絡繹不絕。色紙形上運用了布目摺，丘陵的曲線、河岸、屋頂及樹木頂端則都以雲母摺加工。

雲母摺
布目摺
雲母摺

Ⓐ 白金台
Ⓑ 蒲燒鰻專賣店「尾張屋」
Ⓒ 四之橋（相模殿橋）
Ⓓ 古川　Ⓔ 麻布

---

📷 名勝今日 | **四之橋**
港區南麻布三丁目

在位於畫中四之橋橋頭的鰻魚屋開店以前，這裡原本是一間賣汁粉（紅豆湯）的小店。因為傳說連狐狸都會不時幻化成人形前來品嚐，因此又被稱作「狐汁粉」而大獲好評，生意十分興隆。起初這附近還有幕府用來栽培藥草的御藥園，後來搬遷至小石川。

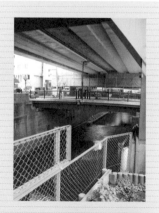

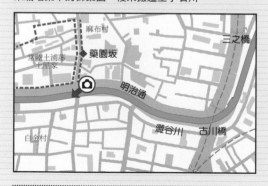

麻布村

三之橋
常陸土浦藩土屋家
藥園坂
明治通
白金村
澀谷川　古川橋

◆ 精彩亮點 | **藥園坂**
港區南麻布三丁目

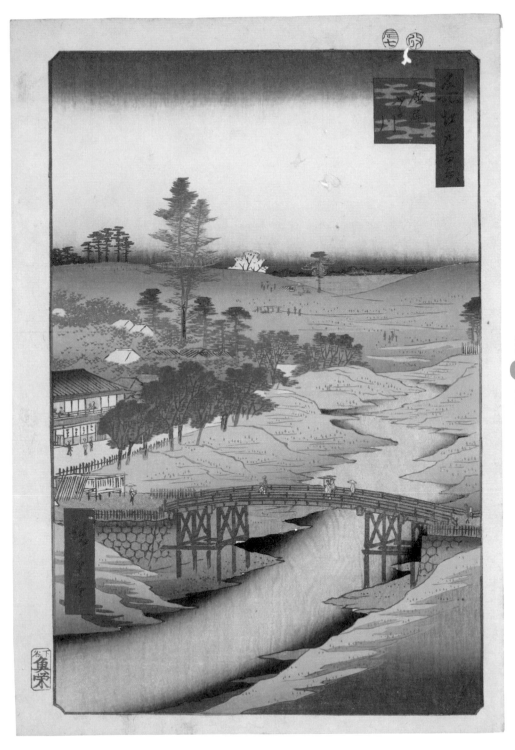

# 四之谷內藤新宿

よつやないとうしんじゅく

▶ 安政 4 年 11 月（1857）

此構圖是從馬的後腳窺看內藤新宿，呈現出甲州街道的宿場內旅人與物資往來頻繁的盛況。由於這一帶原本是信濃高遠藩內藤家的所有地，成了內藤新宿一名的由來。安永 4 年（1775）發行的《甲驛新話》便是以鄉下方言描述兩位客人前往新宿遊玩的始末，道出了此地的繁華。該部通俗小說的作者大田南畝在創作時使用了「馬糞中咲菖蒲」這個筆名，而畫面上描寫的馬糞似乎也正好呼應這本著作中充滿趣味的情節。店鋪門口及前景的路面上均運用了雲母摺以及細膩的暈色，這些都是初摺的特徵。

雲母摺

雲母摺

Ⓐ 內藤新宿　Ⓑ 旅宿
Ⓒ 甲州街道　Ⓓ 馬糞

---

📷 **名勝今日** | **新宿一丁目**
新宿區新宿一丁目（舊甲州街道）

四谷大木戶遺址的位置相當於現在的四谷四丁目路口附近，從這裡到新宿三丁目路口的新宿通路段和舊時的甲州街道正好重疊。道路左手邊為新宿御苑，除了設有內藤新宿開設三百年紀念碑，也種植了和內藤家有淵源的高遠小彼岸櫻。

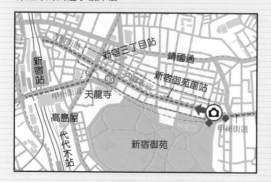

◆ **精彩亮點** | 右：四谷大木戶遺址碑　新宿區四谷四丁目
左：高遠小彼岸櫻　新宿區內藤町

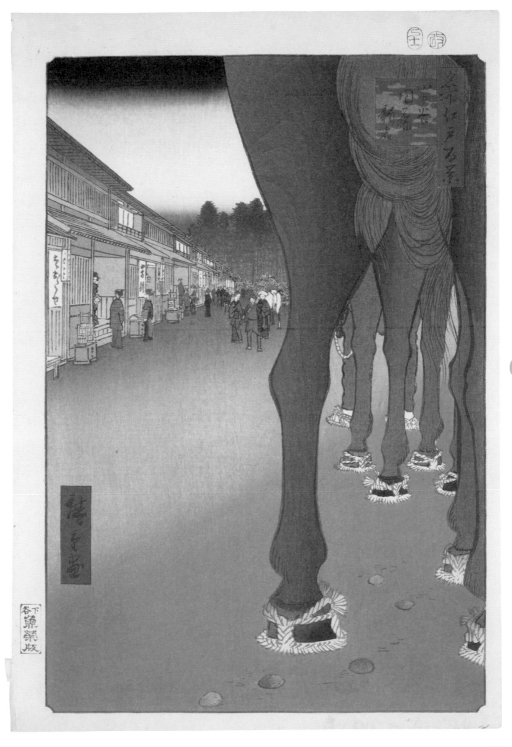

# 玉川堤之花

たまがわづつみのはな

▶安政 3 年 2 月（1856）

作為江戶飲用水源的玉川上水會一路延伸至四谷大木戶[1]，本圖正描寫了這一帶春日爛漫的景色。雖說是位於內藤新宿的宿場後方，但如此壯觀的櫻花大道為何在《江戶名所圖會》等作品中卻都沒有介紹？根據《藤岡屋日記》在安政 3 年（1856）的記載，當時有宿場居民在內藤新宿的河堤邊直接種植成年的櫻樹，還假冒成是官方指定的御用木。得知此事的御林奉行於是在 3 月下令全數撤除，到了 4 月便已不見蹤跡。看來廣重所描繪的應該就是這批櫻樹了。根據水渠的流向，畫面右邊是天龍寺的門前，左邊則靠近火消役渡邊圖書助的下屋敷附近。彷彿象徵了玉川上水清澈水流的藍色拭版暈色，以及櫻花樹幹和水岸邊加上的雲母摺都十分優美。

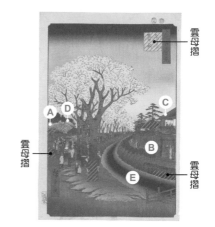

雲母摺

雲母摺

雲母摺

Ⓐ 火消役渡邊圖書助下屋敷
Ⓑ 天龍寺門前　Ⓒ 旅宿
Ⓓ 內藤新宿　Ⓔ 玉川上水

---

📷 **名勝今日**　│　**眺望新宿御苑**
新宿區新宿三丁目

這是從世界堂大樓望向新宿御苑的景色。沿著御苑一側整建的玉川上水・內藤新宿分水散步道讓都會區得到不少滋潤。為了更貼近作品的構圖，因此特地選擇從這裡拍攝。在江戶時代，天龍寺的門前曾有許多旅宿和茶屋。

◆ **精彩亮點**　│　**天龍寺**
新宿區新宿四丁目 3-19

---

[1] 大木戶是設置於街道上位於江戶邊境的簡易關卡，負責管理進出江戶的行人與物資。

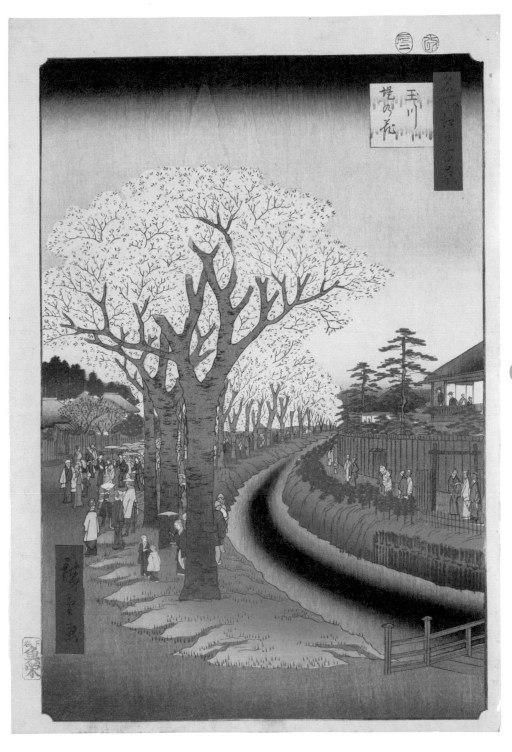

# 角筈熊野十二社俗稱十二所

つのはずくまのじゅうにしゃぞくしょうじゅうにそう　▶ 安政 3 年 7 月（1856）

角筈地處內藤新宿西邊，是夾在甲州街道與青梅街道之間的廣闊田野，由熊野十二所權現鎮守此地。一開始只供奉了熊野五所王子之一的「若王子」，但隨著勸請了此神、以中野為據點的鈴木氏事業有成，得人敬稱為「中野長者[1]」，便將三所權現、四所明神、五所王子全部勸請至此，成為十二所權現社。境內造有人工水池和瀑布，嘉永 4 年（1851）更建造了高約 2 公尺的「十二社碑」。上頭的碑文是由中野寶仙寺的負笈道人所寫，著有《江戶繁昌記》的寺門靜軒也在末尾貢獻了一首漢文詩。碑文大意描述這裡雖是位於江戶西郊的寂寥之地，但四季變換美不勝收，適合韻士[2]來訪，字裡行間還傳達了佛教觀念。畫面上位於池畔松樹下的應該就是這座石碑吧！

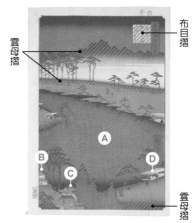

布目摺

雲母摺

Ⓐ

Ⓑ Ⓒ Ⓓ

雲母摺

Ⓐ 弁天池　Ⓑ 餐館
Ⓒ 熊野十二社　Ⓓ 掛茶屋

---

📷 名勝今日 | **十二社熊野神社**
新宿區西新宿二丁目

熊野十二所權現社現稱十二社熊野神社，原本占地甚廣，但池塘和瀑布在建設淀橋淨水場時消失。如今其原址所在的新宿中央公園仍可看到利用淨水場遺跡打造的瀑布。

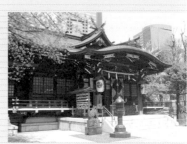

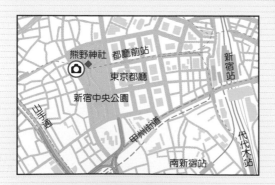

熊野神社　都廳前站
東京都廳
新宿中央公園
山手通
甲州街道
新宿站
代代木站
南新宿站

◆ 精彩亮點 | **十二社碑（十二社熊野神社境內）**
新宿區西新宿二丁目 11-2

---

[1] 長者即富豪之意。　[2] 指文人雅士。

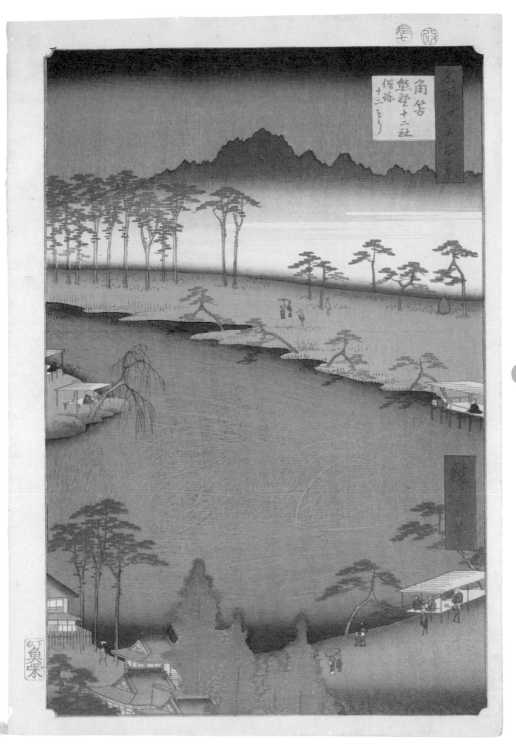

# 高田馬場 <small>たかだのばば</small>

▶安政 4 年 2 月（1857）

巨大白色箭靶十分引人注目的這張作品描寫了位於高田的弓馬訓練所，該訓練所建於寬永 13 年（1636），也會固定舉行由將軍主持的流鏑馬神事，藉此祈求國泰民安。圖上可以在右側遠處看到拉弓的武士，和兩個正在中央練習馬術的微小身影。強調遠近感的大膽構圖讓人目不轉睛，而此作更是本系列中特別注重印刷的一幅。箭靶上的雲母摺、布目摺以及松樹樹幹上的雲母摺，或許是為了表現剛下過雨的情景；至於畫面中央的富士山則使用了不以墨線畫出輪廓只靠色版呈現的「無線摺」技法，並在山腳處以雲母摺加工，相當講究。色紙形上也能看到雲母摺和布目摺的痕跡。

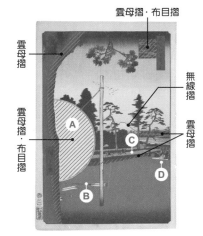

雲母摺·布目摺

雲母摺

雲母摺·布目摺

無線摺

雲母摺

Ⓐ 大箭靶　Ⓑ 弓箭
Ⓒ 馬場　Ⓓ 通矢（長距離射箭）

---

📷 **名勝今日** | ## 高田馬場遺址
新宿區西早稻田三丁目

高田馬場位於現今早稻田大學附近，將軍會在這裡舉行流鏑馬神事，獻給馬場旁的穴八幡宮。進入明治以後流鏑馬雖一度中斷，到了昭和時代又重新復活。

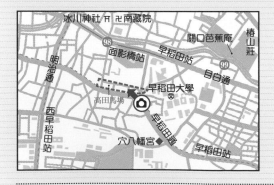

◆ **精彩亮點** | 穴八幡宮
新宿區西早稻田二丁目 1-11

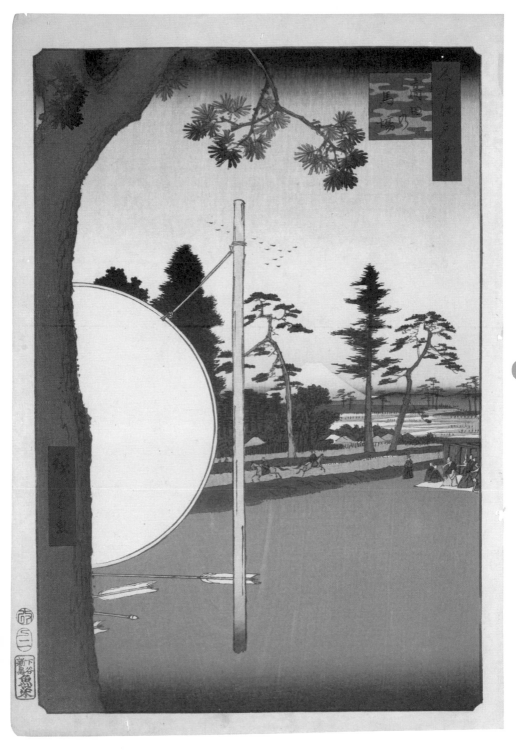

# 高田姿見橋俤橋砂利場

たかだすがたみのはしおもかげのはしじゃりば　▶ 安政 4 年正月（1857）

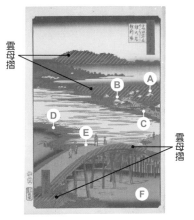

根據推測，畫面前景的大橋應為俤橋（音同面影橋），中央右側另一座小小的橋則是姿見橋。不過有些資料上記載的橋名卻是顛倒的，加上「面影」和「姿見」的涵義接近，或許這兩種稱呼因此被混淆著使用也說不定。面影橋北邊一帶俗稱砂利場，因為過去在此採集砂礫而得名；越過姿見橋後左手邊坐落著冰川神社，相傳平安時代擅於和歌的在原業平也曾前往參拜。而隱身在右邊杉木林中的則是以藥師如來為本尊的古剎南藏院。背景的彩霞可看到淺淺的紫與紅的暈色，到了後來的版本不知是否為了減少印刷程序，被改成了黃色和紅色。畫面最前方的屋頂上使用了雲母摺，生動地呈現出屋瓦的光澤。

雲母摺

雲母摺

Ⓐ 南藏院　Ⓑ 冰川神社
Ⓒ 疑似姿見橋　Ⓓ 砂利場
Ⓔ 疑似俤橋（面影橋）　Ⓕ 神田上水

---

📷 名勝今日 ┃ **從面影橋眺望南藏院**
新宿區西早稻田三丁目

面影橋架設於神田川之上，照片右側遠處的綠色屋頂為南藏院，隔著馬路的對面則是冰川神社，兩者的相對位置如今也幾乎沒有改變。與太田道灌有關的山吹之里石碑過去就位在橋頭，現已移往鄰近位置。

◆ **精彩亮點** ┃ 山吹之里石碑
豐島區高田一丁目 18

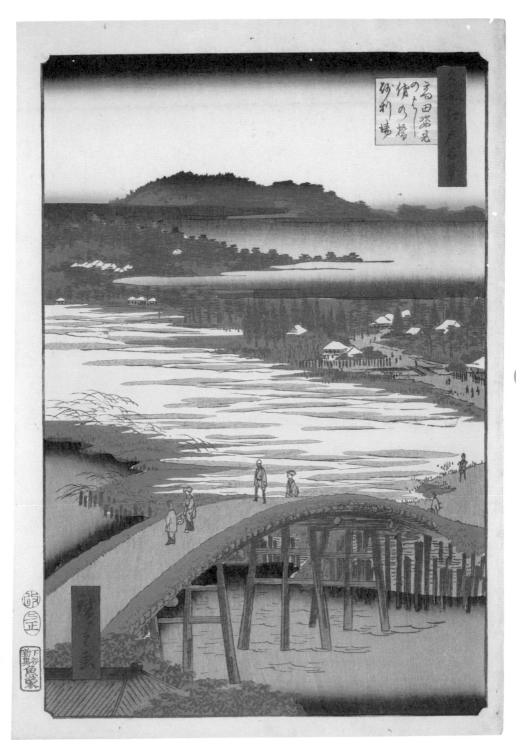

# 關口上水端芭蕉庵椿山

せきぐちじょうすいばたばしょうあんつばきやま　▶ 安政 4 年 4 月（1857）

<span style="font-size:2em">流</span>過畫面中央的神田上水是由幕府建造的人工水渠，用來提供江戶貴重的飲用水。延寶 5 年（1677）到 8 年（1680）間，伊賀上野的藤堂家奉命整修上水，當時同樣出身伊賀上野的松尾芭蕉也參與了該項工程。因此在芭蕉過世三十三周年時，弟子們便在上水沿岸的台地建造了芭蕉庵，也就是本圖畫面右邊的建築物。此庵周圍坡地上因為種有許多山茶花而被稱作「椿山[1]」，不過在這裡廣重畫出來的卻是櫻樹。神田上水兩岸可看到優美的藍色拭版暈色，是初摺才有的特徵。庵的屋頂、上水另一頭早稻田的遼闊原野以及蜿蜒道路的陰影處都使用了雲母摺技法。

[1] 日文中的山茶花寫作「椿」。

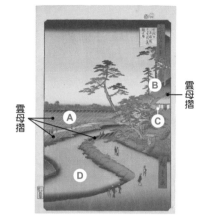

雲母摺

雲母摺

Ⓐ 早稻田　Ⓑ 椿山
Ⓒ 芭蕉庵　Ⓓ 神田上水

---

📷 **名勝今日** | **關口芭蕉庵正門**
文京區關口二丁目

當時的芭蕉庵曾因附近的火災燒毀，於第二次世界大戰後重建。用地內的五月雨塚是用來祭拜芭蕉的墓碑，並埋有芭蕉親筆的短箋。附近的椿山莊則保留了椿山這個稱呼。

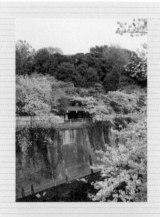

◆ **精彩亮點** | **關口芭蕉庵**
文京區關口二丁目 11-3

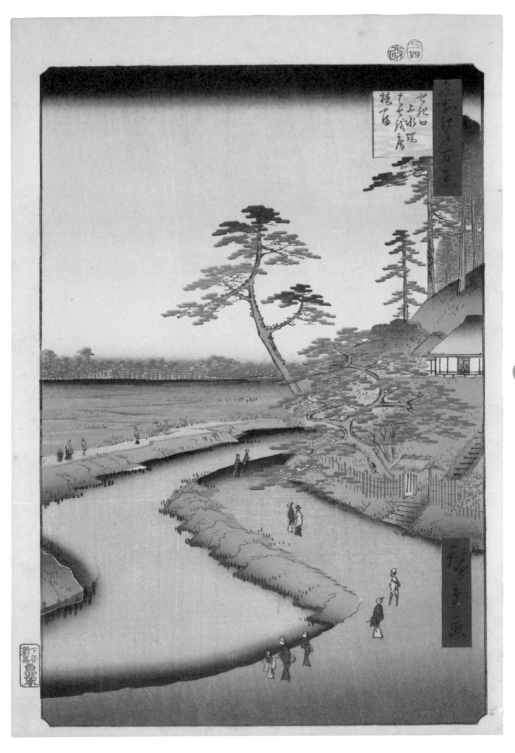

# 井之頭池弁天神社 いのがしらのいけべんてんのやしろ

▶安政 3 年 4 月（1856）

井之頭池是神田上水的水源，因池中有七處清水湧泉，所以也稱作七井池。即使乾旱也不會枯竭的清澈水源一路流經神田、日本橋與京橋，滋潤了江戶各地。相傳慶長 11 年（1606）德川家康曾汲取這裡的湧水泡茶，因此神田上水又被稱為御茶之水。位於池畔中島上的弁天堂供奉著據說是由最澄和尚所作的弁財天像。弁財天除了是水神，也掌管音樂與歌舞，受到許多歌舞伎演員的信奉，而在江戶商人之間則被視為是能帶來財富的神明。在社殿前信徒捐贈的常夜燈上，便寫有日本橋的柴魚批發商伊勢屋伊兵衛的名字。山邊和樹木以及小島的水岸都施有雲母摺，如波紋般浮現木紋的板目摺也十分優美。

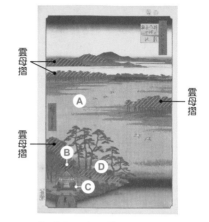

雲母摺

雲母摺

雲母摺

Ⓐ 井之頭池　Ⓑ 弁天堂
Ⓒ 常夜燈　Ⓓ 中之島

📷 名勝今日 | **井之頭弁財天**
三鷹市井之頭四丁目

井之頭池是武藏野的三大湧水池之一，除了池畔奉祀著弁財天，被稱為御茶之水的水源則會湧出豐沛的清水。如今以該池為中心的周圍一帶被規劃成井之頭恩賜公園，成為人們一年四季放鬆休憩的場所。

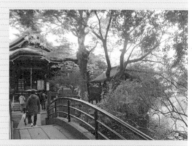

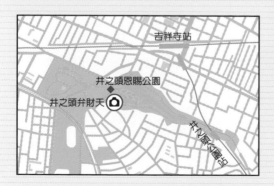

◆ 精彩亮點 | 御茶之水（井之頭恩賜公園內）
三鷹市井之頭四丁目

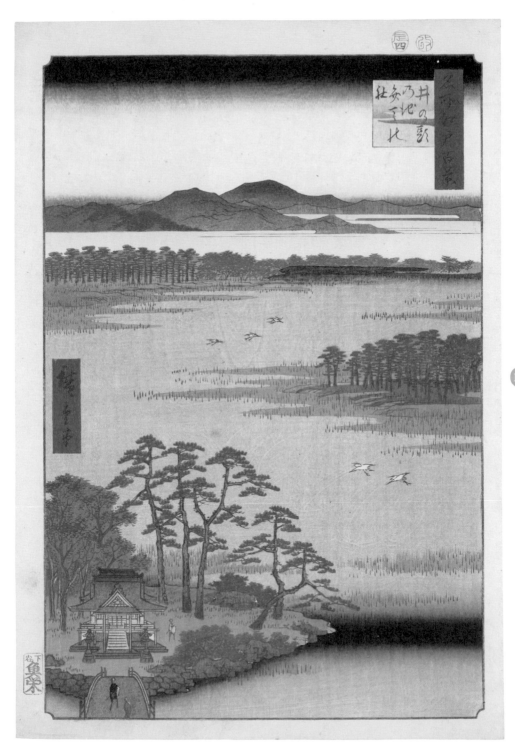

江戶川
隅田川上游
王子
周邊

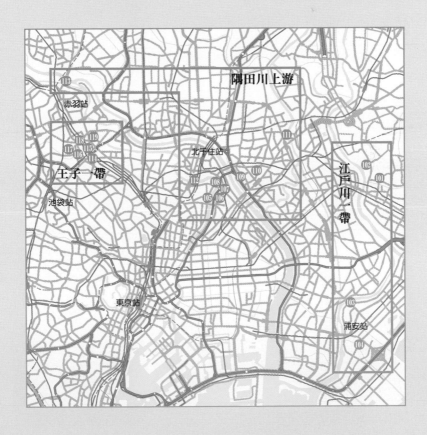

隅田川上游

赤羽站

北千住站

王子一帶

池袋站

江戶川一帶

東京站

浦安站

# 真間紅葉手古那神社繼橋

ままのもみじてこなのやしろつぎはし　▶ 安政 4 年正月（1857）

<div style="float:right;">

雲母摺

雲母摺

Ⓐ 日光連山　Ⓑ 筑波山
Ⓒ 繼橋　Ⓓ 手兒奈神社
Ⓔ 楓樹　Ⓕ 弘法寺境內

</div>

這張作品取景自位於江戶郊外真間地區的弘法寺。弘法寺是一處賞楓勝地，其中又以大楓樹最為有名。本圖把大楓樹配置在前景宛如畫框一般，並從兩根主幹之間眺望眼前的景色。位於左側的手兒奈（手古那）神社祭祀著傳說中的絕世美女手兒奈，相傳眾多男子的求婚讓她十分煩惱，最後投水自溺。右側遠景畫出了筑波山、左邊則是日光連山，但實際上從這個角度看不見這些山脈，而是廣重為了增加畫面張力重新構成的景色。從大楓樹的樹幹和樹枝、筑波山及日光連山、鳥居和神社屋頂、與手兒奈神社相連的沙洲到水岸邊的岩石等所見之處都使用了雲母摺，呈現出這一帶反射夕陽餘暉的樣貌與富含海水的沙洲。

---

📷 **名勝今日**　**由弘法寺境內眺望手兒奈靈神堂**
千葉縣市川市真間四丁目 9-1

弘法寺的佛堂曾在明治時代燒毀，於日後重建。本圖下方的繼橋現已消失，只剩弘法寺山門口的大門通一角留有其欄杆供人追憶。手兒奈神社如今改名為手兒奈靈神堂，境內池塘令人想起昔日位於海灣的風景。

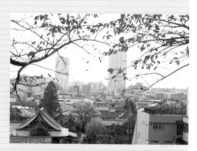

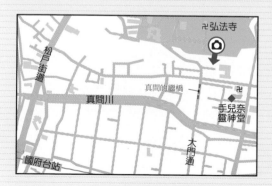

弘法寺

松戶街道

真間的繼橋

真間川

手兒奈
靈神堂

大門通

國府台站

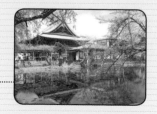

◆ **精彩亮點**　**手兒奈靈神堂境內池塘**
千葉縣市川市真間四丁目 5-21

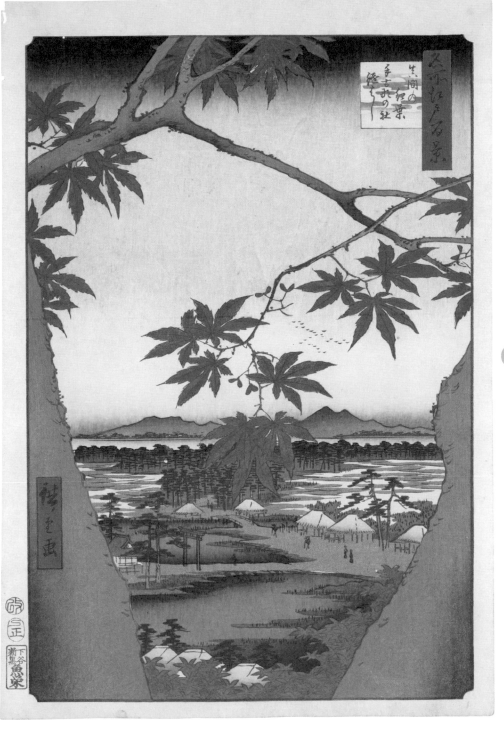

# 鴻台利根川風景 こうのだいとねがわふうけい

▶ 安政 3 年 5 月（1856）

鴻台位於利根川東岸，是可以放眼眺望葛西地區的風景名勝，在本圖中被描繪在畫面左側，還能看到崖上有人手持扇子正遠眺著位於右側的富士山。儘管實際上富士山並不在此方位，但作為名勝畫來說看點當然是越多越好，因此才調動了位置。這一帶在過去由於設有下總國的國府而得名「國府台」，到了江戶時代則因為利根川上棲息著東方白鸛，於是改寫作「鴻台¹」。利根川乃是將北方物資運往江戶的重要水路，圖上也描繪了正在渡河的高瀨舟。天空和水面明顯的木紋是讓開闊的景觀不至於顯得單調的巧思。

¹ 國府台的日文念作「こうのだい」，東方白鸛的日文則是「こうのとり」，而「こう」亦可寫作「鴻」，因此「こうのだい」也可以寫成「鴻台」。

Ⓐ 鴻台　Ⓑ 利根川（江戶川）
Ⓒ 高瀨舟　Ⓓ 富士山

---

📷 **名勝今日** | **從國府台眺望江戶川風景**
千葉縣市川市國府台三丁目

圖中的河川其實只是利根川的支流，但以前就叫做利根川，現在則稱為江戶川。富士山的實際所在方位是在拍照處的右手邊，即往河對岸那一側看去。左手邊的高台上在中世時曾建有里見氏的居城，如今在其遺址處設有里見公園。

◆ **精彩亮點** | **里見公園**
千葉縣市川市國府台三丁目 9

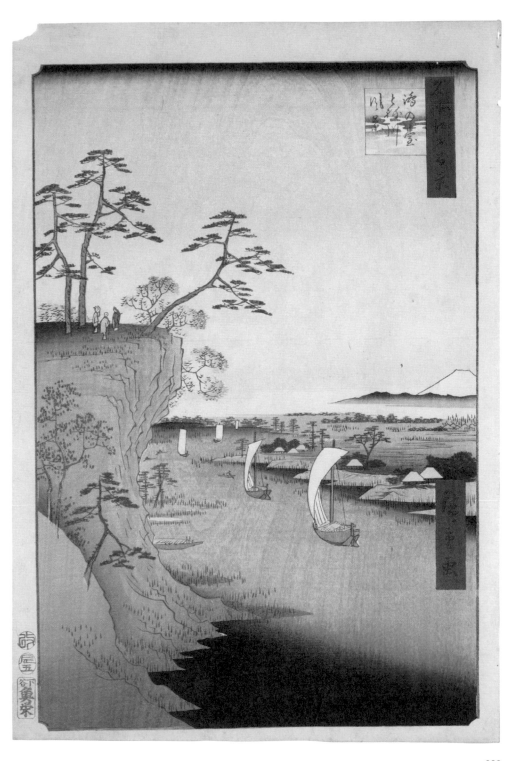

# 利根川分散松 とねがわばらばらまつ

▶安政 3 年 8 月（1856）

**畫**面右邊形狀奇妙的物體是捕捉河魚的「投網」，捕捉了漁夫正投下漁網並展開的瞬間。兩隻白鷺飛過上空，眼前盡是一片祥和的風景。根據畫題來判斷這幅景色出自利根川沿岸，而左後方一棵棵松樹應該就是所謂的「分散松」，但如今已無法得知其確切的地點。有記錄顯示鄰近利根川西岸的中川沿岸曾種有「分散松」，所以也不排除可能是廣重把這兩條河川搞混了，但詳細情況依然不明。高瀨舟的船帆以布目摺表現出堅韌的布料質感，色紙形上也有布目摺的痕跡。天空中的藍色一文字暈色和木紋是初摺的特徵，看得出來似乎是個爽朗的晴日；後來的版本則把上半部換成紅色暈色，改為展現日暮時分的情景。

布目摺

布目摺

Ⓐ 白鷺　Ⓑ 分散松
Ⓒ 高瀨舟　Ⓓ 投網

---

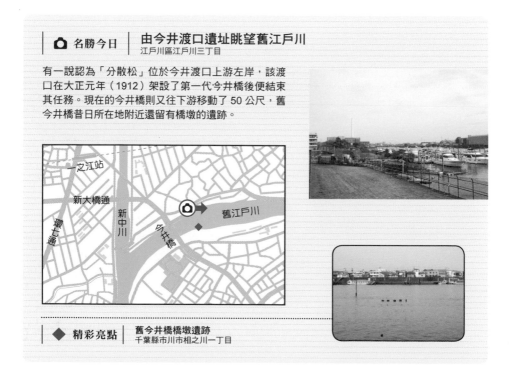

📷 名勝今日 │ **由今井渡口遺址眺望舊江戶川**
江戶川區江戶川三丁目

有一說認為「分散松」位於今井渡口上游左岸，該渡口在大正元年（1912）架設了第一代今井橋後便結束其任務。現在的今井橋則又往下游移動了 50 公尺，舊今井橋昔日所在地附近還留有橋墩的遺跡。

一之江站
新大橋通
新中川
環七通
今井橋
📷➡舊江戶川

◆ 精彩亮點 │ **舊今井橋橋墩遺跡**
千葉縣市川市相之川一丁目

# 堀江猫實

ほりえねこざね

▶ 安政 3 年 2 月（1856）

隔著蜿蜒流淌的境川，左邊是堀江村，右邊是貓實村。這兩個村莊皆盛行漁業，更是知名的貝類產地。貓實村的松樹林中可以看到豐受神社，由於這裡地處低窪而水災頻傳，於是在豐受神社附近築造了堤防並種植松樹。「貓實」之名其實正反映了人們希望海浪「不要越過（松）樹根」的願望[1]。在畫面前方，有獵人正拿起與埋在沙地裡的網子相連的繩索，準備捕捉水鳥。水鳥所在的地面使用了雲母摺，呈現出土地飽含水分的狀態；左後方遠景的富士山則利用空摺技法於山頂加上立體的摺皺，印刷方式非常講究。

[1] 日文中「不要越過樹根」（ねをこさない，Ne wo kosanai）音近「貓實」（ねこざね，Nekozane）。

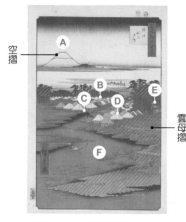

空摺

雲母摺

Ⓐ 富士山　Ⓑ 堀江村
Ⓒ 境橋　Ⓓ 貓實村
Ⓔ 豐受神社　Ⓕ 境川

---

📷 名勝今日 | 從堀江眺望貓實
千葉縣浦安市堀江一丁目

貓實村與堀江村在明治 22 年（1889）合併，現在稱為浦安市。昭和 44 年（1969）因開通地下鐵東西線帶動了附近的住宅區化，2 年後全面放棄漁業權。豐受神社是浦安市最古老的神社，境內留有大正時代的富士塚。

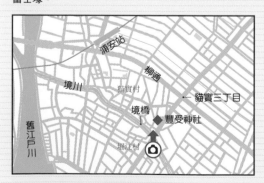

◆ 精彩亮點 | 豐受神社
千葉縣浦安市貓實三丁目 13-1

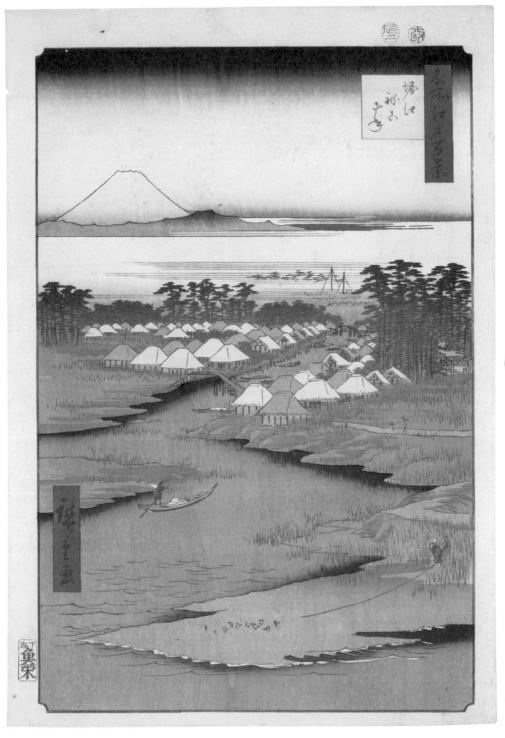

# 由真崎邊看水神之森內川關屋之里圖

まっさきあたりよりすいじんのもりうちかわせきやのさとをみるず　▶ 安政 4 年 8 月（1857）

這張作品描寫了從隅田川上游西岸的真崎稻荷神社附近眺望對岸的水神之森。森林後方有內川流過，更往遠處便是關屋之里。森林中可以看見小小的水神社鳥居，近處則有舟船來往於隅田川上，遠景矗立著筑波山。由於當時真崎稻荷周邊林立著許多提供當地名產「豆腐田樂」的茶屋和餐館，本圖所描繪的應該正是從這類店家的二樓望見的情景。透過圓形窗戶眺望外面景色的構圖發揮了視覺陷阱的效果，令人有置身於店裡的錯覺。窗外的梅枝正含苞待放，昭告著春天的到來。整面土牆和插著白色山茶花的花瓶、竹筏底部陰影與筑波山山麓等各處皆使用了雲母摺，在印刷上相當華麗。

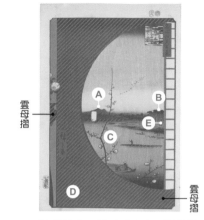

雲母摺

雲母摺

Ⓐ 筑波山　Ⓑ 水神之森　Ⓒ 梅樹
Ⓓ 真崎稻荷神社附近的餐館
Ⓔ 水神社鳥居

---

📷 **名勝今日** ｜ **真先稻荷神社**
荒川區南千住三丁目 28-58

真崎稻荷神社現名真先稻荷神社，位於神龜元年（724）創建的石濱神社內。據傳最初是在天文年間（1532 ～ 55）由石濱城主千葉守胤所奉祀。昔日坐落於隅田川河岸，因前往吉原的客人也經常到訪而十分繁盛。

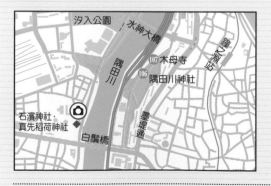

◆ **精彩亮點** ｜ 從隅田川河岸眺望隅田川神社
荒川區南千住三丁目

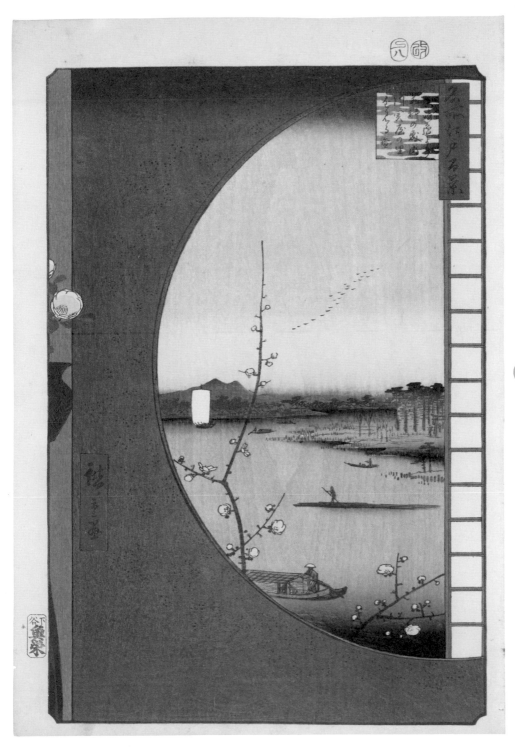

隔出川上游

**105**

由真崎邊看水神之森內川關屋之里圖

229

# 隅田川水神之森真崎

すみだがわすいじんのもりまっさき

▶安政 3 年 8 月（1856）

畫面周圍環繞著一棵八重櫻，大朵的櫻花在樹枝前端綻放；部分刷有淺紅色的花瓣一片片使用了凸出紋理技法營造出突起的立體效果。右下角可看到以保佑遠離水難與祝融聞名的水神社，別名隅田川神社。對岸為真崎一帶，即是從與〈由真崎邊看水神之森內川關屋之里圖〉⑩相反的視角描繪而成。畫中遠景的筑波山實際上並不在此方位，而是廣重透過想像重新構成的風景。一般來說浮世繪的紫色較容易褪色，但此處可以看見筑波山周圍的彩霞仍保有優美的色彩。此外妝點筑波山的暈色亦為分辨初摺的重點之一，是一幅能夠細細品味廣重筆下纖細用色的佳作。

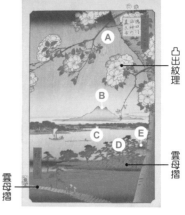

凸出紋理

雲母摺

雲母摺

Ⓐ 八重櫻　Ⓑ 筑波山
Ⓒ 隅田川　Ⓓ 水神の森
Ⓔ 水神社（隅田川神社）

---

📷 名勝今日 ｜ 隅田川神社
墨田區堤通二丁目 17-1

「隅田川水神」指的就是隅田川神社，因建設高速道路的緣故，相較於過去已經往南遷移了 100 公尺左右。昔日位於隅田川河岸，四周圍繞著蓊鬱的「水神之森」。社殿前設置了石龜，而不是常見的狛犬（石獅子）。

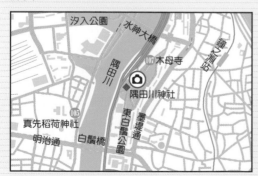

◆ 精彩亮點 ｜ 石龜（隅田川神社境內）
墨田區堤通二丁目 17-1

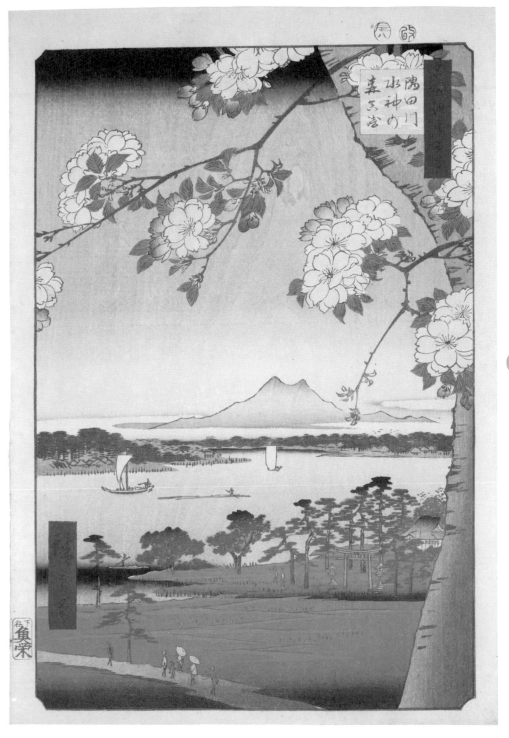

# 木母寺内川御前栽畑 <span>もくぼじうちかわごぜんさいはた</span>

▶ 安政 4 年 12 月（1857）

在隅田川上游和名為內川的支流交會處，有一座木母寺就坐落在內川沿岸。該寺的「梅若傳說」十分知名，相傳京都公卿之子梅若丸曾遭人口販子誘拐，最後在隅田川邊斷了氣；一位路過的高僧因心生憐憫便為其築塚，如今這個梅若塚仍保留在寺內，而木母寺一名其實正是拆解自「梅」字。圖中描寫了藝伎乘坐屋根舟來到木母寺附近的情景，她們的目的地應該是畫面右側的餐館「植半」。這家店位於木母寺門口，以八頭芋和蜆貝料理聞名。畫題上的「御前栽畑」是指栽培四季蔬菜獻作將軍御膳之用的田地，也就是本圖左側矗立著幾棵松樹的地方。

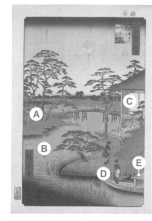

Ⓐ 御前栽畑　Ⓑ 內川
Ⓒ 餐館「植半」　Ⓓ 藝伎
Ⓔ 屋根舟

---

📷 名勝今日 ｜ **木母寺**
墨田區堤通二丁目 16-1

木母寺因明治維新時的「廢佛毀釋」政策遭到廢寺，到了明治 21 年（1888）才又復興。過去寺院是面向墨堤通而建，昭和 51 年（1976）因應防災據點的建設而搬遷至鄰近地點，現在和隅田川神社同樣為東白鬚公園所圍繞。

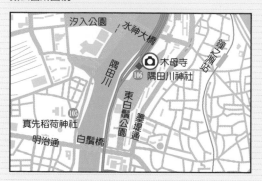

◆ 精彩亮點 ｜ **梅若塚（木母寺境內）**
墨田區堤通二丁目 16-1

# 綾瀬川鐘之淵 <small>あやせがわかねがふち</small>

▶ 安政 4 年 7 月（1857）

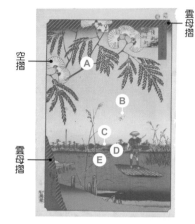

**畫**面上半部大多被合歡的花與枝葉覆蓋，淺紅色花瓣以空摺做出立體效果，令人產生有如近距離觀看真花的錯覺；下半部則是一幅悠閒祥和的鐘之淵風景。鐘之淵指的是綾瀬川和隅田川匯流處附近，有一說認為地名來自某寺院的釣鐘曾在此落入水中。眼前可見一位操縱竹筏的男子，身上和服的圖案可謂相當大膽。原本在蘆葦間稍作停歇的一隻白鷺從男子頭上飛過，看起來是個平靜安穩的夏日傍晚。合歡樹幹和前景地面、竹筏、河川兩岸都加上了暈色，畫面頂端也有一道紫色的一文字暈色，再加上合歡樹幹上的雲母摺等，可見在印刷上多有用心。

雲母摺
空摺
雲母摺

Ⓐ 合歡樹　Ⓑ 白鷺
Ⓒ 綾瀬橋　Ⓓ 綾瀬川
Ⓔ 鐘之淵

---

📷 **名勝今日** | **從隅田川岸眺望鐘之淵**
墨田區堤通二丁目

鐘之淵位於現在的墨田區堤通二丁目，在江戶時代是指隅田川的兩岸，但到了明治時代漸漸變成專指東岸。如今荒川流經之地原本並非河川，而是隅田村等村落所在地。這附近也是佳麗寶（Kanebo）總公司「鐘淵紡績」的發祥地。

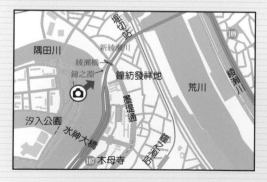

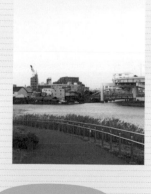

據說這一帶因為
水流會形成漩渦，
所以要操縱竹筏可不是
一件簡單的事呢。

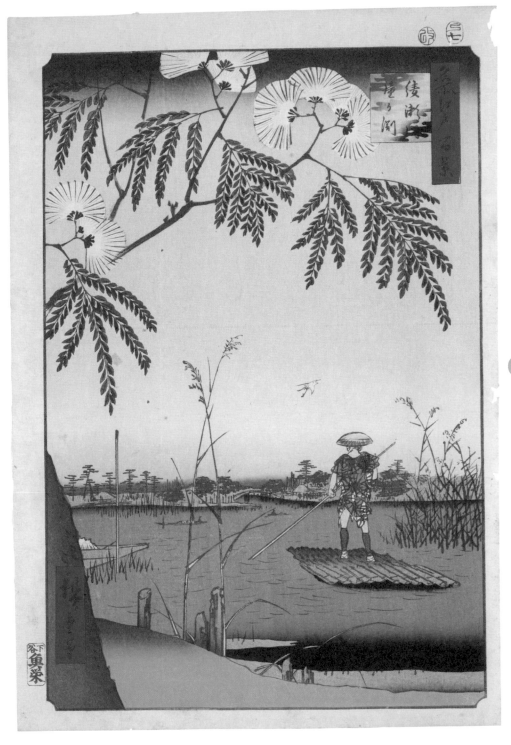

# 堀切花菖蒲　ほりきりのはなしょうぶ

▶ 安政 4 年閏 5 月（1857）

美麗綻放的菖蒲花填滿了整個畫面，從其縫隙間隱約可以看到賞花的遊客。如此強調景物遠近感的構圖在本系列中雖然經常出現，但這張圖更是其中完成度極高的作品之一。若是仔細觀察，會發現每一朵菖蒲的造型都不同。鄰近鐘之淵的堀切地區乃是綾瀬川與隅田川匯流處的濕地，很適合栽種菖蒲。建造於此地的菖蒲園據說會從各處找來變異的菖蒲進行品種開發，圖中的菖蒲想必也是某個新品種吧！初摺中位於前景的菖蒲花瓣、花苞與葉片上都有細緻的暈色，水面也使用藍色漸層暈色加以表現，可感受到作者對種類繽紛而引人入勝的菖蒲投入了不少心思。

雲母摺

雲母摺

Ⓐ 花菖蒲
Ⓑ 濕地

---

📷 名勝今日　**堀切菖蒲園**
葛飾區堀切二丁目 19-1

戰前在堀切有許多菖蒲園，其中堀切菖蒲園於昭和 35 年（1960）作為東京都立的收費公園對外開放，昭和 50 年（1975）轉由葛飾區管理。堀切菖蒲園位於京成本線「堀切菖蒲園站」西南方 500 公尺附近的綾瀬川沿岸，至今每到 6 月的盛開時節就會湧入前來賞花的遊客。

當時曾盛行一股園藝風潮！其中最受歡迎的菖蒲和牽牛花更是陸續開發出新品種。

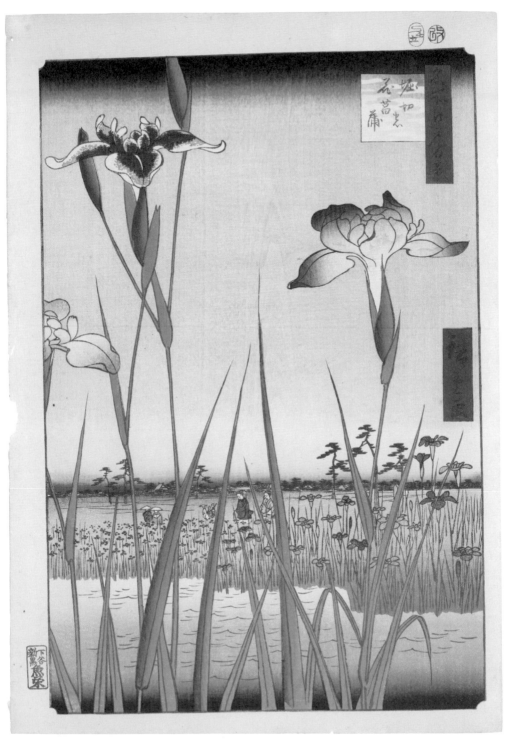

# 四之木通用水引舟　よつぎどおりようすいひきふね

▶ 安政 4 年 2 月（1857）

四之木通用水原本是提供本所、深川一帶飲用水源的上水道，後來變成載運物資及乘客的水路。然而因為深度不夠加上寬幅狹窄而無法使用船槳，於是採行用繩索綁住小船從岸邊以人力拖行的「引舟」，而在本圖中便能看到三艘引舟的身影。此外這條用水路在圖中雖呈現 S 型，但實際上是筆直的；這應該是為了強調景色朝遠方延續的視覺效果才特意加上了彎度。左側遠方的山從形狀來看應該是日光連山。在初摺中，從用水路左端往中央使用了藍色的拭版暈色，山頂也以暈色加工；面向畫面的左岸地面，以及靠岸道路邊緣的紅色暈色還都使用了雲母摺。此外右岸彩霞下半部的深藍色暈色也是一大特徵，色紙形則加上了布目摺。

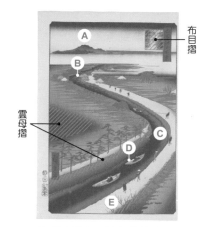

布目摺

雲母摺

Ⓐ 日光連山　Ⓑ 船隻停泊處
Ⓒ 曳舟川　Ⓓ 引舟
Ⓔ 四之木通（曳舟通）

---

## 📷 名勝今日　｜　曳舟川親水公園
葛飾區四之木五丁目

曳舟川現已被填平成為曳舟川通，其中有一部分則規劃為曳舟川親水公園。這座範圍狹長的公園從龜有到四之木間南北約長 3 公里，設有藤花棚和親水區。

拉船的人會把繫在船頭木棒的繩索套在身上，將身體前傾拖動船隻。看起來好重啊……

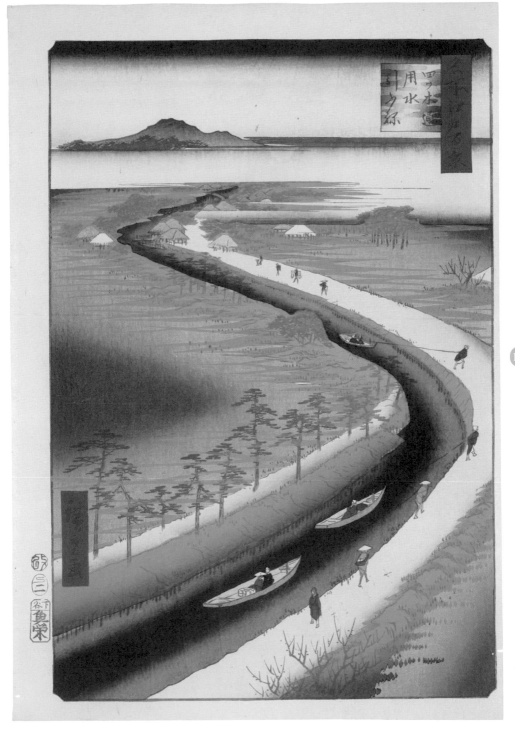

**110** 四之木通用水引舟

# 新宿渡口

にいじゅくのわたし

▶ 安政 4 年 2 月 (1857)

新宿是位於連結江戶與水戶的水戶街道上的宿場，因為是在從龜有坐船橫渡中川抵達的對岸新形成的宿場町而得名。關於這張圖有的人認為是從龜有，也有人認為是從新宿眺望的景色；在此若假設是從龜有這一側進行描寫，畫面左邊的餐館就應該是以川魚料理聞名的千馬田屋。一旁可以看到有人蹲下來垂釣，或許正等著棲息於中川的鯉魚或鯰魚上鉤。建築物的屋瓦上暈色較濃的部分使用了雲母摺，呈現出瓦片的光澤質感；另一方面色紙形上可見有如彩霞般的暈色圖案以及布目摺，也都是初摺才有的特徵。

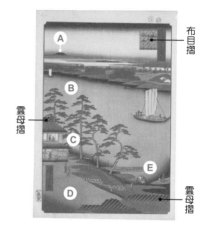

布目摺

雲母摺

雲母摺

Ⓐ 日光連山（推測）　Ⓑ 中川
Ⓒ 餐館「千馬田屋」（推測）
Ⓓ 水戶街道　Ⓔ 新宿渡口

---

📷 **名勝今日** | **中川橋附近**
葛飾區龜有二丁目

連結龜有和新宿的新宿渡口在明治 17 年（1884）中川橋完工後便遭到廢止。利用曳舟川抵達此處的人們（參照 P.238）會從現在立有曳舟川上水橋石碑的附近進入水戶街道，再前往新宿渡口。

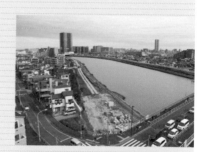

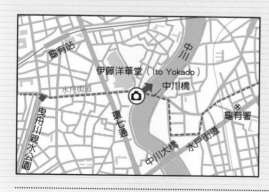

◆ **精彩亮點** | **曳舟古上水橋石碑**
葛飾區龜有四丁目

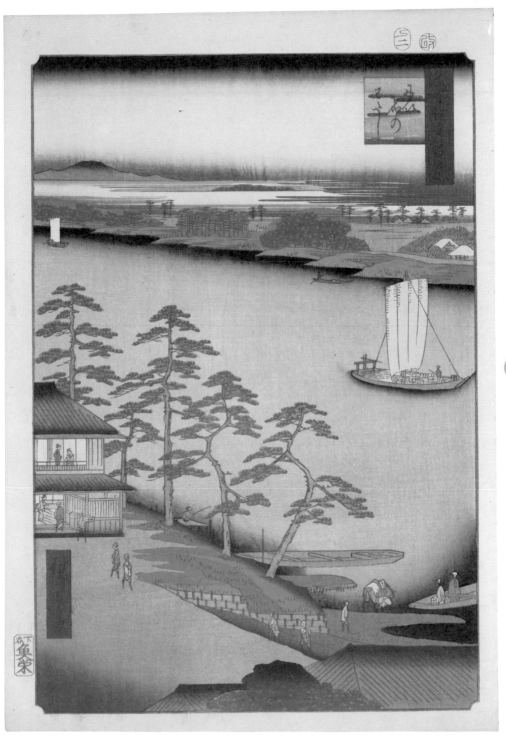

# 千住大橋　せんじゅのおおはし

▶ 安政 3 年 2 月（1856）

在圖上可以看到占了畫面三分之二的隅田川，以及架於其上的千住大橋。駕籠、乘掛[1] 馬與徒步的行人來往於橋上，充滿了生氣。該橋據說使用了由伊達政宗提供的耐於腐蝕的羅漢松作為建材，因此非常堅固。在兩國橋完成之前，千住大橋曾是隅田川上唯一的橋樑；當初德川家康基於防衛江戶的考量，採取不在隅田川架橋的方針，但千住地區對往來日光街道和奧州街道的旅人來說是進出江戶的出入口，光靠渡船根本不足以應付眾多的通行者，因而架起了橋樑。圖中在水岸邊使用了藍色的拭版暈色，營造出水量豐沛的感覺。而橋下同樣的藍色拭版暈色則應該是用來表現橋的陰影。

[1] 指在馬匹兩側分別掛上用來搬運物品的藤籠，同時順便乘載旅客。

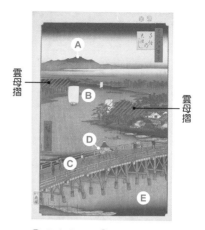

雲母摺

雲母摺

Ⓐ 日光連山　Ⓑ 高瀬舟
Ⓒ 千住大橋　Ⓓ 乘掛馬
Ⓔ 隅田川

---

📷 名勝今日 | **千住大橋附近**
荒川區南千住七丁目

現在的千住大橋建於昭和 2 年（1927）。舊日光街道沿路曾有由蔬果批發商構成的「やっちゃ場」（果菜市場），但其功能已被中央批發市場取代。從昔日千住宿的地瀘紙（再生紙）批發商橫山家的土造倉庫移築而成的「千住宿歷史 Petit Terrace」也在這附近。

◆ **精彩亮點** | 千住宿歷史 Petit Terrace
足立區千住河原町 21-11

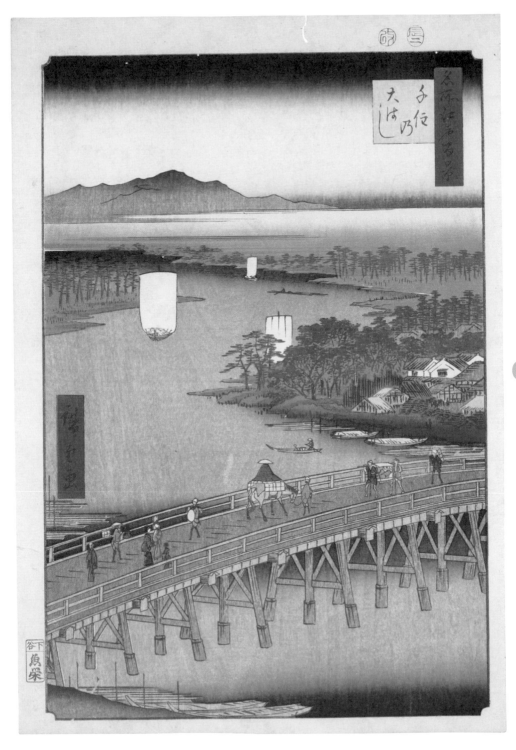

# 川口渡口善光寺　かわぐちのわたしぜんこうじ

▶安政 4 年 2 月（1857）

在過去，隅田川以鐘之淵為界的上游河段被稱為荒川。本圖描寫的正是俯瞰荒川的情景，也是本系列中最北之地。當時連接了上游的川越和下游的花川戶的荒川亦是用來運送物資的水路，產自秩父的木材便是利用這條水道運往千住，在圖中也可看到好幾艘用木材組成的木筏。對岸漆成紅牆的建築物即川口善光寺，是由信州善光寺勸請而來，舉行御開帳[1]時都會有許多人從江戶市內前來參拜。這時人們利用的交通手段之一便是川口渡口，正如本圖在下半部也畫出了渡船。對岸遠處的森林和山丘上的暈色部分，還有前景的茅草屋頂上方都施有雲母摺；色紙形在此分別用了藍、紅兩色印刷，但在後摺中只剩下藍色。

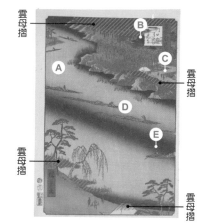

雲母摺

雲母摺

雲母摺

雲母摺

Ⓐ 荒川　Ⓑ 善光寺
Ⓒ 日光御成街道　Ⓓ 木筏
Ⓔ 川口渡船

---

📷 名勝今日 ｜ **從新荒川大橋遙望善光寺**
北區岩淵町

川口渡口一直沿用到明治時代，但隨著交通量大增，於昭和 3 年（1928）開通下游的新荒川大橋後廢止。善光寺的佛堂在昭和 43 年（1968）因故燒毀，現在已改為現代建築。

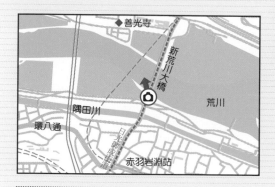

◆ **精彩亮點** ｜ 善光寺
埼玉縣川口市舟戶町一丁目 29

---

[1] 在特定期間開放本堂及堂內供奉本尊的佛壇供信眾參拜。

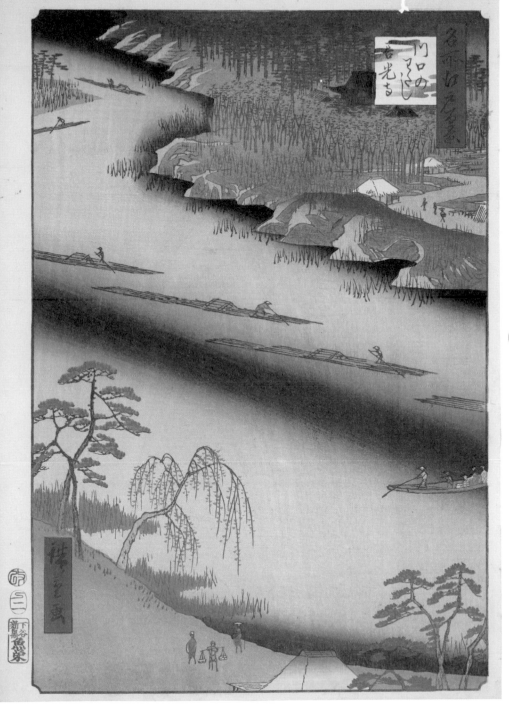

# 飛鳥山北眺望

あすかやまきたのちょうぼう

▶ 安政 3 年 5 月（1856）

飛鳥山一名由來自山頂供奉著飛鳥明神的分靈，後來八代將軍德川吉宗在此地栽植來自吉野（位於現今奈良）的櫻樹，成為知名的賞櫻勝地。圖中描寫了人們各自盡情享受賞花之樂的情景：有將毛毯鋪在櫻樹下舉辦宴會的人群，或是手撐陽傘漫步的女性，甚至還有看似已經喝醉、拿著扇子手舞足蹈的二人組。飛鳥山堪稱景觀一流，往北能看見筑波山，往西則能眺望富士，而本圖中便是以筑波山為遠景。位於台地上的飛鳥山據說曾盛行往山下投擲陶製的小碟作為娛樂，而畫面上站在台地邊緣的父子或許正在玩著這個遊戲也說不定。作品的每個細節都傳達了作為江戶人遊覽勝地的飛鳥山昔日的熱鬧景象。

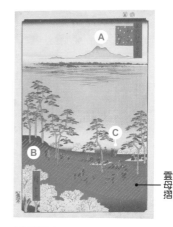

雲母摺

Ⓐ 筑波山

Ⓑ 飛鳥山

Ⓒ 投擲陶皿（推測）

---

📷 **名勝今日** | **從飛鳥山望向 JR 王子站**
北區王子一丁目

元文 2 年（1737），王子權現（現在的王子神社，參照 P.248）獲贈原本屬於旗本領地的飛鳥山並對外開放。飛鳥山位於 JR 王子站南側，明治 16 年（1883）道路開通後便禁止人們投擲陶皿。在山頂留有傳揚德川吉宗業績的飛鳥山之碑。

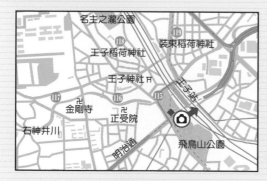

◆ **精彩亮點** | 飛鳥山之碑
北區王子一丁目 1-3

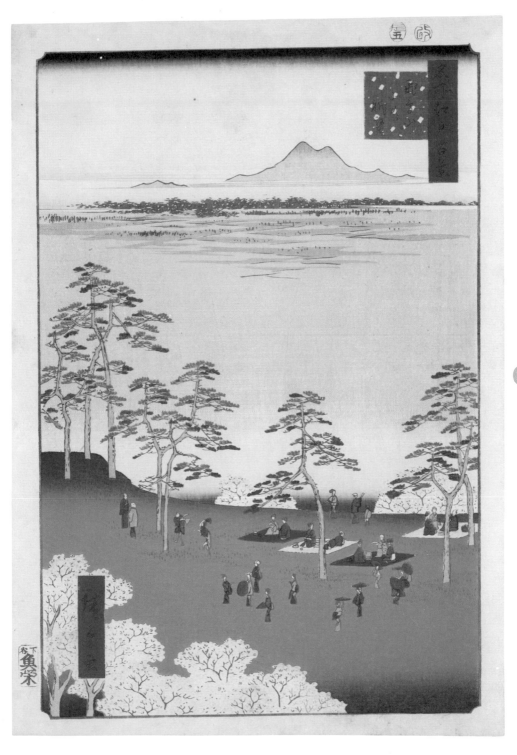

# 王子音無川堰埭世俗稱大瀧

おうじおとなしがわえんたいせぞくおおたきととなう ▶ 安政 4 年 2 月（1857）

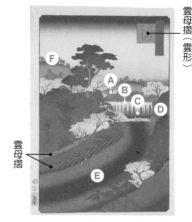

雲母摺（雲形）

雲母摺

Ⓐ 金輪寺　Ⓑ 大瀧
Ⓒ 瀧浴　Ⓓ 堰埭
Ⓔ 音無川　Ⓕ 飛鳥山

音無川是石神井川的別名，為王子權現（現在的王子神社）一帶會使用的稱呼。畫面上河川前方可看到用來截斷水流的堰埭，而從堰堤滿溢出來的水因為狀似落下的瀑布，被稱為「大瀧」，其下方還有三個正在進行瀧浴[1]的小小人影。這一帶包含左上方的飛鳥山在內皆為知名的賞櫻勝地，兩岸的櫻花也正好迎來盛開的時節。堰埭上方坐落於樹林之中的則是王子權現社的別當寺「金輪寺」。山稜的暈色以及河川中央和瀑布下方的藍色暈色有畫龍點睛之效，面向畫面的左側岸邊和道路都使用了雲母摺，呈現吸附充足水氣的土壤質感。色紙形尤其耐人尋味，運用了雲母摺印出雲形的圖案。

| 📷 名勝今日 | 音無親水公園
北區王子本町一丁目 |

昭和 63 年（1988）利用音無川的舊河道在 JR 王子站的西側整建了音無親水公園。由於春天可以賞櫻，夏天則作為孩子們的戲水區而廣受歡迎。公園北側鄰近王子神社，當地地名便是源自此處。

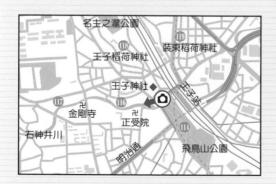

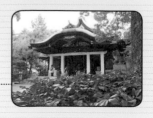

| ◆ 精彩亮點 | 王子神社
北區王子本町一丁目 1-12 |

[1] 指在瀑布下方淋浴或欣賞風景，藉此納涼。日文中的「瀧」有瀑布之意。

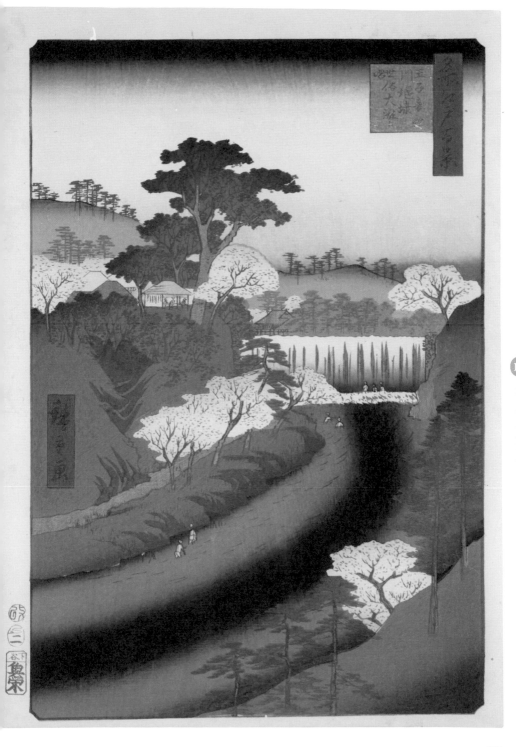

# 王子不動之瀧 <sub></sub>おうじふどうのたき

▶安政 4 年 9 月（1857）

石神井川有好幾個別名，在王子附近被稱為瀧野川或音無川。之所以會稱作瀧野川，是因為從河川兩岸的山崖上有許多瀑布傾瀉而下。「不動之瀧」位於瀧野川沿岸的正受院境內的不動堂後方，筆直落下的瀑布中央使用的藍色拭版暈色，讓人感受到水勢的強大。掛有注連繩的這個瀑布相傳能夠治癒疾病，圖中也可看到有位男性正走向瀑布準備進行瀧浴；畫面前方的茶屋坐著正在小憩的男子，似乎也是個供人納涼的場所。兩位女性手裡拿著傘，應該是用來遮擋飛濺的水花吧！山崖上的杉木、瀑布後的岩場和面向水邊地面的暈色部分，以及山崖下方都施有雲母摺，將這個地方濕潤的狀態表現得十分傳神。

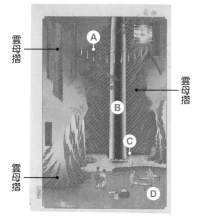

雲母摺

雲母摺

雲母摺

Ⓐ 注連繩　Ⓑ 不動之瀧
Ⓒ 瀧浴　Ⓓ 茶屋

---

| 📷 名勝今日 | **從石神井川河岸眺望正受院後方**<br>北區王子本町一丁目 |

不動之瀧在建設瀧野川中學時消失，瀑布旁的不動明王像則安置於正受院境內。石神井川雖然已因護岸工程失了昔日的風貌，但水面高度仍比地表低了許多，讓人聯想到當時兩側都是山崖的地形。

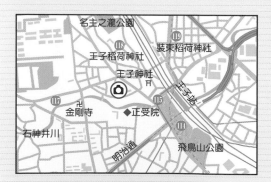

名主之瀧公園

⑲ 裝束稻荷神社

⑱
王子稻荷神社

王子神社

⑰ 卍
金剛寺

⑮
◆正受院

⑭

石神井川

明治通

飛鳥山公園

◆ 精彩亮點 | **不動明王像（正受院境內）**<br>北區瀧野川二丁目 49-5

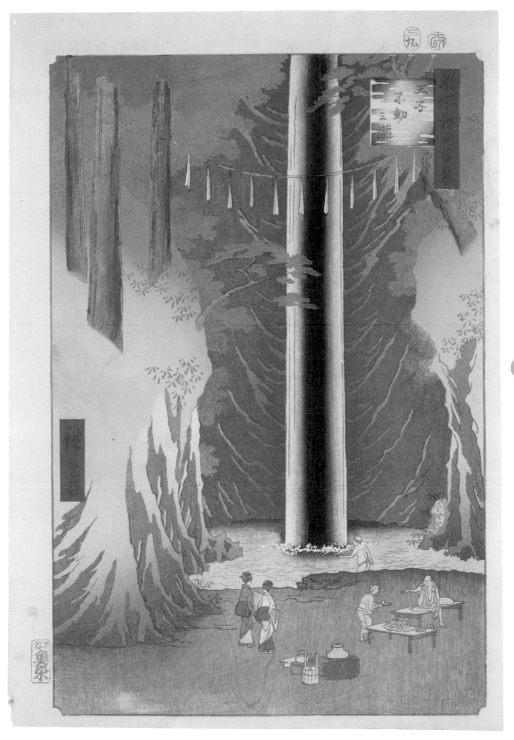

王子一帯

**116**

王子不動之瀧

251

# 王子瀧之川 おうじたきのがわ

▶ 安政 3 年 4 月（1856）

這張作品是從俯瞰的角度來描寫瀧野川。瀧野川即石神井川的別名，之後變成了這一帶的地名。這附近是知名的楓葉景點，山崖上的金剛寺也因此通稱紅葉寺。在本圖中金剛寺同樣被楓葉圍繞，只不過顏料中的紅丹因氧化而變黑，否則當初的顏色應該更加華麗。山崖下的紅色鳥居後方祭祀著吉祥天女，因為和弁財天有所混淆而被稱為「岩屋弁天」。畫面右側有一座「弁天之瀧」，附近描繪了進行瀧浴的男子和在旁邊涼亭休息的幾位男性。對岸及中景的山崖與河川邊緣都加有淡淡的藍色暈色，但再刷的版本皆將其省略。除此之外也有些後摺會把畫面上方的藍色一文字暈色改為墨色。

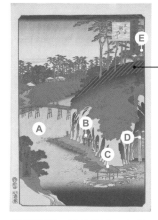

雲母摺

Ⓐ 瀧野川　Ⓑ 岩屋弁天鳥居
Ⓒ 涼亭　Ⓓ 弁天之瀧
Ⓔ 金剛寺（紅葉寺）

---

📷 名勝今日 | **由瀧野川眺望金剛寺**
北區瀧野川三丁目

岩屋弁天和弁天之瀧都以不復存在，只剩下金剛寺留存至今。走下寺院一旁的階梯會來到「休憩水岸」，多少保留了岩屋弁天周遭的地形。八代將軍德川吉宗曾下令在這一帶種植楓樹，使得此地成為賞楓的名勝景點。

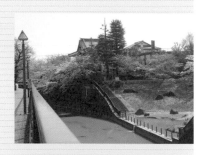

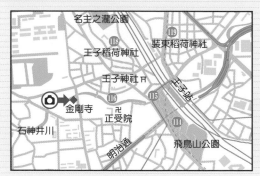

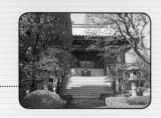

◆ 精彩亮點 | **金剛寺**
北區瀧野川三丁目 88-17

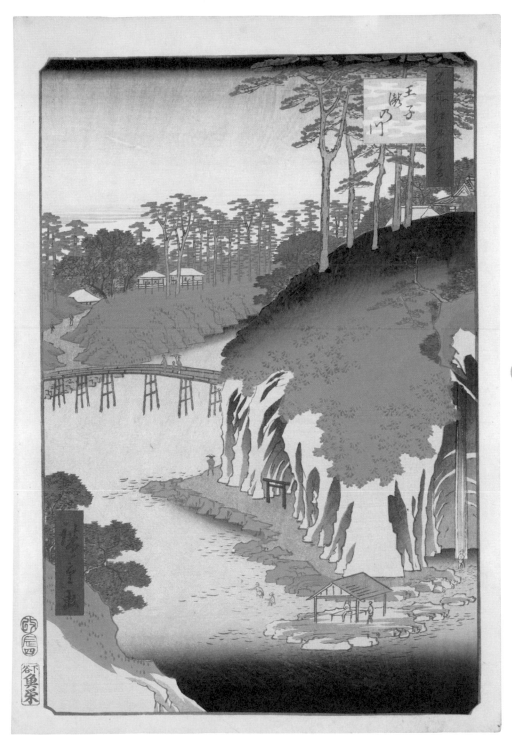

# 王子稻荷社　おうじいなりのやしろ

▶ 安政 4 年 9 月（1857）

這是從台地上的王子稻荷社境內眺望遠處的田園景色，站在本殿裡的神主似乎正凝視著遠方的筑波山。王子稻荷作為關八州[1]所有稻荷神社的總社備受江戶人愛戴，畫面上也能看到接連爬上石階的參拜者。另一幅〈王子裝束榎木大晦日狐火〉⑲便是描繪關東所有狐狸齊聚於王子稻荷的傳說；狐狸本來只是農耕神的使者，但後來漸漸作為祭神受人崇敬。由於圖中還描寫了綻放的白梅，可以推測時節或許是在初午前後，境內充滿了前來購買火防風箏護身符的人潮。位於中景的茶屋的黃色屋頂在初摺中很講究地加上了暈色，境內的杉樹葉也都使用了雲母摺。

[1] 指相模、武藏、安房、上總、下總、常陸、上野、下野這 8 個關東令制國。

雲母摺

Ⓐ 筑波山　Ⓑ 白梅
Ⓒ 王子稻荷神社　Ⓓ 神主

---

📷 **名勝今日** ｜ **王子稻荷神社**
北區岸町一丁目 12-26

王子稻荷社即今日的王子稻荷神社，是德川將軍家代代相傳的祈願所，現在的社殿是由十一代將軍家齊出資建造。每年二月的午之日會舉辦風箏市集，前來購買火防風箏的人絡繹不絕。境內的狐穴遺跡是落語《王子之狐》的舞台。

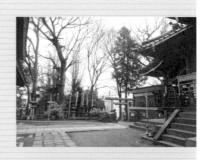

◆ **精彩亮點** ｜ **狐穴遺跡（王子稻荷神社境內）**
北區岸町一丁目 12-26

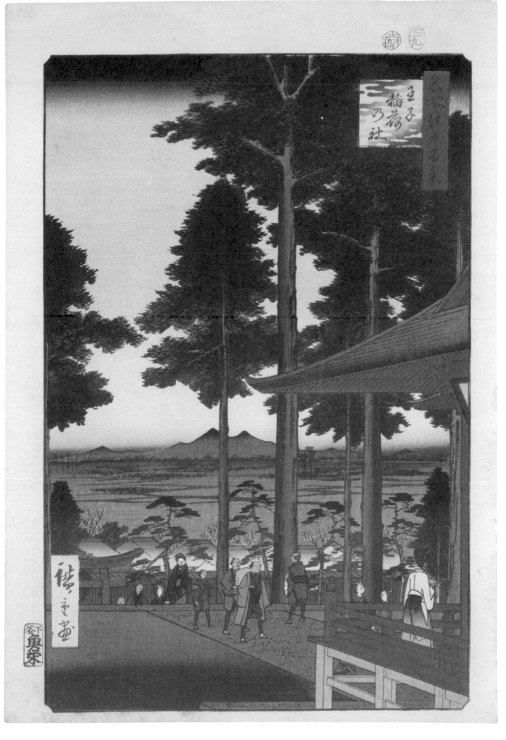

# 王子裝束榎木大晦日狐火

おうじしょうぞくえのきおおみそかのきつねび　▶ 安政 4 年 9 月（1857）

此為本系列中唯一描寫傳說情景的作品，在目錄⑳中將其放在最後。相傳在除夕當天晚上，關東地區所有的狐狸會先聚集在王子稻荷社（現在的王子稻荷神社）附近的榎樹下，按照跳到樹上的高度順序來授予官位，再換上命婦[1]裝束前往王子稻荷社。圖中可以看到嘴邊冒出狐火的狐狸們圍繞在榎樹四周，附近農家便是根據這些狐火的數量來占卜翌年的吉凶。而畫面右後方則是已經換裝的狐狸們形成的隊伍。天空上方的一文字暈色、最前方的地面與榎樹陰影等暈色部分所使用的雲母摺表現了受月光照耀的景象；此外夜空中也閃爍著藉由留白呈現的星星，營造出黑夜裡神秘夢幻的氣氛。

雲母摺

雲母摺

Ⓐ 大榎樹　　Ⓑ 狐狸
Ⓒ 稻草堆藁　Ⓓ 王子稻荷社
Ⓔ 狐火

---

📷 名勝今日 ｜ **狐狸行列**
北區王子二丁目

裝束之榎已在昭和 4 年（1929）因道路拓寬工程遭到砍伐。裝束榎的石碑被移往他處，並在此地創建了裝束稻荷神社。以狐火的傳說為發想，自平成 5 年（1993）起開始舉行「狐狸行列」，人們會在除夕夜扮成狐狸從這裡前往王子稻荷神社進行新年參拜。

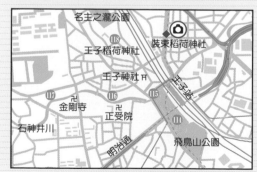

◆ 精彩亮點 ｜ **裝束稻荷神社**
北區王子二丁目 30-14

[1] 在律令制中指五品以上的女官，或五品以上官人之妻。作為稻荷神使者的稻荷狐被賦予了可進出朝廷的命婦位階。

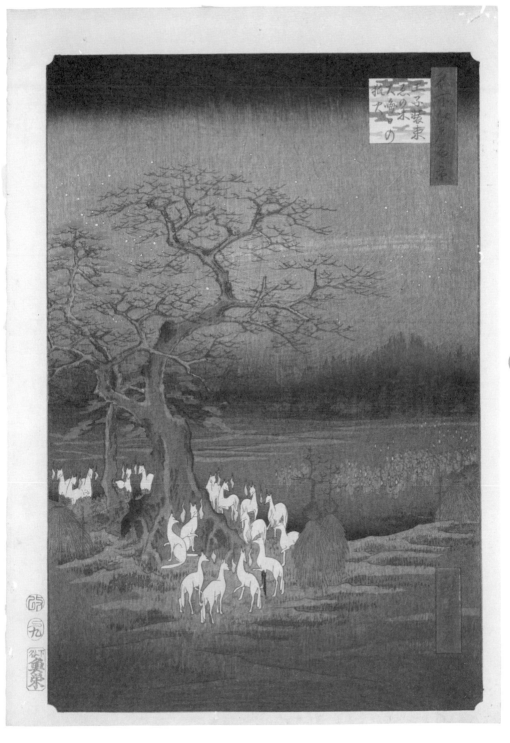

# 一立齋廣重一世一代　江戶百景

いちりゅうさいひろしげいっせいいちだい　えどひゃっけい　　▶ 安政 5 年 10 月（1858）以後

這是由梅素亭玄魚所製作的《名所江戶百景》目錄，將有初代廣重署名、總計 118 幅作品依春夏秋冬分類，設計得極為華美。此目錄的製作時間約是在 118 幅全部刊行後的安政 5 年（1858）10 月以後，由於並未包含二代廣重署名的〈赤坂桐畑雨中夕景〉⑲，推測應該是在翌年（1859）正月左右集結了本系列所有作品並附上此目錄一同販售。除此之外玄魚也負責設計了廣重作品《六十余州名所圖會》的目錄，並寫下本系列中〈佃島住吉祭〉�52大旗上的文字，和廣重往來十分密切。春之部右邊和秋之部、冬之部的色紙形上使用的布目摺、春之部左邊色紙形上松葉圖案的空摺以及扇形的夏之部上流水狀的空摺，都讓人強烈感受到對於印刷技法的講究。

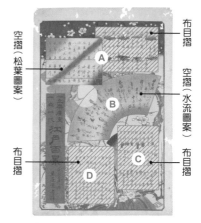

空摺（松葉圖案）

布目摺

空摺（水流圖案）

布目摺

布目摺

Ⓐ 春之部　Ⓑ 夏之部
Ⓒ 秋之部　Ⓓ 冬之部

## 再刷時的目錄

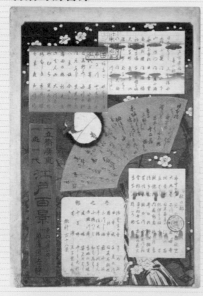

《名所江戶百景》在一開始每次都只刊行數張作品，但後來由於大受歡迎，推測應該是在全系列完成後又重新印刷每一幅作品，再附上目錄整套販賣。從連目錄都有再刷的版本來看，受歡迎的程度可見一斑。不過此版本的背景顏色完全不同，有可能是想呈現出夜晚的梅花。

梅素亭玄魚的本職雖是筆耕，但也經常參與製作目錄，真是多才多藝啊！

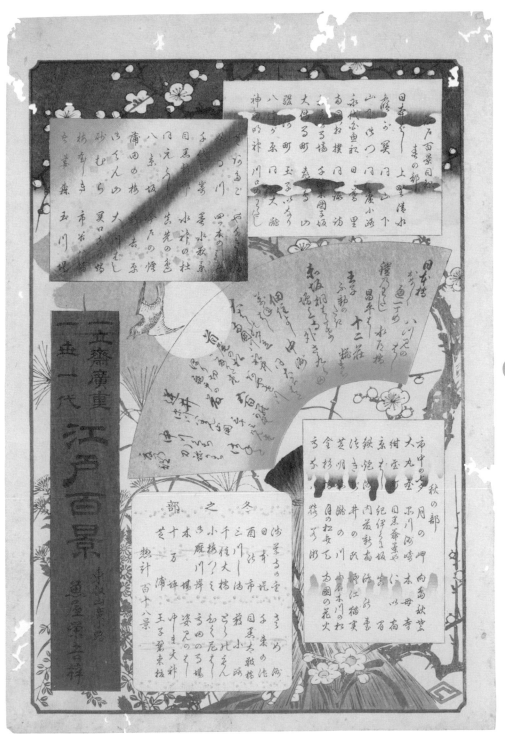

# 浮世繪　技法解說

94 四之谷內藤新宿

以濡濕的布巾擦拭木版，在含有水氣處刷上顏料，以製造出暈色效果的技法。除了直接對木版作暈色處理的「板暈色」之外，暈色效果都是以拭版暈色製作，表現形式可分為「一文字暈色」、「隨意暈色」等。

一文字暈色

111 新宿渡口

指呈現水平筆直狀的暈色。在畫面最上方的一文字暈色又稱為「天暈」，多用來表現天空。相對於天暈是由上往下呈現漸層變化，由下往上的漸層變化則稱為「地暈」。

隨意暈色

60 深川木場

將木版的局部沾濕，刷上顏料並畫出形狀，以製造出暈色效果的技法。由於沒有任何定位標記，很難維持完全相同的印刷效果，全靠摺師（刷版師）的手藝。

板暈色

34 猿若町夜景

將色版上暈色部分邊緣的角度削至平滑，以保有斜度的狀態印製的技法。由於印刷時顏料分布量會有落差，便能做出自然的暈色。

**布目摺**

52 佃島住吉祭

空摺的一種，在木版上貼布，透過強力按壓將布紋的凹凸轉印到紙上的技法。

**空摺**

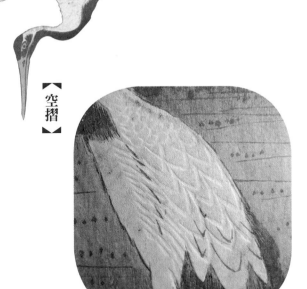

50 蓑輪金杉三河島

木版上不刷顏料，透過將其強力按壓於畫紙之上印出凹凸模樣的技法。

**凸出紋理**

106 隅田川水神之森真崎

空摺的一種，將完成色版轉印的畫紙翻面放在刻成凹面的木版上，從紙背施加壓力使正面形成突起的技法。

**雲母摺**

46 水道橋駿河台／115 王子音無川堰堤世俗稱大瀧

使用雲母粉轉印的技法。由於雲母粉的不規則折射，因此會根據角度呈現不同效果。方法有很多種，如混合雲母粉與漿糊刷上轉印、先塗好膠或漿糊之後再撒上雲母粉，或是先蓋住不施加雲母摺的地方，再用刷子刷上摻有雲母粉的膠等等。

**正面摺**

31 淺草金龍山

利用陶瓷器在畫紙的表面摩擦來呈現出光澤的技法。

# 原安三郎與浮世繪收藏

　　蒐集這一系列浮世繪的原安三郎生於明治 17 年（1884）3 月 1 日，是德島縣德島市一家買賣藍玉（譯注：藍草發酵乾燥做成的塊狀藍染原料）的商家之子。明治 42 年（1909）自早稻田大學商科畢業，卻由於肢體障礙無法進入志願公司上班，所幸得到三井物產常務董事山本條太郎（後來擔任過眾議院議員、政友會幹事長、滿鐵總裁、貴族院議員）的賞識，進入日本火藥製造株式會社（現稱日本化藥株式會社）。昭和 10 年（1935）就任日本火藥製造株式會社社長，統籌包含日本火藥製造等海內外 70 多家企業，為國家的發展盡心盡力。第二次世界大戰期間，他堅決抵抗來自周圍的種種壓力，不製造軍用火藥而貫徹生產產業用火藥，留下許多不屈不撓的軼事。戰後他不受限於身為企業經營者的框架，致力於經濟界的發展，擔任包括化學領域在內的各種經濟與業界團體的許多職務及政府相關公職，為日本經濟的復興與重建作出貢獻。

　　在這期間他持續蒐集浮世繪，但最核心的部分是在昭和初期接手自橫濱某位美國宣教士的收藏品。其中不僅網羅了北齋的《富嶽三十六景》、廣重的《東海道五拾三次之內》等名勝畫系列，且大多都是保存狀態極佳的初摺作品。直到平成 17 年（2005）有部分曝光之前都被秘密保存的這些收藏品，以一位個人收藏家的典藏來說無論質與量都是引人矚目的大發現。當中尤其有許多以藍色為基調的浮世繪名作，可說是彰顯了他出身於藍玉商家的審美眼光。此外，他也曾表示自己深受浮世繪中人們努力生活的姿態吸引，因此常常放在身邊激勵自己。原安三郎在昭和 48 年（1973）當上日本化藥的會長之前當了 38 年的社長，並在晚年持續貫徹日本化藥會長的職務，直到昭和 57 年（1982）10 月 21 日辭世為止，享年 98 歲。他具有自主自重的氣概，不會盲目追求時代潮流而是從正面挑戰自己相信正確的道路，這樣的精神也體現於這些藏品之中。

# 歌川廣重

寬政 9 年（1797）生於
江戶八代洲河岸（現今千代
田區丸之內二丁目附近），
是定火消同心（譯注：類似
消防機關的下級官員）安
藤源右衛門之子。幼名德太
郎，文化 6 年（1809）父母
相繼離世，因此成為一族之
長，並改稱重右衛門。因喜
愛畫畫，文化 8 年（1811）
進入歌川豐廣門下。翌年從
豐廣取「廣」字和重右衛門
的「重」字，獲得「廣重」
之名。文政 13 年（即天保
元年，1830）開始著手製作
名勝畫，天保初年起發行
《東都名所》系列、天保 4
年（1833）則推出不朽系列

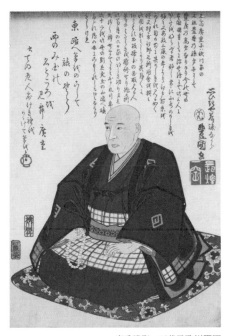

廣重遺影　三代目歌川豐國

名作《東海道五拾三次之內》（保永堂版）。天保 12 年（1841）前
往甲州旅行，之後也多次前往房總及飯田。天保 13 年（1842）轉居
大鋸町，之後又移到常盤町，於嘉永 2 年（1849）定居中橋狩野新道。
嘉永 4 年（1851）到 6 年（1853）間，受天童藩委託製作肉筆浮世
繪。於嘉永 6 年到安政 3（1856）年發行了《六十余州名所圖》。安
政 3 年是廣重還曆之年，他剃度出家，並開始製作《名所江戶百景》。
安政 4 年（1857）發表了雪月花三部作，並持續創作《名所江戶百
景》，直到安政 5 年（1858）9 月 6 日凌晨離開人世，結束其 62 年
的生涯。他在辭世前留下了一段詩句：「畫筆留東路　將至西國遊
名所」。法號「顯功院德翁立齋信士」，墓地位於淺草新寺町東岳
寺（現已轉移至足立區伊興本町一丁目 5-6）。

照片提供

池上本門寺／王子 狐狸行列實行委員會／
大田區地域基盤整備第二課／葛飾區立堀
切菖蒲園／龜戶天神社／京濱急行電鐵株
式會社／國立國會圖書館／五百羅漢寺／
水天宮／墨田區／住吉神社／法性寺／
チャーリー・ペン／小池滿紀子／池田芙美

企劃協助　中外產業株式會社
地圖提供　株式會社昭文社
作品攝影　市川信也

粹 02

# 廣重 TOKYO　名所江戶百景
## 與浮世繪大師一同尋訪今日東京的昔日名勝

広重 TOKYO　名所江戶百景

作者————— 小池滿紀子、池田芙美
譯者————— 黃友玫
出版總監——— 陳蕙慧
總編輯———— 郭昕詠
行銷總監——— 李逸文
資深通路行銷— 張元慧
編輯————— 徐昉驊、陳柔君
封面設計———霧室
排版————— 簡單瑛設

出版者———— 遠足文化事業股份有限公司 (讀書共和國出版集團)
地址————— 231 新北市新店區民權路 108-2 號 9 樓
電話————— (02)2218-1417
傳真————— (02)2218-8057
電郵————— service@bookrep.com.tw
郵撥帳號——— 19504465
客服專線——— 0800-221-029
網址————— http://www.bookrep.com.tw
Facebook —— 日本文化觀察局
　　　　　　　https://www.facebook.com/saikounippon/
法律顧問——— 華洋法律事務所　蘇文生律師
印製————— 呈靖彩藝有限公司

初版一刷 西元 2018 年 8 月
初版七刷 西元 2023 年 7 月
Printed in Taiwan
有著作權 侵害必究

≪ HIROSHIGE TOKYO MEISHO EDO
HYAKKEI ≫
© Makiko Koike, Fumi Ikeda 2017
All rights reserved.
Original Japanese edition published by
KODANSHA LTD.
Complex Chinese publishing rights arranged with
KODANSHA LTD.
through AMANN CO., LTD., Taipei.

國家圖書館出版品預行編目 (CIP) 資料

廣重 TOKYO 名所江戶百景：與浮世繪大師一同尋訪今日
東京的昔日名勝 / 小池滿紀子 , 池田芙美著 ; 黃友玫譯 . --
初版 . -- 新北市 : 遠足文化 , 2018.07
　面；　公分 . -- ( 粹；2)
譯自：広重 TOKYO：名所江戶百景

　ISBN 978-957-8630-60-4( 平裝 )

1. 版畫　2. 畫冊

937　　　　　　　　　　　　　　　　　107011198